KB151477

엑스폼

엑스폼

미술, 이데올로기, 쓰레기

니콜라 부리오 지음
정은영·김일지 옮김

●●●●A

차례

엑스폼 7

I. 프롤레타리아 무의식 23

PLM 생자크 호텔에서 벌어진 드라마 23

필립 K. 딕으로 다시 읽는 루이 알튀세르 34

'대중노선'과 문화연구 50

II. 대중의 천사 63

역사와 우연 66

이시성異時性 85

잔해 96

무의식, 문화, 이데올로기, 판타즈마고리아 108

Ⅲ. 리얼리스트 프로젝트 129

　　리얼리스트 프로젝트 129

　　쿠르베와 엄지발가락 131

　　예술, 노동, 쓰레기 145

[해제] 토대와 실천: 니콜라 부리오의 '엑스폼' 163

　　찾아보기(용어) 210

　　찾아보기(인명) 216

엑스폼

사물과 현상은 늘 우리를 에워싸고 있었다. 오늘날 그것들은 좀처럼 없어지지 않거나 공기 중으로 사라진 후에도 끝까지 남는 통제 불가능한 찌꺼기가 되어 유령 같은 형태로 우리를 위협하는 듯하다. 어떤 이들은 이에 대한 해결책으로 지구와 새로운 관계를 형성해야 한다고 주장하며 사물, 동물, 인간이 대등한 위치에 서는 시대를 개시하고자 한다. 그때까지 우리는 차고 넘치는 세상에 거주할 것이다. 점점 더 많아지는 일회성 제품, 정크 푸드, 병목 구역에 둘러싸여 금방이라도 곧 터질 것 같은 아카이브 속에 살면서 말이다. 그런 와중에 자본주의는 대담하게도 '마찰 없는frictionless' 교환을 꿈꾼다. 그 세계는 인간이나 사물 할 것 없이 모든 상품이 그 어떤 장애물도 마주치지 않고 순조롭게 순환하는 우주와 같다. 그러나 우리 시대는 낭비되는 에너지의 시대이기도 하다. 사라지지 않는 핵폐기물, 사용하지 않은 물품의 대량 비축, 대기와 대양을 오염시키는 산업 배출물이 일으키는 도미노 효과가 이를

증명한다.

쓰레기와 찌꺼기의 가장 충격적인 이미지는 경제 영역에서 나타난다. **불량 자산**toxic assets으로 된 **정크 본드**가 그것이다. 이는 마치 유령 자회사의 대차대조표와 공동 자산 일람표에 감추어진 위험한 자료들이 금융계에 난입한 것과도 같다. 이 문제는 글로벌리즘의 **실재**the real를 적나라하게 드러낸다. 그것은 비생산적이거나 수익성이 없는 것들의 망령에 시달리는 세계로, 이미 작동하지 않거나 그렇게 되어가는 과정에 있는 모든 것에 맞서 전쟁을 벌이는 세계다. 우리는 폐기물의 영역이 거대한 규모로 커지는 것을 목격해왔다. 이제 그것은 동화되기를 거부하는 모든 것을 망라한다. 추방된 것들, 쓸 수 없는 것들, 쓸모없는 것들…… 쓰레기란, 사전적 정의에 따르면, **어떤 것이 만들어질 때 버려지는** 것을 뜻한다. 자본이 마음대로 처분할 수 있는 사회 계급인 프롤레타리아는 더 이상 공장에서만 발견되는 존재가 아니다. 그것은 사회 전반에 퍼져 있으며 **버림받은** 자들로 구성되어 있다. 그 전형적인 형상은 이민자, 불법체류자, 노숙자다. 예전에는 '프롤레타리아'가 노동을 박탈당한 근로자를 가리켰다. 하지만 우리 시대에는 그 정의가 확장되었다. 이제 프롤레타리아는 경험(그것이 무엇이든)을 빼앗기고 자신의 일상에서 **존재**being를 **소유**having로 대체하도록 강요받는 모든

사람을 포괄한다. 점점 더 가혹해지는 이민법뿐만 아니라 산업 생산의 탈현지화delocalization와 대규모 '감축', 사회복지에 대한 점증하는 정치적 외면으로 인해 무등록 근로자든 장기 실업자든 사회의 잉여 인간이 식물처럼 무기력하게 살아가는 회색 지대가 출현했다. 이와 동시에 '불순물 경제economy of impurity'가 명시적으로 드러난다. 생선을 가공하고 건물을 청소하고 이삿짐을 나르고 사체를 처리하는 사람들, 이를테면 인도 카스트 제도의 '불가촉천민' 계급에 포함되는 사회 범주들이 여기에 속한다.

마르크스Karl Marx가 『자본론Capital』에서 설명한 '유령의 춤사위spectral dance'는 오늘날 새로운 형태를 취하고 있는 것으로 보인다. 이 책은 동시대 미술이 제공하는 광학적 기계장치를 통해 이 변화 과정이 우리의 사유와 감성의 방식에 미친 효과를 분석하고자 한다.

우리는 미술과 정치의 관계를 통해 어느 한 시대의 독특한 춤사위를 엿볼 수 있다. 19세기 초 이래로 이 두 영역은 산업혁명이 만들어낸 **원심력**에 의해 형성되었다. 이는 한편으로는 사회적 배제의 움직임으로, 다른 한편으로는 특정한 기호, 사물, 이미지에 대한 단호한 거부로 나타났다. 여기에 열역학적 모델이 적용될 수 있다. 사회적 에너지는 쓰레기를 생산한다. 그것은 프롤레타리아, 대중문화, 불결한

것과 부도덕한 것들이 뒤죽박죽 쌓인 배제된 구역을
만들어내 차마 눈뜨고 볼 수 없는 것들의 무가치한 총체를
형성한다. 바꾸어 말하자면, '유령의 춤사위'는 한 시대
특유의 **판타즈마고리아**phantasmagoria다. 그것은 중심과 주변
사이의 교류를 규제하는 조정, 즉 무엇이 공인되고 무엇이
기각되어야 하는지, 무엇이 군림하고 또 무엇이 통제되어야
하는지를 관장하는 조직화로부터 출현한다. 이로 인해 영역들
사이의 경계가 거대역사History에 연료를 공급하는 역동적인
현장이 된다.[1] 19세기 이래로 정치와 예술의 아방가르드는,
은밀한 방법으로든 명백하게 드러난 방식으로든, 배제된
사람들이 권력을 잡도록 돕는 것을 자신의 임무로 삼아왔다.
말하자면 열역학 기계를 역전시키고, 자본이 억압해온 것을
자본화하며, **쓰레기**라 불리는 것을 재활용하여 에너지의
원천으로 만들고자 했다. 그 과정에서 원심운동은 경로를
바꾸고, 프롤레타리아를 중심으로 이끌며, 낙오된 것을
문화로 복귀시키고, 실추된 것을 예술작품으로 도입할 것이라
여겨졌다. 하지만 두 세기가 지난 지금 이 역학은 여전히
에너지를 생산하고 있는가?

　　이데올로기, 정신분석학, 미술은 **리얼리스트 사유**realist
thinking를 위한 투쟁의 핵심적인 장場이다. 각각의 분야에서
마르크스, 프로이트Sigmund Freud, 쿠르베Gustave Courbet가 그

기초를 닦았다. 세 사람 모두 사회가 **거대이상**Ideal이라는
이름으로 내세운 위계질서를 부정하고, 배제 장치에
깔려있는 전제에 의문을 제기하며, 그 **가면을 벗기기 위한**
방도를 모색했다. 오늘날 이러한 리얼리스트 전략은 단순히
'정치적으로 올바른' 것이나 권위와 억압 기제의 고발을 넘어
한 걸음 더 나아갈 수 있는 정치적 미술 이론을 정초하는 데
최적의 전략으로 보인다. 따라서 **리얼리즘**이라 불릴 자격이
있는 것은 불량품을 걸러내는 사회적 분류 작동을 거부하는
미술이다. 마찬가지로 **리얼리즘** 작품은 권력 장치가 배제의
체계와 그 폐기물(물질적이든 비물질적이든)에 씌워놓은
이데올로기의 베일을 걷어 올리는 작품이다.

　　이것이 **엑스폼**exform의 영역이다. 그것은 버려진 것과
인정된 것, 상품과 쓰레기 사이 경계에서 협상이 펼쳐지는
현장이다. **엑스폼**은 '소켓'이나 '플러그'와 같이 배제와 포함의
과정에 존재하는 접촉 지점을 명시하는 것으로, 반체제와 권력
사이를 부유하며 중심과 주변을 뒤바꾸는 기호다.

　　추방 행위와 그에 수반되는 쓰레기는 **엑스폼**이
출현하는 지점이며, 바로 여기에서 미적인 것과 정치적인
것 사이에 진정으로 유기적인 연결이 만들어진다. 지난
두 세기 동안 이루어진 이 양자의 평행적 진화는 일련의
포함과 배제의 움직임으로 요약할 수 있다. 즉 한편으로

미술에서는 **의미 없는** 것으로부터 의미 있는 것을 계속해서 새롭게 분리해왔고, 다른 한편으로 사회의 중심부에서는 인간 신체를 통제하는 생명정치의 이데올로기적인 경계가 구획되었다. 근대성이 출현한 이래로 경시되거나 평가절하된 것들이―일찍이 카라바조Caravaggio에게까지 거슬러 올라갈 수도 있겠지만, 적어도 귀스타브 쿠르베 이후로―예술작품의 모티브로서 근본적이고 우선적인 문제로 간주되어왔다. 예컨대 아스파라거스 뭉치나 자유분방한 여성들이 나타나 거대역사에 관한 웅장한 그림들을 짓밟았다. 이것이 바로 19세기의 유려한 우아함의 종말, 그 유명한 '웅변의 종말end of eloquence'로, 조르주 바타유Georges Bataille는 마네Édouard Manet에 관한 글에서 그 최후의 몸부림에 대해 묘사한 바 있다. 정치 영역에서 배제는 배척되는 계급, 즉 프롤레타리아를 만들어낸다. 프롤레타리아는 고대 로마 시대에 자식proles이 유일한 재산인 사람들을 지칭하는 말이었다. 오늘날 프롤레타리아는 마르크스가 부여한 **거대역사의 주체**라는 지위에서 멀리 벗어나 있는 듯하다. 집단적 상상에서조차 불법체류자가 프롤레타리아의 자리를 차지했기 때문이다. 한편 정신분석학은 **억압**repression이라는 개념을 발전시켰다. 억압이란 주체가 자아 이상ego ideal에 부합하지 않는 모든 표상을 무의식 영역으로 철퇴시키는 작동 방식이다. 도시국가polis로부터의 배제, 의식

영역 밖으로의 억압, 그리고 미술가가 취하는 **평가절하된**devalued 제재題材는 추방의 메커니즘이 실재한다는 것을 증명한다.

진보 정치란 배제된 사람들을 중시하는 것이 아니라면 무엇이겠는가? 정신분석학자는 억압된 것을 탐구하는 의학자가 아니라면 누구란 말인가? 끝으로, 예술가란 가장 역겨운 폐기물을 포함한 모든 것이 미적 가치를 지닐 수 있다고 믿는 자가 아니면 누구이겠는가? 숨겨지거나 소개疏開되거나 추방된 모든 것은 원심 논리에서 비롯되는데, 이 논리는 **거대이상**이라는 이름으로 인간과 물건을 **쓰레기**의 세계로 밀어내고 그곳에 묶어 놓는다. 이러한 배제의 형상들은 무의식, 이데올로기, 미술, 거대역사를 가로지른다. 그 형상들은 발터 벤야민Walter Benjamin이 묘사한 "거대역사의 넝마주이", 바타유의 **이종학**heterology, 알튀세르Louis Althusser의 이데올로기 테제, **문화연구**의 프로그램, 동시대 미술에서의 유물론적 사유를 함께 연결하는 정교한 모티브를 구성한다.

그렇다 하더라도 평등주의라는 이름으로 배제에 항의하는 것에 자족한다면 단순하기 짝이 없을 것이다. 또한 더러운 쓰레기를 구제하는 것만으로 위대한 예술가가 되는 것은 결코 아니다. 모든 구분을 없애버린 세계로부터 출현하는 절대적 획일성, 말하자면 아무것도 버려지지 않는 상점이 끝없이 늘어선 풍경은 순식간에 악몽으로 변해버릴 것이다.

선별적 분류 자체를 부정하는 것은 역으로 관념론을 조장하는 것을 뜻한다. 유물론은 관념론적 담론을 역전하거나 도치한 것이 아니다. 또한 그것은 구심운동의 해결책으로 원심운동을 제안하는 것도 아니다. 오히려 그것은 구심운동과 원심운동을 전반적인 **탈중심화**decentering 운동으로 대체한다. 이는 표준이 되는 '자북磁北, magnetic north'을 제거하여 나침반의 방향성을 없애는 것과 같다.

 이 책을 쓰기 위해 나는 **모호한 생각에서 시작해 명확한 이미지로 그것에 맞섰다.** 이 표어는 장-뤼크 고다르Jean-Luc Godard의 영화 〈중국 여인La Chinoise〉에서 마오쩌둥의 문화혁명을 학습하던 학생들의 아파트 벽에 적혀 있던 것이다.[2] 이 책은 이전 저서에서처럼 동시대 미술 실천을 설명함으로써 하나의 이론을 도출하기보다는 그 반대 방향으로 나아가고자 한다. 벤야민과 바타유를 중점적으로 다루는 것에 익숙한 독자라면, 20세기 사유에서 다소 특이한 인물이라 할 수 있는 루이 알튀세르에게 중요한 위치를 부여하는 것이 놀랍게 다가올지도 모른다. 하지만 누구든 미학과 정치, 형식과 이론, 이데올로기와 실천의 관계를 다루고자 한다면, 알튀세르의 저작에 대한 고찰을 피해갈 수 없다. 더욱이 자크 랑시에르Jacques Rancière, 알랭 바디우Alain Badiou, 또는 슬라보예 지젝Slavoj Žižek의 입장을 평가할 때에도, 랑시에르와

바디우를 가르쳤고 지젝에게 결정적 영향을 끼친 알튀세르를
참조해야만 한다. 뿐만 아니라 지젝의 박사학위 지도교수이자
정신분석가였던 자크-알랭 밀레Jacques-Alain Miller 역시
알튀세르 밑에서 수학했다. 그렇지만 알튀세르의 사상이
그들의 저작에 메아리처럼 퍼져 있다 하더라도 그 신호가 그리
강하지는 않다는 것 또한 언급하지 않을 수 없다.

　　'철학자의 철학자'인 알튀세르가 동시대의 철학적
논의에서 그렇게 좀처럼 인용되지 않는 이유는 무엇일까?
첫째, 그의 제자 대부분이 1968년 5월을 기점으로 다른 행보를
취했기 때문이다. 랑시에르는 1973년 출판된 『알튀세르의
교훈Althusser's Lesson』에서 스승의 구식 스탈린주의를 맹렬히
비난했고, 샹탈 무페Chantal Mouffe는 안토니오 그람시Antonio
Gramsci에 대한 연구에서 알튀세르의 숨 막히는 교리주의에서
벗어나 신선한 공기를 찾아내고자 했다. 한편 자크-알랭 밀레와
장-클로드 밀네Jean-Claude Milner와 같은 이들은 미련 없이 라캉
진영으로 떠나버렸다. 둘째로, 알튀세르는 프랑스 공산당의
골수 수뇌부원이자 수차례 정신병원에 수용된 악명 높은
정신이상자였고, 자신의 아내 엘렌느 리트망Hélène Rytman을
살해한 후 끝내 무거운 침묵의 장막 뒤로 사라져버렸기
때문이다. 바꾸어 말하자면, 그는 동시대 유수의 철학자들이
갖춘 요건을 충족시키지 못한다는 뜻이다. 알튀세르는

여러모로 **부끄러운** 인물이며, 동시대 사상의 호화로운 로비에서 좀처럼 언급하기 꺼려지는 존재다. 어떻게 고통스러운 조울증적 정신병을 지닌 이런 존재가 그토록 엄정한 사상과 명료한 논증(가끔 역겨울 정도로 교훈적인)을 펼칠 수 있었는지는 오랫동안 수수께끼로 남을 것이다.

2008년 가을 주택담보대출 위기와 함께 재정 적정성financial propriety이라는 허울이 붕괴하면서 마르크스주의의 부활이 한층 강화되긴 했지만, 과연 오늘날 알튀세르는 어떠한 관심을 이끌어낼 수 있을까? 우선 그의 글은 결코 쓸모없는 폐물廢物이 아니다. 역사적 맥락은 그의 저작에 새로운 의미를 부여해왔다. 공적인 침묵 시기(1980~90)에 집필된 글들, 특히 「마주침의 유물론이라는 은밀한 흐름Underground Current of the Materialism of the Encounter」과 『철학에 관하여Sur la philosophie』와 같은 비범한 저작들은 '드라마' 이전에 그가 마지막으로 선보였던 소책자 『공산당 내에서 더 이상 지속되어서는 안 되는 것Ce qui ne peut plus durer dans le parti communiste』이 제시하는 것과는 완전히 다른 관점에서 알튀세르를 조명해준다. 그가 지인들과 공유했던 원고는 물론이거니와, 마키아벨리 강연과 『정신분석학 논저Writings on Psychoanalysis』와 같이 사후 또는 그즈음에 나온 출판물 역시 그렇다. 알튀세르의 철학은 가장 과학적인 마르크스주의와

공허, 혼돈, 축제, 협잡에 대한 기이한 집착 사이의 경이로운 연결망을 제공한다. 나아가 그의 사상은 이데올로기에 대한 동요하는 몽상적 비전을 제시한다. 세계의 정치 게임에서 더 이상 어떤 자리도 차지하지 않기 때문에 더욱더 급진적인 것으로 여겨지는 마르크스주의의 한 유형이 철학과 미술에서 유행하는 이 시기에, 알튀세르의 저작은 참으로 독보적인 강렬함을 지니고 있다. 요컨대 마르크스주의는 한때 지니고 있던 수족이 절단된 후 잘리고 남은 밑동을 마구 흔들어 대고 있어 한층 더 순수하게 여겨진다. 21세기 문화 논쟁에 비추어 알튀세르를 다시 읽게 되면 우리는 미술과 정치 사이의 복합적인 관계를 새로운 눈으로 바라볼 수 있으며, 그 관계를 빈번히 단순화시키는 순진한 공식화에서 벗어난 것들을 명확하게 분별할 수 있을 것이다.

우리 세대는 1980년대에 지적인 세계에 눈을 떴다. 나는 알튀세르를 그의 사후에 출판된 글을 통해 접하게 되었다. 이전의 저서에서 그를 거의 다루지 않았다는 사실에서 드러나듯이, 당초에 그에 대한 나의 견해는 그리 호의적이지 않았다. 알튀세르는 브레즈네프 시대의 흔적인 독단적 관료로 비추어졌기 때문이다. 반면 질 들뢰즈Gilles Deleuze와 펠릭스 가타리Félix Guattari, 미셸 푸코Michel Foucault, 롤랑 바르트Roland Barthes, 장 보드리야르Jean Baudrillard, 장-프랑수아 리오타르Jean-

François Lyotard, 자크 라캉Jacques Lacan은 나와 나의 동료들에게 우리 시대를 해독할 수 있는 개념적 도구를 제공하는 동시대인이라는 인상을 주었다. 『천 개의 고원Mille Plateaux』이나 『감시와 처벌Surveiller et punir』과 비교했을 때 마르크스에 대한 끝없는 주해가 무엇을 제안할 수 있었겠는가? 그러한 연구는 당대의 시류에 역행하는 철학자, 이를테면 포스트모더니즘 시대의 강경 구조주의자나 페레스트로이카 시기의 골수 레닌주의자가 쓴 것처럼 보였다. 전성기 시절에는 '알튀세르 사상La pensée Althusser'이라 불렸던 그의 철학은 양피 코트와 나팔바지, 제퍼슨 에어플레인 레코드와 함께 그렇게 역사의 뒤안길로 사라졌다. 한마디로, 가라앉는 거대한 대륙의 공식 대표자 같았던 알튀세르는 1980년대 중반 무렵엔 이미 완전히 호소력을 잃은 상태였던 것이다.

　이는 1960년대와 1970년대의 '저항문화'를 또 다른 형태로 이어가던 소수에 대한 열정이 우리 세대를 사로잡고 있어 더욱 그러했다. 후기식민주의 이론과 문화연구는 아직 걸음마 단계였지만, 주류라 불리는 '공식' 문화를 빗겨 나감으로써 전반적으로 이론적 채비를 갖추고 있었다. 게다가 '소수 문학'을 이론화함에 있어 들뢰즈와 가타리는 정통 마르크스주의를 포함한 지성사의 광대한 대지와는 분명히 다른 특이성과 도서성島嶼性, insularity에 관한 탐구를 개진했다.

우리의 자연스러운 환경은 문화적 언더그라운드였다. 우리의 미학적 기도서는 알려지지 않은 세기말적 저자와 미술사의 이단자로 이루어져 있었다. 우리는 비교적 체계적인 방식으로 반체제 작가들, 지성사의 왕도에서 밀려난 철학자들, 문화적 이단자들을 섭렵했다. 우리는 마르크스주의와 모더니즘의 거대한 대륙이 파괴해버린 것에 중요성을 부여했다. 우리는 발군의 문학적 중심지로 떠오른 트리에스테, 리스본, 프라하, 또는 부에노스아이레스를 순례했고, 별난 괴짜여서 집단적인 선언이나 기획과는 거리가 멀었던 개인들을 재발견했다. 이들은 페르난도 페소아Fernando Pessoa, 호르헤 루이스 보르헤스Jorge Luis Borges, 에바 헤세Eva Hesse, 또는 고든 마타-클라크Gordon Matta-Clark 등과 같이, 20세기의 급진적 집단주의가 받아들이기에는 너무 미묘한 작가들이거나 혹은 민족통일주의irredentist 사상가들이었다.

당시 지적 풍토의 본질을 파악하기 위해서는 모더니즘이 와해되면서 누더기가 된 풍경이 남게 되었다는 사실을 언급해야만 한다. 1980년대 젊은이들에게 잔니 바티모Gianni Vattimo가 주창한 '약한 사고weak thought'나[3] 보드리야르의 '시뮬라크라' 또는 폴 비릴리오Paul Virilio의 『소멸의 미학Aesthetics of Disappearance』만큼 신나는 것은 없었다. 또한 거대역사의 수직적 차원에서 파생한 것을 순수한 현재의

지리적 국면으로 옮겨놓는 것보다 더 생산적인 것은 없었다. 수십 년 전의 이론과 선언에 대한 범세계적인 불신은 '고전적' 마르크스주의와 정면으로 충돌했던 것이다. 그리고 그 불신은 1989년 철의 장막이 붕괴되면서 20세기가 짧게 끝나고 세계화 시대가 시작되었을 때 절정에 다다랐다.

당시 우리는 **마이너리티**라는 유혹적인 주제, 예컨대 그것이 철학에 들어온 타도의 원리나 그늘에 감추어져 있던 반항의 서사를 이끌어내는 것이 훨씬 엄청난 규모의 파괴적 기획을 감추고 있다는 사실을 깨닫지 못했다. 우리가 이데올로기라는 만년설의 해빙이라고 생각했던 것, 즉 사상을 제한하는 대륙판의 파열이라 여겼던 것은 사실 상당히 은밀하게 정치적 파산의 과정을 숨기고 있었다. 실제로 뒤이어 밀려온 홍수는 여러 저항의 구역들을 쓸어버렸고, 그것들이 사라지면서 점진적인 기억상실과 체념, 그리고 무기력함이 조장되었다. 그리하여 계급투쟁이 국지적 투쟁과 참여에 밀려났을 때, 악명 높은 **현실 원리**reality principle가 경제적 유토피아의 자리를 차지했을 때, 아방가르드가 동시발생적인 명제들의 뜬구름 속으로 사라져버렸을 때, 우리는 처음부터 다시 시작하는 것 외에 다른 방도가 없었다. 이 책은 이 새로운 시작에 동참하는 길을 모색한다, 그 길이 어떤 것으로도 **되돌아가기**를 거부할지라도.

1. [옮긴이주] 부리오는 l'Histoire와 l'histoire를 구별해 사용한다. 이에 따라 l'Histoire는 '거대역사(History)'로, l'histoire는 일반적인 의미의 '역사'로 옮겼다. 마찬가지로 l'Idéal은 거대이상으로, l'idéal은 이상으로 번역하였으며, l'Idéa는 거대이념 또는 이데아로, l'idéa(s)는 문맥에 따라 이념, 관념, 생각, 사상 등으로 옮겼다.

2. [옮긴이주] 고다르의 1967년 영화 〈중국 여인〉의 한 장면에 "IL FAUT CONFRONTER LES IDÉES VAGUES AVEC DES IMAGES CLAIRES"(명확한 이미지로 모호한 사상에 맞서야 한다)라는 표어가 나온다.

3. [옮긴이주] '약한 사고'는 이탈리아 철학자 잔니 바티모가 1983년에 편집한 책의 제목이자 그의 포스트모더니즘 사상을 대변하는 용어다. 바티모는 프리드리히 니체(Friedrich Nietzche)의 철학과 마르틴 하이데거(Martin Heidegger), 한스-게오르그 가다머(Hans-Georg Gadamer)의 해석학을 기반으로 존재가 자신이 처한 장소와 역사적 위치에 따라 세계의 다양한 의미와 진리를 구성한다고 보는 '약한 사고' 혹은 '약한 존재론(weak ontology)'을 펼쳤다. 좌파적 니체주의자나 해석학적 사회주의자로 불리는 바티모는 존재의 유일한 근원이나 절대적 진리를 강조하는 '강한 사고'에 대조되는 '약한 사고'를 좌파 정치의 사회적, 윤리적 실천 전략으로 발전시키고자 하였다.

I. 프롤레타리아 무의식

PLM 생자크 호텔에서 벌어진 드라마

1980년 3월 15일, 300명 이상의 프로이트 정신분석학회 회원들이 파리 5구에 있는 PLM 생자크 호텔에 모인다.[1] 사안이 중대하다. 1월 5일 자 편지에서 자크 라캉은 열성 회원들에게 왜 학회를 해산하기로 결심했는지를 알렸다. 이미 한동안 그의 역량이 쇠했다는 소문이 떠돌았다. 노망이 들어 학자로서는 끝났다는 것이다. 무의식의 위상학을 고안하는 것에 사로잡힌 라캉은 칠판에 기하학적 형상을 그리거나 끈으로 뫼비우스 띠와 원환체tori를 만들어 세미나 참석자들을 혼란스럽게 하곤 했다. 16년 전에 창설된 이 단체가 바로 지금 해체된다는 소식이 제자들을 강타한다. 그들 중 몇몇은 버림받았다고 느끼고, 다른 이들은 그것을 지적 붕괴의 에필로그로 여긴다.

　　존엄한 스승은 두 줄로 늘어선 의자 앞에 있는 평범한 탁자 뒤에 앉아 있다. 방에는 연단이 없다. 그가 아주 낮은

목소리로 이미 한창 연설을 하고 있을 때 누군가가 문 앞에
다가왔다. 방문객을 '가려내는' 젊은 여성이 막 도착한
그에게 초대받았는지를 묻는다. 낯선 이는 "네, 물론이죠.
성부에게는 아니지만 성령에게 초대받았습니다. 하지만 그게
훨씬 좋지요"라고 대답한다. 참석자들은 문이 시끄럽게 열리는
소리를 듣고, 곧이어 방 전체가 웅성거린다. 억지로 들어온 이가
누구인지 모두 알고 있다. 참석자 중 라캉의 사위이자 정신적
동족인 자크-알랭 밀레는 왼쪽 첫 번째 줄에 텅 빈 의자를 옆에
두고 앉아 있었다. 그는 이렇게 회상한다.

> 나는 미풍 같은 것을 느꼈다. 누군가가 황급히 내 옆으로
> 다가와 앉았기 때문이다. 돌아보니 알튀세르다. 나는 수년
> 동안 그를 보지 못했었다. 우리는 서로 이야기를 나눈다. 그는
> 내가 이제까지 본 적이 없는 흥분한 상태다. 나는 그에게
> 나와 함께 방 뒤쪽으로 가자고 제안하고, 그의 말을 들으며
> 진정시키려고 한다. 그러나 그는 일어서서 앞으로 나가
> 발언권을 잡는다.[2]

알튀세르는 파이프에 불을 붙이고 연단이 있어야 할 곳으로
나아가 라캉과 악수를 한다. 하지만 라캉은 그를 바로 알아보지
못한다. "나는 피에로처럼 푸른색 체크무늬 트위드 재킷을

입은 이 위대한 노인에게 최고의 경의를 표했다"라고 훗날
알튀세르는 회고한다.[3] 마이크를 붙잡은 알튀세르는 참석한
사람들을 겁에 질린 비겁한 자들이라 부르며, 기이하게도
그들을 "전쟁이 벌어지고 있는 상황에서 작은 렌틸콩을 체로
가려내려고 하는 여인네"로 비유한다.[4] 그는 자신이 "전 세계의
정신분석 내담자들인 수백만 명의 남녀노소를 대신하여"
발언한다고 강조하고, "그들의 존재와 문제들 …… 그들이
정신분석 치료를 받으며 직면하게 되는 위험을 심각하게
받아들여야" 한다고 주장한다.[5] 이에 대해 라캉은 "그거야, 바로
그거야"라고 맞장구를 쳐야 할 터이다. …… 하지만 누군가
알튀세르를 나가는 문으로 안내한다.

　　PLM 생자크에서 일어난 이 극적인 에피소드는
알튀세르가 그의 아내를 살해하고 공인으로서의 삶에서
완전히 사라지기 6개월 전에 벌어졌다. 오랫동안 그 사건은
다가올 비극을 예고하는 징후로서 알튀세르의 의료 기록에
속하는 것으로 여겨져 왔다. 얼마 지나지 않아 1980년 3월 26일
롤랑 바르트가 사망했고, 이어 4월 15일 장-폴 사르트르Jean-
Paul Sartre가 세상을 떠났다. 이듬해 9월 라캉이 타계했고,
알튀세르의 말은 사장되어버렸다. 그는 왜 이러한 개입을
단행했을까? 정신분석학회에 급작스럽게 뛰어들어 내담자의
목소리를 그토록 강력하고 분명하게 낸 이유는 무엇이었을까?

라캉 학파가 해체되는 것에 대해 알튀세르는 서둘러 집필한 짧은 글에서 자신의 견해를 다음과 같이 피력했다. 이 텍스트는 그의 생전에는 출판되지 않았다.

> 그것[정신분석학회의 해체]에 대해 나는 아무런 의견이 없다. 그러나 그것은 정치적 행위이고, 그러한 행위는, 라캉이 그랬던 것처럼, 단독적으로 이루어져서는 안 된다. 그것은 이해관계에 있는 모든 당사자가 진지하게 검토하고 민주적으로 논의해야 한다. 그 당사자의 최고 자리에는 분석 대상인 '대중들'이, 당신의 '대중들'이, 내담자인 당신의 '진정한 스승'이 있다. …… 그렇지 않다면, 비록 깨어 있다 해도 그것은 폭정과 다름없다.[6]

바꾸어 말하자면, 알튀세르는 민주주의라는 이름으로, 즉 환자라는 '대중 집단'으로 구성된 익명의 프롤레타리아의 이름으로 발언에 나섰다. '철학의 계급투쟁'에 앞장선 이론가는 물적 생산과 인간의 정신을 동일선상에 놓기 위해 자신의 담론을 정신분석 진료실로 옮겨놓았던 것이다. 그는 '수백만 명에 이르는 전 세계의 정신분석 내담자들'을 자신의 권리를 위해 투쟁하는 새로운 계급으로 불러냄으로써 정신분석 치료 과정을 노동자 계층의 어조로 묘사했다. 알튀세르는 다음과

같이 말한다.

> 피분석자로서 그들이 수행하는 과업만큼이나 그들이 치러야
> 하는 대가가 있다. 나는 이들이 지불해야 하는 돈을 말하는
> 것이 아니다. 그 대가는 흔히 잔악하고 험난한 과정이며,
> 나락의 끝자락에 선 내담자를 종종 자살 직전까지 밀어붙이는
> 힘겨운 '훈습Durcharbeiten'이다…….[7]

이러한 단어들은 일반적으로 공장 노동에 적용되는 것들이다.
'극복 과정(영어의 working-through, 불어의 perlaboration)'으로
번역되는 프로이트의 개념인 '훈습'은 반복적인 노동을
가리킨다.[8] 즉 정신분석에서 극복 과정이란 억압이 사라질
때까지 동일한 장면으로 계속 되돌아가는 것을 의미하며,
환자는 이를 통해 자신이 지닌 증상의 역사에 대해 의식적인
지식을 획득하게 된다.
 이는 정신분석가가 하급자들의 지루하고 기계적인
노동을 감독하는 일종의 감시관이라는 뜻인가? 알튀세르는
새로운 형태의 소외를 지적하고 있었던 것일까, 아니면
보편적 소외의 특정한 사례를 가리키고 있었던 것일까? 이
철학자는 일련의 암시를 통해 자신의 입장을 분명히 밝히고
있다. 정신분석에서 일어나는 노동의 분업화를 비판하고 있는

것이다. 즉 "미리 정해진 기한이 없는 상담 세션은 시한을 정하는 어떤 약정도 없이, 마치 분석자가 혼자 그 기간 측정을 결정할 수 있다는 듯" 진행된다. 이는 다음과 같은 질문을 야기한다. "만약 분석이 [자신의 증상을] 추리하는 것이고 자신의 분석 기간을 결정하는 것이라면, 왜 내담자는 그 결정권자가 아닐까?"' '기간 측정measure of length'은 노동에 대한 마르크스주의적 숙고에서 변곡점을 나타낸다. 프레더릭 윈즐로 테일러Frederick Winslow Taylor의 공장 노동의 합리화 및 시간 측정에 관한 논문(1893년)이 발표된 이후 시간의 정복은 사회 활동에 깊게 스며들어왔다. 이는 벤자민 프랭클린Benjamin Franklin의 유명한 격언인 '시간은 돈이다'를 반영한다. 일과 '여가'의 초전문화hyperspecialization와 경영은 소외의 주요 요소를 대표한다. 알튀세르에게 피분석지 는 지적 프롤레타리아에 견줄 수 있다. 『대지의 저주받은 자들The wretched of the earth』은 정신분석 진료실에서도 발견되므로……

　이는 『안티 오이디푸스Anti-Oedipus』에서 개진된 테제와 연결된다. 즉 무의식은 미니어처 극장이 아니라 거대한 공장이며, 가정이나 가족적인 공간보다 사회적 공간이나 형이상학적인 탈주의 선들로 흘러들어가는 '욕망하는 기계'로 가득 찬 생산 현장이라는 것이다. 그렇다 하더라도, 들뢰즈와 가타리가 직접적으로 겨냥하는 라캉이 무의식을

'극장'으로 간주했는지, 혹은 오이디푸스 콤플렉스가 그의 견해를 모호하게 했는지는 알 수 없다. 부모와의 관계라는 마법에 걸린 프로이트 정신분석학에 맞서 1972년에 등장한 『안티 오이디푸스』의 전쟁-기계는 라캉이 그 논점에 기여한 바를 과소평가했다. 사실 라캉의 무의식은 가족 드라마로 기능하지 않는다. 오히려 그것은 오직 위상학만이 설명할 수 있는 경로를 통해 작용한다. 따라서 만약 어휘나 주제의 차이를 빼놓고 본다면, 라캉 또한 그들의 의견에 동의할 수 있었을 것이다. 들뢰즈와 가타리가 제시하는 『안티 오이디푸스』의 '욕망하는 기계들'은, 정신분석학이 [가족 내의] 지저분한 비밀을 밝혀내려는 것이 아니라 의미작용의 연쇄가 작동하게 하는 것임을 주장한 것이었기 때문이다. 그럼에도 불구하고 욕망의 문제에서 심오한 차이가 존재한다. 분명 라캉은 얼핏 보기보다 훨씬 더 스피노자적이다.

　『안티 오이디푸스』는 당대의 정치적 항의를 전면화했다. 알튀세르와 마찬가지로, 들뢰즈와 가타리는 이데올로기의 측면에서 라캉을 공격하며 정신분석에 대한 **좌파**의 비판을 내놓았다. 그들은 1968년 5월 이후 얼마 지나지 않아 뱅센 대학 학생들과 대치했던 라캉을, 혁명가들은 또 다른 '주인'을 원하며 "그리고 그렇게 될 것이다"라고 부르짖었던 바로 그 라캉을 표적으로 삼았다. 실제로 라캉의 생활방식과 그의

담론에서 새어 나오는 오만한 회의론은 그의 사유보다 훨씬
덜 혁명적이었다. 들뢰즈와 가타리가 산업화에 대해 사용한
은유는 알튀세르가 정신분석학 분야에 도입한 계급투쟁과
놀랍도록 상응한다. 이 세 사상가들은 무의식을 정치적
투쟁의 자연적 연장이라고 설명한다. 그들은 생산주의에
대한 비판이라는 기치 아래, 이데올로기적 주체의 자의식이
최소화된 무의식의 프롤레타리아라는 이름으로 전투에
참전한다.

당시 이 논의는 정신분석이나 철학에 국한된 기술적인
문제로만 보일 수도 있었다. 그러나 이후 이 논의를 자신의
것으로 만들어 정치와 정신적 생산 사이에서 여러 관계가
절합되는articulated 또 다른 현장인 예술 영역으로 이 논의를
전치시킨 이들에게는 그것이 굉장히 중요한 문제였다.
무의식이 공장인가 혹은 극장인가에 대한 질문은 그것이
무엇을 생산하는지, 그리고 어떻게 생산하는지를 묻는 것이다.
무의식은 스펙터클이나 계시를 만들어내는가, 아니면 들뢰즈와
가타리가 표현하듯이 '입자particles'의 배열을 만들어내는가?
이 구별은 매우 중대하다. 1960년대 이후—미니멀리즘과
개념미술부터 마이크 켈리Mike Kelley와 피에르 위그Pierre
Huyghe에 이르기까지—개별 작품은 일반적인 생산의 측면, 즉
공간적이든 시간적이든 가시성의 포맷formats of visibility과 사회적

조건의 측면에서 평가되었다. 다시 말해 **규범**norm에 대한
반성이 그 출발점이었다. 마치 예술이 '프랑스 이론'의 기반을
이루는 관심사를 추구하며 그것을 계속해서 이어나가는
작업에 착수했던 것처럼 보였다. 그것은 바로 우리의 발화와
행위에 대한 사회적, 생명정치적 조건을 분석함으로써 규범과
비사유unthought에 대해 조명하는 작업이었다.

오늘날 21세기 초반의 예술 생산은 알튀세르가 벌인
관념론과의 필사적인 투쟁을 곧바로 계승한다. 이 투쟁은
때로는 폭력적인 방법으로 공허, 우연, 이데올로기, 무의식—즉,
형언할 수 없거나 신비로운 것의 자연 보존 구역을 이루는
모든 것—의 절대적 물질성을 끊임없이 입증하기 위한
것이다. 동시대 미술은 이와 유사한 반反관념론을 이어나간다.
반관념론은 경제적 추상성을 구체화하고, 비물질적인
흐름fluxes을 보여주며, 우연을 인위적으로 창출하고,
비가시적인 것(또는 특정한 정신적 힘)에 형태를 부여하려는
예술적 의지에서 발견된다. 동시대 미술의 모토인 '모든 것은
형상화figuration를 허용한다'는 말, 즉 만질 수 없는 것조차도
원재료나 표면으로 간주될 수 있다는 말은 "모든 것은
물질이다"라는 알튀세르의 선언을 그대로 반영하고 있다.
작품을 준비하고, 제작하고, 전시하는 모든 과정에 동등한
관심을 부여하는 예술가들의 작업에서 우리는 **쓰레기 없는**

활동activity without waste에 대한 꿈을 감지한다. 이것은 모든 것이 유용하고 의미 있는 열린 장에서 작동하는 과정이다. 그런데 이는 정신분석 치료의 목적과 전혀 무관하지 않다. 생각, 감각 또는 기호는 그것이 차지하는 분배 회로와 그것이 취하는 포맷이라는 측면에서 정확히 무엇을 생산하는가? 예술 형식은 어떤 방식으로 그것을 에워싼 담론에 의해 (알튀세르의 용어를 사용하자면) 과잉결정되는가overdetermined?[10]

만약 예술이 기계라면, 그것은 일종의 **형상 생성기**eidetic generator일 것이다.[11] 태도, 제스처, 시나리오, 토론, 인간관계 등 가장 모호하고 가장 언표하기 어려운 문제들이 여기에서 구체화될 수 있다. 예술 분야를 구성하는 다양한 활동들의 공통분모는 **형식화**formalization이다. 어떤 생각이나 감각을 구성과 질서로 옮기는 것은 그것에 새로운 의미를 부여하는 일이다. 이제 일상생활의 강박관념과 트라우마에 구체적인 형태를 부여하는 (우리가 결코 헤아릴 수 없는) 무의식은 예술적인 선택 도구를 제공한다. 이 예술적 선택 도구는 운용 모델이자 전형적인 **엑스폼**이다. 다시 말해서 우리 시대의 예술은 무의식을 설명하는 은유에 대한 지속적인 논쟁 속에 온전히 새겨져 있다. 이 논쟁은 들뢰즈와 가타리가 벌인 프로이트 정신분석학과의 싸움이다. 무의식은 극장인가, 공장인가? 가타리는 얼어붙은 임상병리의 도그마와 무기력한

화학작용에 대한 가장 강력한 비판자였다. 그는 정신분석학이 스스로를 의심하지 않도록 만드는 "보이지 않는 실험실 가운"을 벗어 던지고 예술적 창조의 기초 위에서 새롭게 시작할 것을 요청했다. 그는 "정신의학 영역이 미적 영역의 확장이자 그것의 접점으로 자리매김하였기에" "더욱 그러하다"라고 피력했다.[12]

 정신분석은 공장에서 물품을 제조하는 것처럼 완전히 살아있는 인간의 '생산'을 목표로 한다. 그러나 한 가지 의문이 남는다. 쓰레기를 만들지 않고 무엇을 생산할 수 있을까? 알튀세르는 정신분석의 대상이 무엇인지 묻고, 피비린내 나는 서사를 빌려 거기에 대답한다. 정신분석 치료는 "탄생 이후 오이디푸스 콤플렉스가 사라지기까지, 남자와 여자가 낳은 조그만 동물이 한 작은 인간 아이로 변화하는 놀라운 모험의 (살아 남은 성인의 삶에 오랫동안 지속되는) 효과를 포함한다."[13] 하지만 일단 어른이 되면, 이 '전투'에 대한 기억을 잃어버린다. "상처와 병약함과 …… 아픔" 그리고 그것이 내포하고 있는 잔인한 '훈련'에 대한 기억상실.[14] 자기생산self-production은 무언가 부서지지 않고서는 결코 일어날 수 없다.

필립 K. 딕으로 다시 읽는 루이 알튀세르

1990년 10월 22일 알튀세르의 죽음이 발표되었을 때, 나의 첫 반응은 아직 그가 살아 있었다는 것에 대한 놀라움이었다. 그 정도로 무거운 망각의 구름이 그에게 짙게 드리워져 있었다. 그 후『미래는 오래 지속된다L'avenir dure longtemps』가 나왔다. 1992년에 출판된 이 사후의 텍스트는 앞서 언급한 드라마가 벌어진 5년 후인 1985년 3월부터 6월 사이에 쓰였다. 이 글에서 알튀세르는 20년 이상 살았던 파리 고등사범학교의 아파트에서 아내를 살해한 후 그 사건에 대한 면소免訴 판결을 정당화하고자 한다. '자신의 행동에 책임이 없다'라는 판결을 받은 그는 긴급조치로 생트안 병원에 수용되었다. 그의 옛 제자들이 중재에 나선 덕분에 형사 책임을 모면했던 것이다. 알튀세르는 3년 동안 정신과 관찰보호 대상이었고, 이후 푸코가 말하는 '불명예스러운 자들의 삶'으로 좌천되었는데, 이는 그가 누린 옛 영광을 고려했을 때에야 비로소 그 무게를 가늠할 수 있는 침묵이었다. 알튀세르가 자서전에서 설명하고 있는 자신에 대한 대하소설을 여기에서 장황하게 묘사하는 것은 아무런 의미가 없다. 핵심 요소를 확인하는 것만으로 충분하다. 그가 '순수'의 정수로 이상화하고 있는 어머니는 원래 루이라는 젊은 남자와 약혼했었다. 그러나 1차 세계대전에서

그가 전사하자 그녀는 그의 형과 결혼했고, 이 결합에서 죽은 삼촌의 이름을 물려받은 아들이 태어났다. 이어 알튀세르는 독일 수용소에서 여러 해를 보내며 은둔적인 성격이 강해졌던 시기, 가톨릭에서 공산주의로의 전환, 스물아홉 살에 연상의 여인(그가 살해하기 전까지 여생을 함께 보낸 아내)에게 순결을 빼앗긴 이야기, 그리고 마침내 파리의 고등사범학교에서 시작한 교직 생활 등을 차례로 설명하며, 자크 데리다Jacques Derrida, 미셸 푸코, 자크 랑시에르, 자크-알랭 밀레, 알랭 바디우, 레지스 드브레Régis Debray, 에티엔 발리바르Étienne Balibar, 로베르 린아르트Robert Linhart, 샹탈 무페, 클레망 로세Clément Rosset 등이 그의 학생이었다고 쓰고 있다. 전체적으로 그의 이야기에는 반복되는 조울증의 위기가 간간이 강조되어 있다.

내가 아는 한, 이와 같은 철학적 자서전은 결코 찾아볼 수 없다. 저자는 문자 그대로 **매혹적인** 이 텍스트 전반에 걸쳐 40년 전인 1947년에 시작된 분석 치료와 결과적으로 많은 측면에서 유사한 해석들을 엮어 넣었다. 이 책은 앞뒤가 맞지 않는 생각과 닫히지 않는 괄호들로 가득 차 있다. 정확성에 대한 저자의 욕구 때문에 끝없는 연상들이 마구 들끓고 있기 때문이다. 속어와 건방진 말투가 거창한 철학적 담론을 관통하는가 하면, 무자비한 논리가 종양 같은 망상으로 부풀어 올라 있다. 그로 인해 이따금 글의 스타일이 완전히

흐트러진다. 그러나 그 모든 것에도 불구하고, 저자와 독자 모두를 대단원으로 이끄는 긴장은 결코 느슨해지지 않는다. 글에 동기를 부여한 드라마—알튀세르가 과거 삶의 모든 상황을 소환하여 해명하고자 했던 살인—는 전기적 영역과 이론적 영역 사이에 유례없는 분열의 선을 그어 놓고 있다. 처음 읽으면 그것은 마치 진료실에 누운 내담자가 늘어놓는 고삐 풀린 담화와 매우 유사한 정신분석학적 진술처럼 보인다. 동시에 알튀세르 자신이 글의 모델이라 호소하고 있는 장-자크 루소Jean-Jacques Rousseau의 『고백록Confessions』보다는, 오히려 조이스적인 **의식의 흐름**이나 앙토냉 아르토Antonin Artaud의 마지막 텍스트들을 떠올리지 않을 수 없다. 특정한 미장센을 지닌 전기를 넘어, 독자는 텍스트를 통해 철학자가 자신의 전작全作과 함께 마르크스주의를 완전히 독창적인 시각으로 재검토한다는 것을 알 수 있다. 요컨대 독자는 여기에서 처음으로 제시되는 '우발성의 유물론aleatory materialism'과 만나게 된다.[15]

　실제로 알튀세르는 정신분석학적이고 철학적인 기나긴 질문에 재착수하는 엄밀한 이론적 원리에 따라 정신착란에 가까운 이 저서를 구상했다. 1966년 그는 "나는 **기원**origin과 **발생**genesis이라는 개념이 …… 물론 양자의 **결합**으로 만들어진 엄정한 의미에서 보자면, 근본적으로 종교적인 것이라

간주한다"라고 썼다.[16] 성숙한 개인이 '탄생하는 과정의 기원에서부터' 이미 프로그램처럼 예정되어 있다고 가정하는 발생의 개념과는 대조적으로, 알튀세르는 여기에서 철학 그리고(AND) 광기의 내부적 관점에서 자신의 여정을 기록하고 있다. 이러한 견해는 어떤 무심한 기원의 지점으로부터 진화가 단순히 펼쳐진다는 생각에서 유래한 것이 아니다. 대신 그것은 창발emergence, 분출eruption 또는 돌발surgissement의 논리를 따르는 것으로, 바로 그곳에서 "어떤 새로운 것이 자율적인 방식으로 기능하기 시작한다."[17] 기원의 논리와 반대되는 이러한 창발의 논리는 그 어떤 것도 내러티브에서 떠오르는 것을 미리 결정할 수 없고, 또한 다른 어떤 것으로도 그것을 설명할 수 없다는 점에서, 분석적 치료와 다시금 맞닿는다. 이처럼 알튀세르의 이야기는 '무無에서 출발하는 절대적인 시작들'의 연속을 보여준다. 『미래는 오래 지속된다』는 우발성의 유물론이라는 원리에 따라 작동한다. 말하자면 그것은 공허에서 출발하여 혼돈의 법칙에 따라 진행되며, 어느 모로 보나 전통적인 회고록의 개념을 완전히 흔들어놓는 사실과 생각, 단단한 분석과 느닷없는 탈선의 충돌이 끝없는 동심원을 그리며 이어진다.

엄밀하게 말하자면, 알튀세르에게 무의식은 기억과 아무런 관계가 없다. "만약 우리가 무의식이 기억이라고

말한다면, 우리는 심리학의 최악의 개념들(!) 중 하나로 돌아가게 되며, 기억=역사, 치료=수정된 기억=올바른 역사성 …… 이라는 잘못된 생각에 현혹된다."[18] 다시 말해 "무의식은 최첨단 사이버네틱 장치와 같은 작동 기제가 아닌 것처럼 결코 기억도 아니다. 그런 점에서 내 '기억'이 옳다면, 라캉에게는 상당히 유용한 점들이 있다."[19] 반복하건대, 알튀세르에게 기원과 발생은 종교적이면서 관념론적인 개념일 뿐이며, 이러한 "기억이라는 개념은 **발생**을 대신하고 그것[발생]의 등가물을 **구성한다**."[20] 『미래는 오래 지속된다』에서 제시되는 주요 소재는 예컨대 프루스트Marcel Proust가 이해한 것과 같은 기억이 아니라, 정신분석적 치료에서 파도처럼 쇄도하는 상기anamnesis다. 따라서 왜곡된 기억에 관한 이 책은 고전적인 회고와 아무런 상관이 없으며, 기억이 부과하는 논리적 질서와도 아무런 관련이 없다. 알튀세르에게 "모든 발생의 구조는 필연적으로 목적론적이다." 말하자면 우리는 현재 자신이 추구하는 것에서만 (이른바) 기원을 찾을 수 있다는 것이다. 한마디로 "모든 과정은 그 **목적의 지배를 받는다**."[21] 여기에서도 역시 현재는 과거를 수정하지만, 그 반대는 성립하지 않는다.

알튀세르는 **탄생**births 대신 예측불허의 놀라운 **분출**을 모색한다. 그리하여 자서전은 일종의 공상과학소설이 된다. 필립 K. 딕Philip K. Dick은 이와 같은 기억 없는 회고록, 어떤

발생도 기원도 없는 회고록을 꿈꿨을지도 모른다. 실제로 알튀세르의 자서전은 자신의 삶에 대한 철학자의 진술보다는, 기억 이식 수술을 받은 **복제인간**을 상기시키고, 『유빅Ubik』이나 『높은 성의 사내The Man in the High Castle』와 같은 소설의 구조를 이루는 현기증 나는 시간성을 떠오르게 한다. 미래에서 과거로 진행되는 시간성의 개념—여기에서 기원은 혼돈chaos이 던지는 미끼나 미지의 동인動因에 해당한다—은 거대역사에 대한 일반적인 이해가 허구에 불과하며 우리가 사는 세계는 현실의 여러 버전 중 하나일 뿐이라는 딕의 이론을 환기시킨다.

알튀세르의 이야기는 살인자가 독자들에게 자기 삶의 끝자락에 '드라마'가 벌어진 이유를 이해시키고 용서받기 위해 동원할 수 있는 모든 주장을 열거해놓은 고백이다. 그럼에도 불구하고 용서할 수 없는 임상적 광경이 그의 이야기와 겹쳐져 있다. 특히 한 가지 요소가 주의를 끈다. 책의 말미인 23장에서 알튀세르가 모든 수사적 묘책을 다 써버린 것처럼 보이는 시점에서 한 인물이 무대에 오른다. '오랜 의사 친구'가 나타나 사실을 검토하고 자신이 내린 결론을 제시한다. 이 인물은 "예사롭지 않은 일련의 사건 중 어떤 것은 순전히 우발적인 것이었고, 어떤 것은 그렇지 않았다"라고 말하면서, 어찌 되었든 "사태의 전체적인 윤곽은 전혀 예측할 수 없었던 것"이라고 촌평한다.[22] 의사라고? 말할 필요도 없이, 이런 인물은 공인된

과학적 의견을 의미한다. 모르면 몰라도 이 '오랜 의사 친구'는
결코 존재하지 않았다.[23] 여기에서도 역시 독자는 이상한
각본에 말려든다……

　　브라이언 싱어Bryan Singer의 〈유주얼 서스펙트The Usual
Suspects〉가 떠오른다. 영화는 긴 회상으로 이야기를 들려준다.
경찰 조사관의 심문을 받고 있는 장애인 주인공은 이야기의
결말 부분에서 발생하는 폭발에서 유일하게 탈출하는 존재다.
케빈 스페이시Kevin Spacey가 연기한 주인공-내레이터는
목격한 사건들을 진술하며, 자신을 수수께끼 같은 무자비한
갱단의 두목인 '카이저 소제'가 조작한 계략의 희생자라고
설명한다. 영화의 끝자락에서 용의자의 결백을 증명하는 듯한
진술이 끝난 후 그가 풀려나자 수사관은 자신의 사무실을
둘러본다. 그 순간 그는 용의자가 말한 거의 모든 이름들이
자신을 둘러싸고 있음을 깨닫는다. 뒷벽에 붙은 포스터, 커피
머그잔, 책상 위의 매트……. 간교한 증인은 가까이 있는 모든
기표를 사용하여 실제 사실과 아무런 관련이 없지만 전적으로
그럴듯한 이야기를 꾸며낸 것이다. 마지막 장면에서 우리는
그가 절뚝거리며 길을 걸어가는 것을 본다. 그의 발걸음은
점차 안정되어가고, 급기야 리무진에 도달하여 운전사가
문을 여는 순간이 되면 더 이상 다리를 절지 않는다. 우리는
불구인 척하는 그 남자가 다름 아닌 카이저 소제 자신이라는

것을 알게 된다. 그의 '진정한' 정체성이 무엇이든 상관없이. 이것이 바로 알튀세르의 고백의 핵심이 될 수 있다. 즉 그는 거대역사의 법정에서 탄원서를 조작하기 위해 마르크스주의와 정신분석학, 스피노자Baruch de Spinoza와 데리다에 이르는 가능한 모든 기표들을 사용한 것이다. 무혐의로 풀려나면 그는 병약한 상태를 뒤로하고 철학의 왕도를 활보하게 될 테니 말이다.

　1960년대 이후 '비이성unreason'과 문화의 관계는 어떻게 발전하였는가? 의미심장하게도 프랑스의 위대한 大사상가 자크 라캉과 루이 알튀세르는 종종 미치광이로 묘사되었다. 물론 후자는 이에 대한 몇 가지 확증을 보여주었으며, 말 그대로 정신이상자였다. 반면 라캉은 전문적인 정신분석가였다. 그러나 그러한 사실이 당시 언론으로 하여금—현재의 보수적인 지식인들에 있어서도 마찬가지지만—그가 괴팍한 지도자라거나 과대망상 질환자라고 비난받는 것을 막지는 못했다. 프로이트 학회의 창시자에 대한 수많은 소문이 떠돌았다. 사무실 책상에서 영수증 뭉치를 꺼내는 습관, 강박적인 행동, 이상한 복장, 빨간불에 멈추기를 완강하게 거부하는 것 등등. 한편 알튀세르도 자신이 도벽이 있고, 툴롱 항구에서 핵잠수함을 훔치려 했으며, "파리 은행과 네덜란드를 터는 1급 비폭력 강도 행위"를 꾸미기도 했다고 직접적으로 털어놓았다.[24] 마오쩌둥이 자신을 만나고 싶어

했다고도 주장했다. 그는 또한 미국 대통령에게 편지를 보냈고 교황과의 접견을 요구하기도 했다. 그러나 우리가 주목해야 할 것은 사유와 '광기' 사이의 일반적인 관계가 아니라 훨씬 더 구체적인 다음과 같은 질문이다. 어떻게 광기와 **함께** 사유하는가? 어떻게 이론적 담론은 신경증과 교섭하는가? 이 질문은 알튀세르의 경우에 매우 절실한 것이었으며, 그가 결코 해결하지 못했기 때문에 더욱더 집요하게 매달린 문제였다. 그는 문제를 해결하는 대신, 특이한 구도 속에서 이 쟁점을 다루고자 했다. 즉 자신이 피분석자임을 끊임없이 주장하며 정신분석학 개념과 철학의 결합(마르크스에 적용한 '징후적 읽기')을 통해 전례 없는 효과를 자아냈던 것이다.

이러한 철학적 상황을 이해하기 위해 제3의 인물이 필요하다. 바로 미셸 푸코다. 알튀세르가 교수로 임용되기 직전인 1946년, 두 사람은 파리 고등사범학교(ENS)에서 만났다. 당시 푸코의 동료들은 "그의 심리적 균형이, 아무리 좋게 얘기하더라도 불안정한 상태에 있다"고 생각했다. 이유인즉 "어느 날, 누군가가 ENS에서 방바닥에 누워 면도칼로 자신의 가슴을 베고 있는 그[푸코]를 발견했기 때문이다."[25] 그러한 경계성 장애 행동은 의심할 바 없이 동성애자로서 푸코가 느꼈던 수치심과 고통에서 비롯되었으며, 안타깝게도 이는 당시 프랑스에서는 흔한 일이었다. 그렇다 보니, "『광기의

역사』Histoire de la folie』가 나왔을 때, 그를 아는 모든 사람은 그것이 그의 개인적인 역사와 연결되어 있다는 것을 즉시 알아챘다."[26] 하지만 푸코는 끊임없이 광기의 가장자리에 머물러 있었음에도 불구하고 알튀세르와 달리 그것을 벗어날 수 있었다. 그들의 우정은 푸코가 『말과 사물Les Mots et les choses』을 기점으로 마르크스주의에 대해 맹렬히 비판하면서 몇 번의 폭풍우를 겪게 된다. 그럼에도 그들의 우정은 1984년 푸코가 세상을 떠날 때까지 지속되었다. 궁극적으로 두 사상가는 '예속subjugation'이라는 동일한 적수를 향해 철학적 무기를 단련시켰다. 알튀세르가 분석한 '이데올로기적 국가장치ideological state apparatuses'는 병원과 감옥을 포함하고 있었다. 푸코가 추구한 제도비판 역시 어떻게 특정한 담론들이 걸러지고 배제되고 실추되는지를 다루고 있으며, 이는 알튀세르의 저작들이 관심을 두는 내용이다. 비록 푸코의 제도비판은 '거대한' 이론 대신 지식과 권력이 절합되는 장치dispositive에 좀 더 초점을 맞추고 있지만 말이다.

알튀세르는 자신의 정신병적 고통에 대해 호소할 때 푸코를 자주 언급한다. 한편으로 그것은 푸코 저작의 성격 때문이다. 알튀세르는 진정한 철학적 열정으로 『광기의 역사』를 찬양했었다. 더욱이 푸코가 존속살인 정신병의 사례로 피에르 리비에르Pierre Rivière의 고백록을 출판한 것은 (알튀세르

자신이 인정한 바는 없지만)『미래는 오래 지속된다』에 대한
모범을 제시했던 것으로 보인다. "매장되지는 않았지만 나는
살아있는 것도 아니고 그렇다고 죽은 것도 아니다." 알튀세르는
"나는 **몸이 없는**bodiless 상태다. 푸코가 광기에 대해 탁월하게
정의했듯이, 나는 한마디로 **실종** 상태에 있다"라고 쓰고 있다.[27]
생이 끝날 무렵 알튀세르는 자신을 '실종자'로 간주했고, 이제
'몸이 없는' 상태라고 주장하며 마침내 스스로를 위장(사칭)할
수 있었다. 그 자신의 설명에 따르면, 그는 마르크스를 거의
읽지 않았고 스피노자도 몇 구절만을 알고 있었다. 알튀세르는
자서전 전반에 걸쳐 주변에 있는 짧은 발췌문들을 죄다
사용하여 노련하게 철학적 개념들을 만들어내는 기발한
강탈자의 모습으로 무대를 장악하고 있다.

　　알튀세르는 사신의 **브리콜라주**bricolage와 **비지성**non-
savoir을 천명하며 사실상 철학 일반이 근본적으로 사기
행각임을 표명한다. 곰곰이 생각해보면, 모든 담론은 그것의
소외된 상황을 담고 있기 때문이다. 그에게서 이러한 소외는
구체적으로 광기의 양상으로 나타난다. 기발한 위조범인
알튀세르는 심지어 자신의 정신분석가인 르네 디아트킨René
Diatkine을 도용한 일련의 유쾌한 가짜 인용문을 사용하여
「전이와 역전이Transference and Countertransference」를 저술한다.
이러한 알튀세르식의 사유는 에릭 마티Eric Marty의 표현을

따르자면 가히 '카니발적'이다. 그것은 광인의 담론에서 일어나는 사건의 절대적 특이성, 다시 말해 경계와 제도를 흔들어놓는 분출을 표명한다. 그것의 출발점은 푸코가 고전주의 시대 이데올로기의 상징이라 설명한 '거대한 감금great confinement'으로, 광기와 이성의 분리, '내부'와 '외부'의 개시다. 그러나 바로 이 지점, 더 정확히 말하자면 데카르트식 코기토는 자크 데리다가 푸코에 대한 통렬한 비판을 시작한 지점이었다는 점을 잊어서는 안 된다. 즉 광기에 사로잡혔다 하더라도, 사유는 주체를 정초한다는 것이다.

알튀세르가 항상 '주체 없는 과정'으로 정의했던 거대역사는 '소음과 격노로 가득 찬 바보의 이야기'일까? 정신분석에 관한 그의 글은 무의식이 스스로를 분석한다고 단언하는데, 이는 **외부**는 존재하지 않는다고 말하는 것과 같다. 그것은 쓰레기 또한 없다는 것이며, 나머지라는 것은 존재하지 않는다는 것을 의미한다. 분석은 생물의 자생 작용인 오토파지autophagy로 일어난다.[28] 이데올로기는 사회적 무의식 혹은 오히려 억압적인 초자아—개체화를 좌절시키는 **정착액**fixative—로서, 사회적 영역에서 인간의 임무와 위치를 눈부신 배열로 보여주는 다양한 상상적인 표상을 만들어낸다. 거기에도 역시 **외부**는 없다. 대신 그것은 뒤에서, 정신분석가가 진료실에 누워 있는 환자에게 말하는 방식으로 우리에게

설법한다. "당신은 누군가를 평가할 때 결코 그의 자의식적인 이미지에 근거해서가 아니라, 의식 뒤에서 그 이미지를 만들어내는 전체 과정에 근거하여 그를 판단해야 한다."[29] 이데올로기는 무의식과 마찬가지로 '우리 등 뒤에' 자리 잡고 있다.

"나에게는 스토리텔링을 탐닉하지 않는 것이 유물론의 유일한 정의다"라고 알튀세르는 쓰고 있다.[30] 스스로에게 스토리텔링을 하는 것은 결국 우리의 행동을 정당화하거나 설명해주는 하나의 환상 또는 환상의 집합을 유지하는 것을 의미한다. 이것이 이데올로기가 하는 일이다. 그것은 개인에게 미리 정해진 장소를 배정하고 모든 사람이 믿어야 할 의무가 있는 '이야기histoire'를 해줌으로써 사회적 응집을 공고히 한다. 그러나 "스토리텔링을 탐닉하지 않는 것"은 단지 서사의 경로를 바꾸는 것 이상을 의미한다. 그것은 진실이 만들어지는 틀을 부수는 것을 뜻한다. 즉 이러한 '이야기'가 후험적인a posteriori 정당화의 총체인 정황적인 픽션에 불과하다는 사실을 인지하는 것이다. 말하자면 그 이야기들은 한 민족이나 한 사람이 버팀목으로 삼을지도 모를 어떤 '기원'이 될 수 없다는 뜻이다.

딕은 '현실'에 대한 논쟁을 시간으로 확장시킬 때 자신의 소설에서 비슷한 목적을 추구한다. 그의 설명에 따르면, 시간은 단선적이지 않다. 시간은 '직각으로 교차orthogonal'하는

것이어서, 단일 축을 중심으로 서로 다른 방향으로 움직이며 다중 현실을 만들어낸다. 시간은 "엘피판의 홈이 이미 연주된 음악을 포함하고 있듯이, 동시성의 면이나 연장simultaneous plane or extension으로서 모든 것을 담고 있다."[31] 우리는 하나의 우주에 사는 것이 아니라, '시간의 미끄러짐'이 일어나는 '다중 우주multiverse'에 살고 있다. 그리고 딕은 정말로 그런 일이 일어난다고 확언한다. 우리가 그러한 미끄러짐을 알아차리지 못한다면, 그것은 "우리 뇌가 자동적으로 잘못된 기억 시스템을 생성하여 그것들을 모호하게 하기" 때문이라는 것이다.[32] 시간은 현실의 일관성을 보장하고 "그 흐름 이면에 있는 존재론적 실재를 [감추는]" 베일dokos을 무한하게 생산하는 데에 투입되는 에너지와 같다.[33] 결국 개인은 "광대한 연결망" 속의 "정거장"에 지나지 않는다.[34]

알려진 바와 같이, 편집증 환자의 헛소리는 철학적 성찰에 가깝다. 때로 그 헛소리는 철학적 담론과 구분이 안 될 정도다. 딕의 진술에 따르면, "어쩌면 모든 체제, 즉 우주란 무엇인가를 완전히 포괄하고 총체적으로 설명하는 가설로 기능하려는 일체의 이론적, 언어적, 상징적, 의미론적인 등등의 공식인 모든 체제는 편집증의 발현이다."[35] 통찰에 대한 탐구가 편집증적 섬망譫妄으로 간주될 수도 있는 만큼, 오직 그 대상의 신빙성vraisemblance만이 적어도 초기 수준에서 편집증과 철학을

구별할 수 있게 해준다. 철학자와 편집증 환자들은 무슨 말을 하는가? 그들은 동일한 강도로 삶의 무질서가 의미를 감추고 있다고 단언한다. 양자 모두 현실의 혼돈 속에 깔려 있는 질서를 드러내는 것을 중시한다. 하지만 편집증 환자는 질서가 음모론적이며 자신을 겨누고 있다고 생각한다는 점에서 철학자와 다르다. 만약 광인이 알튀세르의 역사 이론을 채택한다면, 즉 역사가 '주체 없는 과정'이라는 전제(바꾸어 말하자면 역사는 '결코 개인적이지 않다')를 채택한다면, 그는 완전한 철학자가 되지 않을까?

슬라보예 지젝은 알랭 바디우를 논하면서 실재를 덮고 있는 '기만적인 막layer'에 대해 언급한다. 소외 개념과 연결되는 이 개념은 진정한 삶은 다른 곳에 있다는 철학적 관념론의 기저를 이룬다. 즉 실제actual 현실은 외양을 초월한 어딘가에 존재한다는 것이다. 조지프 히스Joseph Heath와 앤드류 포터Andrew Potter가 『혁명을 팝니다Nation of Rebels』에서 보여준 것처럼,[36] 음모론의 이데올로기는 1960년대의 저항문화에 불을 붙였다. 그러한 영지주의靈知主義는 무기력을 입증하기도 한다. 이는 비밀스런 음모에 대항하여 침묵으로 저항하는 것 외에는 아무것도 할 수 없다는 무기력이다. 반면 알튀세르적 유물론은 현실에 이중성이란 없다는 확신을 기반으로 한다. 모든 것은 바로 거기, 우리 눈앞에 있다. 투쟁은 구체적이고, 작동 중인

힘은 명확하며, 기관(이데올로기적 국가장치)이 실현하는 환영의
힘(예컨대 이데올로기)은 실제로 존재한다. '스토리텔링에
빠지지 않겠다'는 결심은 편집증의 정반대를 뜻하며, 현실은
결코 어떤 숨겨진 진리를 향해 무한한 길들이 뻗어있는 것이
아님을 의미한다. 알튀세르의 가르침을 받은 클레망 로세는
'외양appearances' 너머의 의미를 추구하는 형이상학에 전쟁을
선포하고 그 문제의 근원을 추적한다. 실재는 백치idiotic와
같다고 그는 말한다. "말하자면, [실재는] 이중성 없이 오직 있는
그대로 존재한다"는 것이다. 왜냐하면 "백치idiotes란 단순하고,
개별적이며, 특유하다는 뜻이기 때문이다."[37] 음모론이나 영화
〈매트릭스Matrix〉 등에서 발견되는 형이상학적 관념론은
다음과 같이 해석될 수 있다. "그것의 기능은 실재를 보호하는
것이다. 그 구조의 관건은 실재의 인식을 거부하는 것이 아니라
그것의 이중적인 대역을 만들어내는 것이다. 그리고 그것이
실패하면 접근이 금지되었던 진짜 실재를 보호막 같은 대역
속에서 발견하게 되지만, 유감스럽게도 그때는 이미 늦다."[38]
달리 말하자면, 알튀세르와 로세는 필립 K. 딕의 '다중
우주'의 반대편에 위치하고 있다. 그들에겐 이데올로기가
바로 형이상학의 근원이기 때문이다. 그들의 철학적 실천은
우리 눈에서 안개를 걷어낸다. 백치와 광인은 감히 임금님이
벌거벗었다고 소리친다는 점에서 철학자와 함께 한다.

'대중노선'과 문화연구

그리 놀라운 일이 아니지만, 스튜어트 홀Stuart Hall과 같은
문화연구의 주요 인물들은 1960년대와 70년대에 버밍엄
대학교에서 전개된 이론들에 대해 알튀세르가 미친 '영향'을
강조해왔다. 그러나 알튀세르가 마오쩌둥주의 학생들과
교류하면서 탄생한 '철학의 계급투쟁론'이 대중문화 연구의
발판을 마련했다는 사실은 너무나 쉽게 간과된다. 홀은
알튀세르의 개념들 중 "관념 체계로서의 이데올로기가 아닌
실천으로서의 이데올로기"를 강조하고, 나아가 "알튀세르가
이데올로기/문화와 계급 형성 사이의 관계라는 핵심적
이슈를 재구성하는 방식"에 주목한다.[39] 실제로 알튀세르는
고전 마르크스주의 사상의 교리와는 반대로, 사회집단과
이데올로기의 관계를 기계적인 자동 현상으로 간주하지
않았다. 사회집단은 이데올로기를 기계적으로 따르는 것이
아니며, '철학에서 계급투쟁'은 사회적 장場에서 순환하는
모든 담론에 퍼져 있다는 것이다. 무엇보다도 홀은 알튀세르가
"계급은 단순한 '경제적' 구조가 아니라, 각기 다른 모든
경제적, 정치적, 이데올로기적 실천과 그 상호 영향이
만들어내는 구성물이라는 주장"을 개진했다고 지적한다.[40]
다시 말해 이를 문화 영역에 적용하면, 특정한 소속의 기호를

선택하는 것이 우리를 그 공동체의 구성원으로 만드는 것이 아니고, 문화적 생산과 소비의 양식이 우리를 결정짓는 것도 아니며, 오히려 실천과 선택 사이에서 우리가 설정하는 관계(의 체계)가 우리 자신에게 '위치'를 부여한다는 것이다. 바로 여기에 **문화연구**의 탄생을 주도한 이론적 강령, 즉 처음 문화연구가 시작되었을 때 이론가들의 선택에 대한 정당화의 핵심이 있다. 즉 텔레비전 프로그램, 만화책, 대중 가수들을 '고급문화'(또는 당시 더 일반적으로 알려진 명칭으로는 '부르주아 문화')의 영역에 속하는 예술작품과 동일한 수준의 관심과 진지함을 가지고 다루어야 한다는 것이다. 버밍엄 대학 현대 문화연구소Center for Contemporary Cultural Studies의 설립자의 한 명인 레이먼드 윌리엄스Raymond Williams는 '문화적 유물론'이 자신의 비판적 연구의 기초를 제공한다고 강조했다. '웰빙bien-être'과 오락, 여론(또는 이데올로기)은 자동차나 의상 등과 같은 다른 현상만큼이나 많은 관심을 받아야 한다는 것이다.[41]

청년 마르크스-레닌 공산주의 연맹UJC, Union des jeunesses communistes marxistes-léninistes의 마오쩌둥주의자들은 1960년대 후반 급진 운동의 혹독한 시련 속에서 '철학의 대중노선'에 대한 이론을 정교화했다. 그들의 지도자인 로베르 린아르트는 알튀세르가 파리 고등사범학교에서 가르친 제자였다.

마오쩌둥은 대중노선의 정의를 다음과 같이 성문화하였다. **대중의 생각을 취하여 그것을 마르크스-레닌주의에 따라 해석하라. 그런 후 그것을 다시 대중에게 돌려주라.** 노동계층에 대한 이러한 문화적 읽기, 즉 민중의 생산물들이 다른 모든 것을 압도한다는 원칙은 역전된 엘리트주의를 낳았다. 한편으로는 주어진 생산물을 프롤레타리아의 이익에 따라 평가해야 했다. 또 다른 한편으로 노동계급의 모든 문화적 표현을 치밀한 독해의 대상으로 만들어 마르크스주의 사상에 대한 '올바른' 해석을 찾아냄으로써 인민의 메시지를 더 잘 이해해야 했다. 이처럼 '대중노선'은 이중적인 해석을 제시했다. 즉 그것은 흡사 영원한 신학적 논쟁에서처럼 숨은 의도를 찾아내도록 하는 모호한 담론을 제안하되, '민중'이 '신'의 자리를 차지하도록 만들었다.

이와 같이 문화연구와 그것의 예술적 파생물을 현대사상의 패러다임으로 만드는 것은 마오쩌둥주의와 알튀세르주의에 의해 변형된 벤야민적 메시아사상의 잔재에서 비롯된다. 혁명적 급진주의에 의해 발생한 형이상학적 탐구는 대중문화에 대한 학문적인 해석에서 피난처를 찾았다. 그리고 이러한 방법으로 벤야민이 한때 구상했던 '역사적 구제historical rescue'가 일어날 것으로 여겨졌다. 그러나 그 이후 '대중'은 소비자 군중으로 변모했고, 마오쩌둥주의는 포스트모더니즘

이론으로 탈바꿈하였다. 그럼에도 불구하고 양자의 방법과 이론적 전제들이 놀랍도록 유사하다는 것이 드러난다. 프랑스 마오쩌둥주의자들이 촉구한 것처럼, '대중의 측면에서 지식을 바라보는 것'은 문화적 산물을 판단하는 첫 번째 기준이 그 생산자의 사회적 지위라는 사실을 단언한다. 말하자면 생산자가 어느 사회적 집단에 속해 있는가가 **결국** 그 산물의 내용과 가치를 정당화한다는 것이다. 문화연구를 경유하여 발전한 후기식민주의 이론은 주어진 생산물의 기원이 다른 어떠한 고려사항보다 우선이라고 주장하는 이 '대중노선'을 직접적으로 계승한다. 이로부터 '당신은 어디에 속하는가? 당신은 어떤 사회적, 인종적, 종교적, 성적 집단에 속해 있는가?'라는 거창한 포스트모더니즘의 질문이 나온다. 그렇다 하더라도 프랑스 마오쩌둥주의자들에게 프롤레타리아는 기원 이상의 것을 의미했다. 그것은 거대역사의 행진을 체현하는 것이었으며, 의심할 나위 없이 결코 소수주의적minoritrarian이지 아닐 것이라 여겨졌다. 장-클로드 밀네는 이렇게 말한다. "마오쩌둥주의 담론의 출발점에는 **거대함**massiveness이 있다. 그것은 인민, 인민의 대의, 프롤레타리아 혁명, 거대역사와 같은 어마어마한 존재로부터 시작한다. 그다음에 대부분 어떠한 이행도 없이 이러저러한 행동, 선언, 혹은 상황과 같은 세부사항들이 따라 나온다."[42]

〈좋은 꿈Sogni d'Oro〉에서 나니 모레티Nanni Moretti는 그의 전투적인 시절을 회고한다. 이 영화에는 '대중노선'을 명시적으로 언급하는 장면이 나온다. 여러 사람들이 감독에게 '아브루초의 목동, 트레비소의 주부, 루카니아의 노동자'는 그가 무슨 말을 하는지 한마디도 이해하지 못할 것이며, 결과적으로 그 영화에 전혀 관심이 없을 것이라 얘기한다. 그러나 마지막 장면에서 이 사람들이 실제 인물로 등장한다. 그들은 로마행 기차를 타고 영사실로 뛰어들어 그 영화를 사랑한다고 선언한다. 모레티가 확언하듯, 개개인은 자신들을 '대중'으로 동화시키는 사람들에게 언제나 정면으로 맞선다. 하지만 이데올로기는 어떤 집단이든 그것을 도구화할 수 있는 대상으로 변형시키고자 한다.

해석학적이고 비판적인 관점에서 대중문화를 다루는 동시대 예술가들은 궁극적으로 이 '대중노선'을 계승한다. 문화 생산은 이질적인 공간과 시대의 기호들로 이루어진 거대한 성좌나, 또 하나의 은유적 표현을 사용하자면, 역사적 잔해의 더미를 제공한다. 이와 달리 분류와 위계는 또 다른 세계에 속한다. 즉 그것은 규정과 미리 규정된 형식 및 범주의 세계이며, 바꾸어 말하자면 이데올로기의 접착력에서 비롯된 모든 것이다. 1970년대 이후 예술과 문학의 규범들canons은 정치적 올바름, 페미니즘, 그리고 후기식민주의의 주요 전쟁터로

여겨져 왔다. 해체된 후 재건된 규범들은 원칙이 뒤집힌 '대중노선'의 전진을 반영한다. 이로 인해 정치적 행동주의에 이해관계가 걸려 있는 **소수자**minorities가 거대역사의 원동력이었던 노동자 계층의 자리를 차지하게 되었다.

주된 쟁점은 집단 서사collective narrative를 노련하게 다루는 것이다. 알튀세르는 집단의 이름으로 PLM 생자크 호텔의 회의실로 달려 들어가 '피분석자 대중'과 프롤레타리아 계급 사이의 잊힌 친족 관계를 선포했다. 마찬가지로 푸코는 집단의 이름으로 정신질환자들('역사 없는' 개인들)을 정신병동에 가두는 '거대한 감호'를 시작으로 **광기**의 계보를 추적했다. 마지막으로 벤야민은 집단의 이름으로 역사학자에게 '구원'이라는 임무를, 즉 다수주의자들의 개념이 좌절시키고 파괴하고 묻어버린 생각들의 형태학morphology of ideas을 과거 잔해의 기반 위에 재건하는 임무를 부여한다. 이러한 진술들은 모두 권력의 사례가 확언한 **기원**에 역행함으로써 특이점이나 우연적인 사건에서 출발하는 거대역사의 비전을 제시한다. 그리하여 그것들은 거대이상the Ideal의 목을 비틀어놓는다.

우리는 모두 '무의식은 언어처럼 구조화되어 있다'는 라캉의 공식을 알고 있다. 인간 사회 역시 (부분적으로) 무의식의 생산물이기 때문에, 말하자면 기호를 내뿜고 받아들이고 변형하기 때문에, 그것 또한 언어처럼 구조화되어

있다. 문화연구에 따르면, 각각의 인간 사회는 현실 언어로 사물에 대해 이야기하고, 세계에 대한 특정한 입장을 표명하며, 비사유의 네 단계, 즉 판타즈마고리아, 이데올로기, 문화, 무의식에 종속된 **집단 주체**group subject를 생산하는 고유의 방식을 지니고 있다. 우리를 둘러싼 현실은 하나의 언어적 사실이어서, 예술가들은 언어의 모든 상징, 환유, 은유, 반복과 함께 그것을 숙달하고 절합할 수 있어야 한다. 특히 그들은 발화enunciation 과정에서 '탈락하는 것', 즉 언어의 **쓰레기**를 활용할 수 있어야 한다. 라캉은 조이스James Joyce의 『율리시스Ulysses』를 읽으면서 **생톰**sinthome이라는 독특한 개념을 고안해냈다.[43] 이 정신적 대상은 떨어져 나간 조각으로 나타난다. 이를테면 그것은 뇌에서 분리된 채 기능장애 상태로 존재하는 것으로, **개별자의 작용을 방해하는 것** 외에는 다른 어떤 목적도 없다. 달리 말하자면 그것은 정신분석학의 **엑스폼**으로 작동한다······.

철학자와 편집증 환자가 공유하는 특징을 떠올려보자. 그것은 바로 양자 모두에게 의미가 삶의 무질서 아래에 숨겨져 있다는 것이다. 진정으로 편집증적 사고는 이 개시적 분할, 즉 자체의 목적에 도달하고자 사용하는 **선별적 스크리닝**과 분리될 수 없다. 편집증적 사유자는 대상을 포착하기 위해 그에게 걸리적거리는 것을 배제한다. 그는 방해의 원인이

되는 것을 무의미의 영역으로 강등시키고, 자신의 견해를 교란하는 것이나 욕망을 충족시켜줄 '계시revelation'의 도래를 방해하는 요소들을 어두운 그림자의 영역으로 내던져버린다. 의미를 향한 그와 같은 끈질긴 탐구는 언제나 명암이 극명하게 대비되는 연출법dramaturgy, 즉 배제가 추동하는 강렬한 대조의 세계를 보여준다. 따라서 편집증 환자의 분류에 대한 열광은 혼돈에 대한 증오 내지는 무관심, 요컨대 공허에 대한 극심한 공포를 증명한다. 두말할 필요 없이 오늘날 세상은 이런 유형의 사람들로 가득 차 있는 것 같다. 그들이 더욱더 활발해질수록 그들이 사는 세계는 점점 더 혼돈한 상태가 된다. 결과적으로 문화의 혼돈을 부정하는 것은 하나의 법전, 하나의 제한된 규범을 상정할 때 시작하는 것으로, 법전이나 규범은 자동적으로 그 반대 영역, 즉 '하찮은' 사물들이 거주하는 회색지대를 만들어낸다. 어떤 원칙이 규범의 형성에 적용되든 간에, 이제 추방-기계는 **엑스폼**을 색출하며 가차 없이 작동한다. 추방-기계는 19세기에 사회적, 도덕적 거대이상의 상징 아래 시작되어 그 이후 역사에 영속적으로 이어졌다. 그것은 다른 무엇보다도 **퇴폐 미술**degenerate art에서 정점에 달했던 격화된 방식으로 나타났고, 그 이전에는 단순히 '하찮은 것', '추한 것' 또는 '서발턴subaltern'을 거부하는 것과 같은 희석된 방식으로 지속되었다.

1. [옮긴이주] 라캉은 1963년에 국제정신분석협회(IPA)에서 파면된 후 이듬해인 1964년 파리정신분석학회(École Freudienne de Paris)를 창설하였으며, 1980년 3월에 이 기관을 해체했다.

2. Jacques-Alain Miller, conversation with Olivier Corpet and François Matheron, in Louis Althusser, *Writings on Psychoanalysis: Freud and Lacan*, trans. Jeffrey Mehlman (New York: Columbia University Press, 1999), 181.

3. Louis Althusser, *The Future Lasts Forever: A Memoir*, trans. Richard Veasey (New York: The New Press, 1995), 188.

4. Elisabeth Roudinesco, *Jacques Lacan & Co.: A History of Psychoanalysis in France, 1925–1985*, trans. Jeffrey Mehlman (Chicago: University of Chicago Press, 1990), 659.

5. Althusser, *Writings on Psychoanalysis*, 137–8.

6. Ibid., 132.

7. Ibid., 142.

8. [옮긴이주] 훈습이란 지그문트 프로이트가 그의 논문 「기억, 반복, 훈습(Erinnern, Wiederholen und Durcharbeiten)」(1914)에서 논의한 개념이다. 이는 정신분석학에서 내담자가 자신을 괴롭히는 고통스러운 장면으로 계속해서 되돌아가도록 함으로써 자신의 강박이나 증상을 극복하게 하는 치료 과정이다.

9. Ibid.

10. [옮긴이주] 알튀세르 자신이 밝혔듯이, 'overdetermination (Überdeterminierung)'은 프로이트가 『꿈의 해석 (Die Traumdeutung)』(1899)에서 사용한 용어를 알튀세르가 빌려와 사용한 것으로, 프로이트 저작의 역서에서는 흔히 '중층결정'으로 번역된다. 그러나 알튀세르의 경우 'overdetermination'에 대응하는 'underdetermination'이라는 개념을 함께 사용한다는 점을 고려하여 국내 연구자들이 이를 각각 '과잉결정'과 '과소결정'으로 옮기고 있어 본 역자 역시 '과잉결정'으로 번역하였다. 이에 대한 상세한 설명은 이 책의 「해제」 173~4를 참조하라.

11. [옮긴이주] 흔히 eidetic은 '직관적'으로 번역되지만, 그

어원을 추적해보면 고대
그리스의 'eidos', 즉 형상으로
거슬러 올라갈 수 있다.
eidetic을 '형상적'으로 번역한
사례로는 장-프랑소아 리오타르,
『현상학이란 무엇인가』, 김연숙,
김관오 옮김, 까치, 1988; 에드문트
후설, 『경험과 판단』, 이종훈 옮김,
민음사, 2016 등을 들 수 있다.

12. Félix Guattari, *The Three
 Ecologies*, trans. Ian Pindar and
 Paul Sutton (London: Bloomsbury,
 2008), 39.

13. Althusser, *Writings on
 Psychoanalysis*, 22.

14. Ibid.

15. Ibid., 44.
 [옮긴이주] 'aleatory materialism'은
 '우발적 유물론'으로도 옮길 수
 있겠으나 우연성이나 마주침을
 핵심으로 하는 유물론적
 사상임을 밝히기 위해 '우발성의
 유물론'으로 번역하였다. 또한
 국내에 편역된 알튀세르의
 『철학과 맑스주의: 우발성의
 유물론을 위하여』에서 언급된
 바 있듯이, '우발적 유물론'이라
 옮겼을 때 '우발적'이라는
 형용사가 초래할 수 있는 오해를

피하기 위해서이기도 하다. 루이
알튀세르, 『철학과 맑스주의:
우발성의 유물론을 위하여』,
서관모, 백승욱 편역, 중원문화,
2017.

16. Ibid., 41.

17. Ibid., 42.

18. Ibid., 44.

19. Ibid., 45.

20. Ibid., 46.

21. Ibid., 57.

22. Eric Marty, *Louis Althusser, un
 sujet sans procès. Autonomie d'un
 passé très récent* (Paris: Gallimard,
 1999), 273. (Althusser, *The Future*,
 280.)

23. Marty, *Louis Althusser*, 42.

24. Althusser, *The Future*, 349.

25. Didier Eribon, *Foucault*, trans.
 Betsy Wing (Cambridge: Harvard
 University Press, 1991), 26.

26. Ibid., 27.

27. Althusser, *The Future*, 23.

28. [옮긴이주] 오토파지는 분자
 생물학자 크리스티앙 르네 드
 뒤브(Christian René de Duve)가
 1962년 그리스어 auto(스스로)와
 phagy(먹다)를 결합하여 고안한
 용어로 '자기포식'을 뜻한다. 이는

세포 자신이 세포 내의 불필요한 물질을 분해하거나 재활용하여 스스로를 재생하는 과정을 일컫는다.

29. Louis Althusser, *Philosophy and the Spontaneous Philosophy of the Scientists* (London: Verso, 2012), 214.

30. Althusser, *The Future*, 221.

31. Philip K. Dick, *The Shifting Realities of Philip K. Dick: Selected Literary and Philosophical Writings*, ed. Lawrence Sutin (New York: Pantheon, 1995), 216. [옮긴이주] 과거에 연주된 음악이 음반이라는 물리적인 면에 새겨져 현재에 재생되는 엘피판은 균일하고 절대적인 시간과 공간이 아니라 유동적이고 상대적인 시공간을 내포하고 있다. 동시성은 하나의 물리적 공간(면이나 연장)에서 펼쳐지는 시간의 다중성으로, 딕의 SF소설이 다루는 다중 우주뿐 아니라 부리오가 이후에 논의하는 '이시성'과 긴밀하게 연결되어 있다.

32. Ibid., 216.

33. Ibid., 217.

34. Ibid., 222.

35. Ibid., 208.

36. Joseph Heath and Andrew Potter, *Nation of Rebels: Why Counterculture Became Consumer Culture* (New York: Harper Collins, 2004). [옮긴이주] 캐나다 출신의 두 저자가 집필한 이 책은 『The Rebel Sell: Why the Culture Can't be Jammed』(2005)라는 제목으로 캐나다에서도 출판되었는데, 국내에서는 이 판본에 따라 『혁명을 팝니다』(윤미경 옮김, 도서출판 마티, 2006)로 번역되었다. 저자들은 주류 문화에 저항하는 반문화의 사회이론이 음모론적인 허위에 지나지 않으며 저항문화야말로 소비주의를 조장하는 자본주의의 추동력이라고 비판한다.

37. Clément Rosset, *Traité de l'Idiotie* (Paris: Editions de Minuit, 1977), 42.

38. Clément Rosset, *Le Réel et son double* (Paris: Gallimard, 1993), 125.

39. Stuart Hall, 'Cultural Studies and the Centre: Some Problematics and Problems', in *Culture, Media, Language*, eds. Stuart

Hall, Dorothy Hobson, Andrew Lowe and Paul Willis (London: Routledge, 1980), 21.

40. Ibid., 22.

41. Raymond Williams, *Culture and Materialism: Selected Essays* (London: Verso, 2005)을 보라.

42. Jean-Claude Milner, *L'Arrogance du Présent. Regards sur une décennie, 1965–1975* (Paris: Grasset, 2009), 150.

43. [옮긴이주] 생톰은 라캉이 제임스 조이스를 집중적으로 분석한 1975~76년 세미나에서 도입한 용어로, 국내에서는 증상, 증후, 증환 등으로 번역된다. 라캉은 그리스어 어원에서 온 근대어 symptôme 대신 그 옛말인 중세 프랑스어 sinthome을 사용했는데, 프랑스어에서 이 두 용어는 동일하게 생톰으로 발음된다. symptôme에서 sinthome으로의 회귀는 의미심장하다. 이는 암호화된 메시지(ciphered message)라는 전통적인 증상(symptôme) 개념을 폐기하고, 의미화 작용에서 벗어나 순수한 기표로 존재하는 증상, 즉 해석될 수 없는 생톰을 제안한 것이기 때문이다. 흔히 후기 라캉이라 불리는 이 시기에 라캉은 주체의 구성을 설명하기 위해 상징계, 상상계, 실재계에 생톰을 덧붙여 총 네 개의 고리가 서로 얽혀 있는 보로매우스 매듭을 제안하였다. Jacques Lacan, *The Sinthome: The Seminar of Jacques Lacan, Book XXIII*, (Cambridge and Malden: Polity Press, 2016).

II. 대중의 천사

예술의 과업이 설명적으로 도해하는 것이 아니라는 점은
쉽게 수긍할 수 있다. 하지만 예술이 **역사를 만들 수 있을까?**
만약 예술이 인간의 사고방식에 조금이라도 압박을 가한다면,
예술은 거대역사 속의 일종의 배우로 간주되어야 한다.
피카소는 게르니카 폭격을 기록하기 위해 골똘히 생각하는
데에 그치지 않았다. 오히려 그는 자신이 느낀 분노의 감정을
형식으로 옮겼다. 거대역사 속에 자신을 새겨 넣으려는 몸짓과
거기에 직면했을 때 저자가 취하는 입장을 혼동해서는 안 된다.
돈과 정치 사이의 관계를 평가하는 것은 무엇보다도 사건과
형식 사이의 연결성을 정의하는 것이다. 오늘날 대다수의
'급진적' 이론가들이 주장하는 것과는 다르게, 형식은 담론에
종속되지 않는다. 예를 들어 자크-루이 다비드Jacques-Louis
David가 구축한 회화 체계는 당대의 정치가 그의 예술에
영향을 미친 것만큼 그 시대의 정치에 영향을 미쳤다. 1913년
마르셀 뒤샹Marcel Duchamp은 그의 첫 레디메이드를 선보였다.

1917년 카지미르 말레비치Kazimir Malevich는 〈흰색 위의
흰색White on White〉을 그렸다. 분명히 이 작품들은 역사적
상황의 산물이었다. 하지만 동시에 그 작품들은 돌이킬 수 없을
정도로 이후의 상황을 바꾸어놓은 **사건들**events이었다. 비록
그 작품들은 사회적 결과로 출현했지만, 다른 것에 대한 첫
번째 원인이 되었고 다른 예술가와 작품들에 다양한 영향을
미쳤다. 결국 이러한 영향은 확산되어 보편적 감성이라는
사회적 분위기의 일부가 되었다. 이에 따라 우리는 다음과 같이
완전히 다른 두 형태의 미술사를 대면하게 된다. 첫 번째는
담론을 고집하면서 예술적 형식들이 사회적, 정치적 맥락의
산물이라고 주장한다. 두 번째는 형식을 강조하면서 각각의
위대한 작품들이 '사건의 도가니'(알랭 바디우)를 형성한다고
단언한다. 즉 사건을 맥락 속에서 살펴보면 다양한 충돌의
특정한 연쇄가 분명해진다는 것이다. 이런 점에서 예술과
거대역사의 근본적인 관계는 동시에 두 방향으로 확장되는
지속적인 상호작용의 문제임이 분명하다. 예컨대 뒤샹의
레디메이드와 말레비치의 회화는 모든 예술작품처럼 과거와
미래 둘 다를 수정한다.

현재는 본질적으로 불확실하다. 그것은 거대역사가
남긴 흔적들과 그 흔적이 담고 있는 잠재성 사이에서 영원히
깜박이며 진동한다. 예술은 그러한 불확실성에 긍정적인 임무를

부여한다. 역사적 순간의 불안정성precarity을 강조하는 예술은 관찰자의 내면에 어떤 능동적인 명쾌함의 상태를 유발하는데, 이는 정치적 행위와 뗄 수 없는 것이다. 문화연구의 틀에서 수행되는 위계와 가치에 대한 지속적인 재독해는, 대량생산이나 대중예술 표현으로부터 사회적 중요성을 이끌어내고자 시도함으로써 물화物化에 대항하는 끝없는 투쟁에 참여한다. 거대역사, 예술 실천, 폴리스polis와 예술의 관계에 대한 우리의 비전에 작용하는 이 영구적인 운동은 벤야민의 '역사의 천사Angel of History'를 빌려와 **대중의 천사**Angel of the Masses라 부를 수 있는 새로운 전령의 화신이 되게 한다. 우리를 둘러싼 추상적 체계로부터 솟아올라 머리 위 이데올로기의 답답한 구름으로부터 하강하는 이 전령은 **비거대**non-massive 세계의 소식, 즉 우연한 사건들, 작은 모래 알갱이들, 특이성들로 구성된 역사적 기록의 소식을 전해준다. **대중의 천사**는 복잡한 통계와 전산화된 클라우드, 카오스 속의 트래킹으로 이루어진 하나의 우주에서 회로와 네트워크의 형태로 예술작품 사이를 순환한다. 대중의 천사는 부호변환과 번역을 체현하며, 우발적이고 우연적인 것들의 비호 아래 예술과 정치의 새로운 관계가 나타나는 곳이면 어디에서나 배회한다.

역사와 우연

자크-루이 다비드는 프랑스 혁명의 주역들을 마치 신화 속의 영웅처럼 묘사함으로써 신생 공화국을 고대 로마의 도덕적 가치와 시각적 상상에 결부시켰다. 그리하여 그는 공화국 정치의 형식 그 자체를 수사적이고 웅변적이며 고대 조각상처럼 매끄럽고 고정된 것으로 번역함으로써 혁명 이데올로기에 결정적으로 기여했다. 다비드의 회화 대부분에서 사건은 그 자체의 기념비를 담고 있다. 말하자면 사건은 거대역사 앞에 서 있으며, 가끔은 이미 역사화된 상태로, 즉 전설적인 형태로 나타난다. 미셸 테보즈Michel Thévoz는 귀족이나 프롤레타리아와 대조적인 혁명적 부르주아 계급에 대해 다음과 같이 쓰고 있다.

> [혁명적 부르주아 계급은] 그 이전에도 혹은 그 이후에도 결코 어떤 정통성도 지니고 있지 않다. 그들은 돌이킬 수 없이 일시적인 계급이다. …… 만약 그 계급이 영속하길 원한다면, 그들은 피임 수단에 의지해야 한다. 그 계급은 오직 불감증이나 불임을 통해 자신을 구원할 수 있다. 따라서 그들은 시간을 정지시켜 불멸성을 새기는 대리석, 생기 없는 돌, 장례식에 어울리는 재료에 매료되었던 것이다. 무엇보다도 욕망의 체현이자 삶의 위협인 여성은 반드시 조각상으로

변해야만 한다.[1]

이것이야말로 예술에서의 부르주아 계급의 패러다임이다. 삶의
무질서에 광물의 확고한 지속성을 부여하고 영원성이라는
니스칠을 하여 자신의 권력, 무엇보다도 **이상화**idealization의
힘을 유지하는 것이 그것이다. 이러한 특성은 우리 시대에도
여전히 적용된다. 우리는 동시대의 예술 실천에서 세상을 있는
그대로 보여주는 작품과 이상적인 형태로 그것을 묘사하는
작품들, 요컨대 현재의 상황을 **견딜 수 있게** 만들기 위한
이데올로기로 덮인 작품들을 쉽게 구별할 수 있다.

　　정신분석학에 따르면, 우리가 우리의 삶에 대해
진술하는 방법은 일차적인 차원에서 이른바 **정체성**, 즉 우리가
우리 자신에 대해 만든 이미지인 **자아 이상**ego ideal에 달려
있다. 정신분석학은 예측할 수 없는 생각들 사이의 연관성을
바탕으로 이 서사를 재구성할 수 있도록 해준다. 과거는
선입관념의 이미지—일반적으로 우리의 '기원'에서 출발하는
것—에 비추어 다시 독해되는 것이 아니라, 라캉적인 의미의
경험적 '실재'—[상징계에 대한] 저항으로 인해 직접적으로
파악될 수 없는 것—의 측면에서 다시 독해된다. 정신분석은
무의식이 숨겨둔 그늘진 영역을 찾고 그 자체의 문법적 논리인
독특한 언어학의 습득을 수반한다. 집단 서사에도, 무엇보다도

거대역사의 비전에도 동일한 논리가 적용된다. 거대역사는 현재의 정치적 이해와 주어진 공동체의 창조 신화 위에서 그 방향이 정해지는 만큼 나라마다 큰 차이를 보일 수 있다. 우리 개인의 삶의 시나리오처럼, 거대역사는 종종 수집된 정보에 따라 그려진 표상인 지도와 함께 몽타주도 제공한다. 우리는 이 몽타주에서 누가 '최종 컷final cut'을 지시하는 권한을 지니고 있는지를 물어야 한다. 오손 웰즈Orson Welles가 〈위대한 앰버슨가The Magnificent Ambersons〉에 나오는 모든 장면을 촬영했을지는 모르지만, 법적 권한을 갖고 있던 제작사 RKORadio Keith Orpheum 스튜디오는 감독이 끝내 자신의 작품으로 인정하지 않을 정도로 영화의 구성을 왜곡했다. 누가 우리 존재의 마지막 몽타주를 승인하는가? 그리고 누가 거대역사의 서사를 승인하는가?

'역사적 관념론historical idealism'은 종류에 상관없이 어떤 외적인 원인에 이 **최종 컷**의 권한이 있다는 사고를 일컫는다. 비록 그 권한이 행사되는 개인이나 집단에게 해가 될지라도 말이다. 이러한 최종 컷이 만들어질 때, 거대역사는 정확한 의미를 부여받는다. 이와 같은 목적론은 어느 정도 감춰질 수 있지만, 여전히 그것은 정치적 전략을 정당화하는 것을 목표로 한다. 동구권에서 진정한 영화각본은 역사적 몽타주를 동반했었다. 이 역사적 몽타주는 주인공 역을 맡은 노동자

계층이 진정으로 평등한 사회가 도래하여 궁극적인 승리를
거두고 항상 먼 미래의 어딘가에 놓여 있었던 공산주의를
완성한다. 이러한 각본은 현대미술에도 적용되었다. 여기에서는
동일한 목적론이 형식의 영역에까지 확장되었다. 예를 들어,
클레멘트 그린버그Clement Greenberg의 서사가 그러한데,
그의 서사는 회화가 어떻게 그것의 본질적 속성을 점점 더
완벽하게 실현하는 방향으로 진보하는지를 설명한다. 다른
비평가들은 역사적 서사를 '예술의 종말'이라는 방향으로
틀었다. 노동의 분업으로부터 해방된 삶이 예술을 완전히
흡수할 때 예술은 종말에 이른다는 것이다. 모더니즘뿐 아니라
전반적으로 20세기 전체는 현재가 '의미'를 보장해주는 어떤
글로벌한 각본 속에 속한다는 (과대망상적인) 생각을 특징으로
한다. (알튀세르의 표현을 빌리자면) 실제적으로 체험된 현실과
대조되는 '의미의 선재성anteriority of meaning'에 대한 믿음은
결국 권위주의적인 환상이나 헛된 추구일 뿐이다. 어느 쪽이든
그것은 현재를 정당화하기 위해 기원과 결말을 찾아내려는
것이다. 지그프리트 크라카우어Siegfried Kracauer는 "발터
벤야민이 분별력 있게 진술하듯이 …… 인류의 진보라는
관념은 의미로 가득 찬 과정의 모체가 되어 연대기적 시간
관념과 불가해한 방식으로 깊게 얽혀 있는 까닭에, 결코
옹호할 수 없다"라고 썼다.[2] 만약 거대역사가 어떤 필연성에

의해 결정된다면—만약 그것이 모든 배우가 각자의 역할을
해야 하는 글로벌한 각본과 같은 것이라면—여기에서 예술은
반영하는 역할만을 수행하는 일종의 삽화로 등장할 것이다.

예술의 역사적 기능, 그리고 결과적으로 예술의 정치적
기능도 역시 순전히 우발적인 인류 역사를 향해 열려 있는
무대에서만 실체를 지닌다. 적어도 예술은 우연과 필연이
맞선 채로 조우하는 생산적인 아포리아aporia를 필요로
하기 때문이다. 알튀세르는 '마주침의 유물론materialism of
the encounter'에 관한 글에서 거대역사에 대한 자신의 비전을
설명하기 위해 허공에서 낙하하는 원자에 대한 에피쿠로스적
편위(클리나멘clinamen) 이론을 끌어들인다.[3] 여기에서 허공虛空은
정치적 행동의 조건 자체를 보여준다. 이에 따라 그는
마르크스가 '글로 쓸 시간이 없었던' 철학을 '창안'하기 위해서
마르크스의 작품을 다시 읽는다. 아직 헤겔 변증법의 영향
아래 있는 '청년 마르크스'와, '거대역사의 과학'을 창시한
『자본론』으로 대표되는 후기 마르크스 사이에 틈이 벌어진다.
알튀세르는 마르크스주의 사상을 자신이 '마주침의 유물론'
또는 **우발성의 유물론**aleatory materialism이라는 은밀한 흐름에
위치시켜 그 틈을 채우고자 한다. 그 과정에서 그는 **변증법적
유물론**을 위장된 관념론에 불과하다고 주장하며 거기에
맞선다. 알튀세르의 용어는 '데모크리토스Democritus 라인'을

엑스폼—미술, 이데올로기, 쓰레기

계승한다. 즉 역사는 일련의 충돌과 우연이며, 그중 일부는 인과론적인 발아의 연결고리를 구성하지만 다른 것들은 어떠한 지속적인 결과도 만들어내지 못한다는 것이다.

이러한 **우발적** 흐름의 가장 대표적인 저자로 마키아벨리Machiavelli가 있다. 그는 일어날 수도 있고 일어나지 않을 수도 있는 마주침, 즉 조우의 측면에서 정치를 이해했다.

> 정치적 **공허**void야말로 마주침이 이루어져야 하는 곳, 국가적 통합이 힘을 '장악'해야 하는 곳이다. 그러나 **이 정치적 공허는 우선적으로 철학적 공허이다.** 공허 속에서는 효과에 앞서는 그 어떤 원인도 찾을 수 없다. …… 여기에서 인간은 이미 이루어진 사실의 필연성의 측면에서가 아니라 장차 이루어야 할 사실의 우연성의 측면에서 추론한다.[4]

역사는 기원도 끝도 없는 연접連接, conjunction과 이접離接, disjunction의 연속으로 일어난다. 마키아벨리에게 정치적 행동은 영원한 '시작'의 장소인 **사막**을 점령한다. 따라서 영화 〈매트릭스〉에서 인간의 삶을 지배하는 시뮬라크르가 생성되는 모태인 매트릭스는 "실재의 사막에 온 것을 환영한다"라는 말로 주인공 네오를 맞이한다. 이것이야말로 우리 시대의 공허를 정의하는 것이다. 즉 사회는 시뮬라크르이고, 결정은 모호한

다른 곳에서 이루어지며, 모든 정치적 행동은 헛된 것처럼 보인다……. 동시대 역사의 중심에 있는 주체는 정치적으로 무책임한 개인으로, 세계에 영향을 미칠 잠재력을 제거당한 채 공허의 감정에 사로잡혀 있지만, 알튀세르의 비전과는 반대로 결코 그 공허를 중요한 '시작'의 장소로 인식하지 못한다. 무릇 행동할 수 있으려면 현실을 공허로 보아야 한다. 모든 정치적 행동은 바로 여기, 데드 존dead zone에서 시작된다.

그러나 만약 모든 행동이 헛되이 일어난다면, 만약 거대제국Empire이 쟁론을 좌절시킨다면, 그리고 만약 그 어떤 것도 사물의 질서를 바꿀 수 없다면, 바로 지금 이 순간을 변화시키고자 하는 것이 무엇보다도 시급해진다. 마키아벨리의 『군주론』이 이탈리아는 무無에서 시작하여 통일될 수 있다고 선언했듯이, 알튀세르는 혁명적인 당이 사상의 무기고an arsenal of ideas를 가지고 착수하는 것만으로도 정권을 잡을 수 있다고 주장한다. 철학은 사유하는 것이 전투의 전략으로 전환되는 '전쟁터Kampfplatz'와 같다. 다시 말해서 '그것에는 절대적인 시작이 없다. 결과적으로, 무엇으로든 새로 시작할 수 있고, 실로 그래야만 한다'는 것이다. 그렇다면 사실상 철학에는 대상이 없다고 해야 옳다. 그것은 유물론과 관념론이라는 두 경향 사이의 영원한 갈등의 조절에 지나지 않는다. 그리고 어떻게든 '철학적 대상들'이 존재한다고 하더라도, 그 대상들은

실제 사물과는 아무런 관계도 없다. 대신 그것들은 철학적 사고에 현실의 유일한 지표를 제공하는 두 영역과 공명하는 관계를 맺는다. 그것은 바로 과학과 정치다. 누군가는 여기에 예술과 사랑을 추가할지도 모른다. 후에 알랭 바디우가 했던 것처럼.

체제에 반대하려면 먼저 체제의 본성을 **불안정한**precarious 것으로 간주해야 한다. 그렇게 한다는 것은 일종의 최면술에서 깨어나, 보수적인 부르주아 계급이 강요하는 대리석 같은 표상을 깨고, 작동 체제를 연약한 **설치물**, 즉 이데올로기가 현실로 변모시킨 스펙터클로 본다는 것을 의미한다. 자본주의의 구성 요소는 "'축적'과 '결합' 이전에 **부유하는** 상태로 존재하며 각각의 요소는 그 자체적 역사의 산물인 바, 다른 여타의 요소나 그 요소들의 역사에 의한 목적론적 산물이 아니다"라고 알튀세르는 설명한다.[5] 그 결과 '데모크리토스 라인'의 추종자들은 자본을 마음대로 처분할 수 있는 '돈의 소유자'와 보수를 받고 자신의 노동력을 빌려주는 '모든 것을 빼앗긴 프롤레타리아' 사이의 마주침이 야기하는 것만을 본다. 그다음에 이어지는 것은 연쇄 작용일 뿐이다.

따라서 수많은 공상과학영화들이 현재를 실험실에서 벌어진 잘못된 실험으로 묘사하는 것은 참으로 적절하다. 예컨대 소련의 자본주의에 관한 이야기는 영화 〈12 몽키즈

Twelve Monkeys〉의 방식으로 서술할 수 있다. 여기에서 우리는 표상들 사이의 **정치적 투쟁**을 본다. 한편에서는 사물의 상태가 영구적 불안정 상태에 있는 미세한 우연적 사건들의 집단처럼 보이며, 우발성의 영역에 종속되어 있는 듯하다. 다른 한편에서는 현재의 질서가 영원하게 보이거나 한마디로 '세상이 돌아가는 방식'처럼 보이며, 아무것도 그것을 흔들 수 없을 것만 같다. 권력의 입장에서 보면 역사 서술은 언제나 대리석 같은 것이다. 역사 서술은 과거와 현재 모두를 이상화하려는 의지에 의해 조각되어왔기 때문이다. 동시대 예술가들이 아카이브에서 추출한 폐허의 진열, 흩어진 파편, 덧없는 이미지만큼 이 권력을 뒤흔드는 것은 없다. 그들의 도발은 사물의 질서가 피할 수 없는 운명에서 비롯된다고 주장하는 **방어적 환영주의**defensive illusionism를 겨냥한다.

알튀세르가 창출하고자 했던 '마르크스주의에 대한 철학', 즉 '위장한 관념론 형태들'에 대항하는 전쟁 기계와 같은 **우발성의 유물론**은 분명 그동안 무시되었던 한 학파를 전면에 내세우고 있다. **유명론**nominalism은 마르크스의 주장처럼 단지 '유물론으로 들어가는 대기실'이 아니라 '유물론 그 자체'이다. 알튀세르는 비트겐슈타인Ludwig Wittgenstein의 『논리-철학 논고Tractatus Logico-Philosopicus』에서 "Die Welt ist alles, was der Fall ist"라는 상징적인 진술을 발견하는데, 이는 알튀세르의

번역대로 "세계는 일어나는 모든 것"이며, 혹은 문자 그대로 '세계는 우리에게 닥치는 모든 것'이라는 견해다. 그러나 이에 대한 또 다른 번역이 버트런드 러셀Bertrand Russell 유파로부터 제기되는데, 바로 "세계는 **사례**의 모든 것The world is everything that is *the case*"이라는 견해다.⁶ 20세기 미학 논쟁의 관점에서 보자면, 예술 세계는 유명론의 가장 순수한 표현은 아닐지라도 가장 탁월한 유명론의 장을 구성한다고 할 수 있다. 예술 세계는 결정적인 범주와 그 범주가 의존하는 규범을 희미하게 닳게 만들어 끊임없이 경계를 새로 그리는 특정한 **사례들**에 의해 전적으로 구성되어 있기 때문이다. 다른 어떤 지식 영역이 다음과 같은 유명론의 설명에 예술 세계만큼 완벽하게 부합하겠는가? 즉 세계는 "자체의 특정한 이름과 독특한 특성을 지닌 단수형의 유일무이한 대상으로만 전적으로 구성되어 있다."⁷ 더욱이 알튀세르는 언어le verbe가 이미 추상에 해당한다고 보고, "우리는 단어를 사용하지 않고 말할 수 있어야 한다. 즉 보여줄 수 있어야 한다. 이는 단어보다 몸짓이, 기호보다 물질적 흔적이 우위에 있음을 뜻한다"라고 강조한다.⁸ 그렇듯 예술적 실천은 자연발생적spontaneous 유명론을 대표한다. 행위와 '물질적 흔적'에 더욱더 많은 의미를 부여하는 예술의 표현적 사용역使用域, register은 거대역사에 대한 알튀세르와 벤야민의 비전과 완전히 일치한다.⁹

알튀세르의 유물론적 관점에서 보면, 세계의 상태는
평행 궤도에 있는 원자의 '무한소 편차infinitesimal deviation'에
의해 생기는 무수히 많은 충돌에서 발생한다. 본질적으로
그것은 우연적이다. 이 미세한 편차가 구체적 정세climate,
conjuncture─요소와 사건의 독특한 시공간적 배치─를 형성한다.
벤야민은 「역사철학 테제Theses on the Philosophy of History」에서
파울 클레Paul Klee의 〈새로운 천사Angelus Novus〉로부터 영감을
받아 이 형상이 구현하는 대상을 역사의 천사로 설명하며
다음과 같이 쓰고 있다. "천사의 얼굴은 과거를 향해 있다. ……
우리가 일련의 사건을 인지하는 곳에서 그는 단 하나의 파국을
본다. 그것은 계속해서 잔해 위에 잔해를 쌓아 천사의 발 앞에
내던진다."[10] 구름이 폭발하며 천사를 데려간다. "이 폭풍은
우리가 진보라고 부르는 것"이라고 벤야민은 결론짓는다.
그 자체만으로도 그 이미지는 거대역사에 대한 유물론적
개념을 압축하여 보여준다. 그것은 다름 아닌 충돌의 연속과
우연의 조합, 어제의 투쟁이 남긴 잔해와 오늘에 와서야 그
가독성legibility이 확실하게 드러나는 파편들이다. 스튜어트
홀 또한 마르크스주의를 이러한 파국의 관점에서 바라본다.
홀은 마르크스처럼 "자본주의가 자체의 내적 변화로부터
유기적으로 진화했다"고 생각하는 것은 터무니없다고
주장한다. "나는 정복과 식민화를 통해 자본주의적 사회,

경제, 문화의 강한 외피가 만들어진 사회에서 태어났다"라고
홀은 설명한다.[11] 오늘날 유럽의 역사는 식민지 전쟁이 남긴
폐허를 시작으로 기술할 수 있다. 예를 들어, 황금기 네덜란드
회화의 경제적 이해관계는 당대 문화산업의 관점에서 가장
쉽게 파악된다. 그렇다면 미래에는 어떤 관점이 오늘날 세계의
폐허를 재방문하는 가장 좋은 방법을 제공할 수 있을까?

 역설적이게도 슬라보예 지젝은 헤겔—선험적a priori
세계에 대한 우발적 비전의 대척점에 서 있는 그의 역사적
관념론—에 대한 논평을 통해 알튀세르의 입장을 지지한다.
그는 역사적 필연성이 우연보다 뒤에 오는 것이라고 단언한다.
"필연성은 항상 소급적이다. 물론 필연성이 작용하지만,
이러한 필연성은 언제나 맨 마지막에 우연적인 것으로
발생한다."[12] 다시 말하자면, 거대역사는 우발적이다. 우리는
그것이 벌어지고 난 다음이나 사후事後에 그 의미를 발견한다.
알튀세르는 "모든 과정은 그 결말에 의해 지배받는다"라고
분명하게 주장한다.[13] 그런 의미에서 마르크스가 시도했던
것처럼, 거대역사를 실현하기 위해 역사의 '객관적인 추세'가
어느 지점에 놓여 있는지를 판단하려는 것은 무의미하다.
이와는 반대로, "우리는 우리의 행동을 통해 우리 자신을
결정하게 될 필연성을 소급하여 구성한다."[14] 이 렌즈를 통해
보면 모든 예술작품은 과거와 미래 모두에 영향을 미친다.

예술작품은 시간이 분기되는 지점으로서 다른 예술가들이 걸어 나갈 길을 열어주고 동시에 과거를 다시 읽을 수 있는 관점을 제공하기 때문이다. 호르헤 루이스 보르헤스는 '카프카의 선구자들'을 불러냄으로써 이와 동일한 생각을 표명한 바 있다. 말하자면 모든 위대한 **작품**은 자신의 계보를 만들어내고 동시에 역으로 새로운 문학사를 창조한다는 것이다. 울리포(OULIPO, 잠재 문학 공동작업실, Ouvroir de Littérature potentielle)가 고안한 용어를 사용하자면, 미술과 문학의 역사는 무수히 많은 '미래의 표절자'로 구성되어 있다. 예술작품은 시간의 양방향으로 작동한다. 즉 미래를 향해 돌아서서 자신의 인과적 고리를 만들어내고, 과거 속으로 뛰어들어 거대역사의 형식과 내용을 수정한다. 그렇듯 모든 작품은 시간의 **분기점**bifurcation을 형성한다. 보르헤스의 단편소설에서처럼 작품의 현재는 **비결정적**이며, 연대기의 한 극에서 다른 극으로 날아가는 수많은 비행선을 그린다.

그렇다면 예술의 역사는 왼쪽에서 오른쪽으로 또는 오른쪽에서 왼쪽으로 읽힐 수도 있다. 예술의 **무시간적**timeless 성격은 어떤 종류의 관념론이나 신비주의를 보여주는 데에 있는 것이 아니라 현재로부터 양방향으로 뻗어 나가는 시간성에 있다. 예술작품의 **비결정적 성격**은 모든 목적론을 무효화하고 공허하게 만든다. 말하자면 어떤 형태로든 예술에

역사의 궁극성finality을 부여하는 것은 운동의 개념을 부정하고 그것을 미리 짜인 시나리오로 대체한다는 것을 의미한다. 기원을 부여하는 것 역시 유사한 부정否定을 내포하고 있는데, 왜냐하면 예술의 역사적 기초 또한 영원히 움직이고 있기 때문이다. 예컨대 고고학은 무한한 발굴만 야기할 뿐, 미래에 이르는 길만큼이나 모험적이고 불확실하며 복합적이다. 벤야민은 "꽃이 태양 쪽으로 향하는 것처럼, 지금까지 남아 있는 것들은 비밀스러운 굴광성heliotropism의 힘에 의해 역사의 하늘에 떠오르는 저 태양 쪽으로 온 힘을 다해 향한다"라고 서술한다.[15] 바로 이러한 이유로 스튜어트 홀은 후기식민주의적 사유라는 새로운 '태양'에 비추어 자본주의의 역사를 읽을 수 있었다.

알튀세르는 마르크스의 『정치경제학 비판』의 초판에 쓰인 인상적인 공식에 주목한다. "유인원의 해부학이 인간의 해부학을 설명하는 것이 아니라, 오히려 인간의 해부학이 유인원의 해부학에 대한 열쇠를 지니고 있다." 이 진술은 다음의 두 가지 이유로 그의 관심을 끌었다.

첫째, 그것은 진화론적 역사 개념에 대한 어떠한 목적론적 해석도 미리 차단하기 때문이다. 둘째, 비록 분명히 다른 상황이지만, 그것은 이전의 충격이 지니는 중요성이 오직

후속적인 충격 속에서 그리고 후속적인 충격을 통해서만
인식된다고 하는 프로이트의 사후 작용deferred action 이론을
문자 그대로 예견하고 있기 때문이다.[16]

거대역사와 정신분석학의 글쓰기는 **사후성**belatedness이라는
이 개념을 통해 예술 영역에서 조우한다. 과거는 현재에 의해
끊임없이 재활성화될 뿐만 아니라, 더 나아가 (과거의 방향을
조정하는) '필연성'의 본질 자체가 현재의 변덕에 지배를 받게
된다. 예술작품은 형식적인 내용만을 제공하는 것이 아니라,
그에 상응하는 해석적, 역사적 맥락 또한 제시한다. 말하자면
예술작품은 전망뿐만 아니라 계보를 생산한다. 그렇다면 어떤
예술가에게든 정치적 공간에 자리를 잡는다는 것은 무엇보다도
자신의 작품이 위치하고 배치되는 역사적 서사를 선택하는
것을 의미한다.

　　널리 인정되고 있듯이, 오늘날에는 시대를 지배하는
어떤 특정한 양식도 존재하지 않는다. 이러한 인상은 변칙적인
매혹만을 강화하는 방대한 양의 동시대 예술적 산물에서
비롯되었다고 할 수 있다. 하지만 이제 막 시작된 21세기도
어쩌면 **후대**에 자체의 양식적 형상이나 모티브 혹은 표상이
횡단하는 것으로 인식될 것이며, 비록 이것들이 즉흥적으로
이루어졌다고 하더라도 15세기 르네상스 시기의 기하학이나

18세기 프랑스의 우아한 기둥 장식만큼이나 일관성 있는 시간과 공간에 대한 비전을 제시하는 데 부족함이 없다고 여겨질 것이다. 오늘날의 예술 생산을 면밀히 관찰해보면, 인간 사회는 분명히 유기적인 총체로 보이기보다는 서로 분리될 수 있는 구조와 제도 및 사회적 관행이 이질적으로 뒤섞인 앙상블로 보이며, 이러한 앙상블은 흔히 상이한 '문화들'에 따라 특정한 것으로 나타난다. 이처럼 사회 영역을 원자화된 것으로 보는 시각은 어제의 통합된 정치 투쟁(혁명적인 마르크스주의)이 개별 분야와 공동체 내의 다중적인 투쟁으로 진화한다는 논리로 귀결된다. 실로 민족국가는 더 이상 머리부터 발끝까지 모든 것을 고칠 수 있는 단일한 전체, 즉 혁명적인 백지 상태tabula rasa와 같은 잠재적 대상으로 간주되지 않는다. 자본의 흐름은 대기 오염과 마찬가지로 정치적 경계를 인정하지 않는다.

이는 예술작품뿐 아니라 할리우드 영화에서도 확실하게 볼 수 있다. 몽타주가 일관적이지 않은 것처럼 통상적으로 '리얼리티'라고 불리는 것도 일관성을 지니고 있지 않다. 이러한 관찰로부터 시작한다면, 예술적 실천이란 동일한 것의 대안적 버전을 만들어내기 위해 공동체의 현실에 작용하도록 고안된 일종의 소프트웨어라 볼 수 있다. 즉 동시대 미술은 사회적 현실을 **포스트프로덕션 한다**post-produce.[17] 말하자면 동시대

미술은 형식이라는 수단을 통해 사회적 현실을 구성하는
몽타주를 조명하는데, 이 몽타주 역시 형식적이다. 이처럼
동시대 미술의 정치적 기획에서 필수적인 요소 중 하나는
세계를 불안정한 상태로 만드는 것이다. 바꾸어 말하자면,
사회생활을 구조화하는 기관들, 개인과 집단의 행동을
지배하는 규칙들의 **일시적이고 상황적인** 성격을 끊임없이
주장하는 것이다. 이와 달리 자본주의의 이데올로기적
장치들은 그와 정반대를 공표한다. 그 장치들은 우리가 살고
있는 정치적, 경제적 틀이 불변하고 확정적이라 선언한다. 이는
장식과 소품이 계속해서 피상적으로 바뀔 뿐 그 외에 아무것도
변하지 않는 시나리오와 같다. 그러나 동시대 미술의 중요한
정치적 과제는 현재의 특정한 '정치적' 사실을 비난하는 것이
아니다. 오히려 그것의 핵심은 불안정성precarity을 상기시키는
것, 요컨대 세계에 **개입할 수 있다는** 생각을 지속적으로 살아
있게 하는 것, 인간 존재의 창조적 잠재력을 모든 가능한
형태로 전파하는 것이다. 우리가 사회 현실의 변화를 상상할
수 있는 것은 그것이 철저하게 **인공물**이기 때문이다. 예술은
세계의 비결정적 성격을 드러낸다. 예술은 위치를 바꾸어놓고
매듭을 풀어놓으며 존재하는 것들을 무질서와 시詩의 세계로
옮겨놓는다. 예술은 고정된 질서의 본질적인 취약성을
부각시키는 표상과 대항 모델counter-models을 만들어냄으로써

단순히 표어나 이데올로기를 중계하는 것보다 (구체적인 효과를 창출한다는 의미에서) 더욱 효과적이고 (정치적 현실의 모든 영역에 관여한다는 측면에서) 한층 더 야심찬 정치적 기획의 깃발을 휘날린다.

따라서 우리의 세계는 단지 하나의 순수한 구조물, 즉 이데올로기적 배치 또는 벤야민이 말하는 '판타즈마고리아'에 지나지 않으므로, 다양한 서사와 허구 사이의 투쟁이 벌어지는 연극과 같다. 자크 랑시에르는 "예술과 정치 사이의 관계는 허구에서 현실로 가는 통로가 아니라 허구를 만드는 두 가지 방식 사이의 관계"라고 언급하며 이와 유사한 결론을 내리고 있다.[18] 알튀세르 역시 이 문제를 이데올로기의 핵심적인 초석으로 보았다. 그는 이데올로기가 "개인을 계급 지배에 의해 결정된 자리에 그대로 유지"하고자 하는 "왜곡되고 편파적이며 편향적인" "현실의 재현"이라고 정의한다.[19] 여기에서 그는 주어진 사회적 허구가 배우의 참여와 엑스트라에 대한 규제된 움직임을 통해서만 존재한다는 점을 전면화한다. 즉 이데올로기는 등장인물들을 끝없이 '호명하는' 각본과 같다는 것이다. 알튀세르에게 사회적 시나리오를 지탱하는 억압적인 허구는 그가 '이데올로기적 국가장치'라고 칭한 기구들의 거대한 연결망에 의해 중계된다. 주지하듯이 이것은 고유하게 즉각적으로 식별할 수 있는 국가 권력과는 구별된다.

이데올로기적 국가장치들은 "이데올로기에 의해 기능"하기 때문에 무력을 행사할 필요가 없다.[20] 그것들은 종교, 학문, 가족, 문화, 법률, 정보 등이기 때문이다. 단적으로 말하자면, '부르주아' 사회에서 국가라는 것이 "공적인 것과 사적인 것을 구분하기 위한 전제 조건"이라는 점을 고려했을 때,[21] 이데올로기적 국가장치들은 모두 권력의 예시다. 이러한 장치들은 현재 유지되는 '생산 관계의 재생산'을 목적으로 한다. 따라서 알튀세르는 이데올로기적 조작의 심장부인 교육 장치에 최고의 중요성을 부여한다.[22] 그가 증명하고자 했던 것, 특히 오늘날 문화연구의 이론적 토대를 제공하는 생각은 바로 이데올로기가 '물질적 존재'를 지니고 있다는 점이다.[23] 바꾸어 말하자면, 개개인에게 일어나는 생각들은 구체적인 행동에 의해 실현된다는 것이다. 이데올로기는 실천 속에 반영되는 바, 이때 실천이란 집단적인 각본에 구체적 형태를 부여함으로써 우리의 사회적, 문화적 삶을 구조화하는 '물질적 제의material rituals'다. 결국 주어진 사회는 하나의 내러티브를 통해 형성되며, 이 내러티브는 무수한 장면들에 해당하는 각본을 산출하고 **배역을 선정한다.**

이시성(異時性, heterochronies)

거대역사에 대한 이러한 우발적 비전은 어떻게 예술적 구성의
영역으로 번역되는가? 로절린드 크라우스Rosalind Krauss는 "공간
속의 사물들이 규칙에 따라 순서적으로 배치된다"는 점에서
르네상스의 원근법을 "인과성의 시각적 상응물"이라고 보았다.
그러나 모더니즘 회화가 하나의 중심을 지닌 단안적單眼的
원근법을 없애고 회화적 공간의 평면성을 단언했다면, 그것은
또한 무엇보다도 그 원근법을 "시간적 원근법, 즉 역사"로
대체했다.[24] 하지만 사회적, 예술적 **진보**라는 관념을 따르는
까닭에 본질적으로 역사적이라 할 수 있는 모더니즘 회화는
르네상스 인본주의가 물리적 세계를 지배하기 위해 고안한
정신적, 논리적, 이성적 질서를 단순히 시간으로 옮겨놓았을
뿐이다. 모더니즘 회화는 '이것 뒤에 저것'과 같은 방식으로
작품들을 지정된 위치에 고정시키는 역사적 서사에 바탕을
두고 있기 때문이다. 여기에서 역사 개념은 원근법과
동의어다. 그것은 결국 공간을 시간적인 층위로 번역한
것과 다름없기 때문이다. 실시간 커뮤니케이션과 글로벌한
과잉유동성hypermobility이 일어나는 인터넷 시대에 시간과
공간을 인지하고 재현하는 새로운 방식이 출현함에 따라 많은
예술가들이 공간을 시간 속에 엮어 넣고자 시도하는 것은

논리적으로 당연한 일이다. 일종의 시각적 뫼비우스 띠—서로 다른 매체와 포맷의 특징들을 조합한 기호작용의 연쇄—가 컴퓨터 기술을 통해 가능해졌기 때문이다. 21세기 개인의 감성은 이미 오래전 벤야민이 보여준 바와 같은 영구적인 '시각적 충격'의 우주에 매몰된 채, 다양체multiplicity와 그물 조직reticulation의 상상계를 향해 진화하고 있다.[25] 물론 동시대 예술의 형식적, 개념적 풍부함을 감안할 때 어떤 특정 형식이 지배적이라고 강조한다면 지나친 주장으로 보일지도 모른다. 그럼에도 불구하고 네트워크 구조와 그 파생물들의 존재는 단순한 '경향'이라고 부르기에는 너무 광범위하게 예술 생산에 퍼져 있다. 현재의 지평은 개념적으로나 시각적으로나 분쇄, 분산, 접속이 압도적으로 지배하고 있는 것 같다. 클러스터, 클라우드, 데이터 트리 구조, 성좌, 웹, 군도群島, archipelago……. 이 모든 형태는 마치 우주의 분해 가능한 구조와 우리 정치 제도의 불안정한 본질을 알려주려는 듯 컴퓨터 스크린의 픽셀을 떠올린다.

동시대 미학의 주요 관심사이자 핵심적인 문제는 다양체를 조직하는 것이다. 이 다양체에서는 구체적인 관계가 대상보다 중요하고, 파생되는 가지가 분기점보다 중대하며, 다양한 과정이 부동의 현존보다 가치 있다. 말하자면, 다채로운 경로가 도중에 있는 정거장보다 더 큰 의미를

지닌다. 형태는 역동적인 맥락과 긴밀하게 연결되어 있는
만큼 자연스럽게 서사를 내뿜는다. 처음에는 서사의 생산과
관련되고, 그다음에는 서사의 확산과 관련되면서 말이다.
이처럼 작품들은 형성되기 이전, 형성되는 동안, 형성된 이후에
[일정한] 형태들을 생성할 수 있는 복합적인 구조물이다.
다양체의 우세 현상은 **이시적**heterochronic 시간 개념의 필연적
귀결이다. 동시대 예술은, 모더니즘 작품을 외부와 무관하게
그 자체로 존재하는 세계world-unto-itself로 상정하는 '순수
현존pure presence'이나 순간성을 넘어, 다중적인 시간성을, 즉
성좌constellation를 연상시키는 시간의 표상을 전제한다. 이와
유사한 방식으로, 우리가 지금 하늘에서 보는 초신성은 이미
수백만 년 전에 죽은 별이다. 지금 보이는 빛은 단지 과거의
잔여물일 뿐이다. 따라서 우리는 공간보다는 시간을 숙고하고
있는 것이다. 성좌의 특수성은 그 이질적 시간의 특성에 있다.
다시 말해 성좌는 별들이 서로 충분히 가까워서 그 빛이
상상의 선으로 연결돼 어떤 형상을 만들어내는 거대한 별들의
총체다. 하지만 성좌를 구성하는 별들이 서로 가까워 보인다고
할지라도, 사실 그 별들은 3차원 공간에서 수백 광년씩 떨어져
있다. 따라서 일종의 '성채 효과星彩效果, asterism'인 성좌는 형태의
유추를 통해 만들어진 형상이고, 흩어진 요소들을 연결하여
형태를 부여한 임의의 사물이며, 공간과 시간의 **접힘**folding이다.

그 과정에서 '오리온자리', '사자자리', '작은곰자리'와 같은 명칭을 부여받은 모티프가 등장하는데, 무엇보다도 이러한 모티프들은 상상이 현실에 행사하는 막강한 힘coups de force을 보여준다. 그러한 작업이 바로 내가 역동적 발화를 설명하기 위해 사용한 용어인 **기호항해**semionautic의 예다. 기호항해란 하나의 형식을 구현하기 위해 행동 패턴을 구성하는 활동이나 흩어져 있는 기호들의 다양체를 연결하는 예술적 행위다.[26]

동시대 미술에서 그물망 형태가 자주 보이고 특별히 성좌 모티프와 그 파생물들이 널리 나타나는 것은 테크놀로지의 발전, 특히 인터넷이 초래한 읽기 방식과 정신적 전치displacement에서 비롯된 것이다. 그러나 그 원인은 사회학적이며 가히 문명적인 것이기도 하다.[27] 과다한 디테일로 포화 상태가 된 안드레아스 구르스키Andreas Gursky의 포토샵 사진부터, 사물과 이미지의 급증하는 아카이브나 디스플레이를 활용하는 사라 제Sarah Sze, 제이슨 로데스Jason Rhoades, 짐 쇼Jim Shaw, 마이크 켈리 등의 빠르게 증식하는 설치 작업에 이르기까지, 또한 말할 것도 없이, 프란츠 아커만Franz Ackermann이나 줄리 머레투Julie Mehretu와 같은 화가들이 작품을 구성할 때 사용하는 정보와 데이터 클라우드에 이르기까지, 이질적인heterogeneous 것이 오늘날 가시성의 영역을 지배하고 있다. 동일한 현상이 음악에서 더욱 분명하게 나타나는데,

서로 다른 시대와 문화에 속하는 요소들을 함께 접목하는 작곡 형식이 이미 지배적이 되었다. 무엇보다도 이러한 지속적인 추세는 소비자 공간의 포화 때문이다. 이제 개인은 하이퍼아카이빙과 결합된 하이퍼프로덕션으로 인해 미로처럼 만들어진 거대한 창고에서 정처 없이 표류한다.

문화적 생산물의 양이 과도하고 훑어봐야 할 대상의 규모가 엄청나 공황 상태에 빠진 우리는 자신이 차지하고 있는 공간보다는 그 공간에서 나갈 출구를 약속하는 듯한 아리아드네의 실타래에 더 초점을 맞추게 된다. 이에 따라 오늘날 문화에서는 링크, 차트, 가이드 및 항해의 서사가 중요해진다. 마찬가지로 방향 설정과 대조 검토의 매개자agent들의 역할이 두드러진다. 디제이, 프로그래머, 큐레이터, 컴파일러, 도상 연구자iconographers, '바이어buyers', 편집자 등 사물들 사이의 관계를 설정하고 경험을 설계하는 전문가들의 실질적인 세계가 이를 보여준다.[28] 대중에게 제공되는 실제적 경험의 **궤적** 그 자체가 초대작超大作과 무한 아카이빙으로 특정지어지는 사회문화적 맥락에서 하나의 예술 형태를 구성하게 되었다. 나는 『래디컨트』에서 비록 여행과 이동이라는 지나치게 축소된 관점에서이긴 하지만, 이 **궤적-형태**들의 가계를 묘사하고자 했다.[29] 여기에서 나는 2000년대 경제적 세계화에 대한 대응으로 떠오른 문화적 신호의

전반적인 **여행자화**viatorization에 대해 언급한 바 있는데, 이는 지배적인 문화 제국의 경계 너머로 추방된 형태들의 씨앗이 되었다. 분명 그것은 '얼터모던altermodern'이라 불리는 전 지구적 모더니티의 발생을 이해할 수 있는 정신적 발단을 제공했다.[30]

그렇다 하더라도 성좌의 형태는 한층 더 심오한 숙고를 요청한다. 비범한 아우라에 싸인 독보적인 작업 하나가 그러한 숙고를 잘 보여준다. 바로 미술사학자 아비 바르부르크Aby Warburg의 〈아틀라스 므네모시네Atlas Mnemosyne〉다. 이 아틀라스는 이질적인 이미지들 사이에 존재하는 심오한 논리를 찾아내기 위해 개발된 인지적 도구로서, 1929년 바르부르크가 사망할 당시 79개의 보드에 2,000개 이상의 사진들로 가득 채워져 있었다. 각각의 '스크린'은 검은 바탕 위에 흑백 이미지들이 빛나는 일종의 성좌가 되어, 종종 불분명하기도 하지만, 분명 수많은 주제와 형태의 연결성을 제공한다. 바르부르크는 도상학에 기초한 역사적 분석을 추구함으로써 진정한 인식론적 파열의 서막을 열었다. 그는 인지 과정의 중심에 이미지를 둠으로써 연출didascalies, 채널chaînages, 조합combinatoires을 통해 작동하는 사고의 방식을 효율적으로 전개할 수 있었다. 이러한 기획에 수반되는 미학은 물론이거니와 그러한 기획을 지배하는 독특한 방법으로 인해 〈아틀라스 므네모시네〉는 오직 우리 시대에 와서야 충분히

판독할 수 있는legible 일종의 기념비가 되었다. 이미 수십 년
전에 바르부르크는 다학제적인 도상학 연구와 유비적 탐구뿐
아니라 동시대 예술가들이 중시하는 **브라우징**browsing─오늘날
문화경험의 공통분모─를 예견했다.

조르조 아감벤Giorgio Agamben은 바르부르크의
프로젝트에 담긴 **에너지로 충만한**energetic 이미지 개념에
주목했다. 그는 바로 여기에 "충만한 활력과 감성적 경험의
결정체가 있다. 이것들[충만한 활력과 감성적 경험]은 사회적
기억에 의해 전승된 유산으로 살아남은 것이자, 라이덴병Leyden
jar에 응축된 전기처럼 특정 시기의 '선택 의지'와 접촉했을
때에만 효과가 나타난다"라고 쓰고 있다.[31] 각각의 상징은
그것이 자리한 맥락에 따라 다른 힘을 전달하는 일종의
'동력기록장치dynamogram'이며, 모든 이미지는 시간과 공간에
따라 진화한다. 바르부르크는 예술작품의 사진과 광고 책자를
병치하는가 하면 조각의 세부와 호피Hopi 인디언 혹은 미국의
도심을 걷는 사람들의 스냅 사진을 나란히 배치했다. 같은
공간에서 들라크루아Eugène Delacroix의 〈메데이아Medea〉는
골프를 치고 있는 여성, 르네상스 점성가가 그린 그림, 중세의
필사본들과 만난다. 바르부르크가 보여준 사유의 체계가
오늘날 그렇게 매혹적인 대상이 된 이유는 그 사유 체계가
우리 시대의 지배적인 시각적 매트릭스에 상응하기 때문일

것이다. 네트워크, 지도, 차트, 도표, 성좌는 모두 **그물망** 구조를 지니고 있기에, 즉 가시적이든 비가시적이든 링크에 의해 서로 연결된 점들의 배열이기 때문에 동시대 미술에서 두드러지게 나타난다. 그것들의 원재료는 본질적으로 시각적 **정보**로서, 인터넷 사용자가 한 사이트에서 다른 사이트로 옮겨 다니며 클릭할 때 행하는 '브라우징'의 논리와 유사하다. 보다 정확하게 말하자면 코딩이라 할 수 있는 그러한 정보는 맥락에 따라 다르게 번역된다. 오늘날 〈아틀라스 므네모시네〉가 누리는 행운은 형태의 역동적 특성에 대한 집요한 탐구에서 비롯된 것이다. 이 작업이 지닌 특유의 에너지는 바로 다양한 맥락에서 이미지들을 다운로드하는 것과 동일한 방식으로 한 시대에서 다음 시대로 바뀌는 이시적 시간성 속에 그 형태들을 배치했다는 점이다. 예술은 '동력기록장치'다. 그것은 시간 여행을 위해 프로그램된 새김글이다. 마르셀 뒤샹은 자신의 작품 〈그녀의 독신자들에게 벌거벗겨진 신부, 조차도La mariée mise à nu par ses célibataires, même〉를 "유리 속의 지연delay in glass"이라고 설명한 바 있다. 모든 작업은 존재론적으로 지연되어 있으며, 그것을 알아차리게 되는 맥락에 의해 분해되어 폭발할 때에만 우리는 파열 속에서 그 작업을 감지한다.

우리 시대는 연속성을 결핍한 까닭에 간헐적인

일시성을 그 특징으로 한다. 그것은 과거, 현재, 미래가 은밀한 섬광들 속에서 반짝거리는 거대한 만화경이다. 미술사학자 조지 쿠블러George Kubler는 아즈텍 문화만큼이나 로버트 스미스슨Robert Smithson의 '역전된 폐허ruins in reverse'에 매료되어 그러한 분석을 확고하게 제시한 바 있다. '실제actuality'에 대해 그는 이렇게 쓰고 있다.

> [실제는] 등대가 깜박이며 빛나는 사이의 어두운 때다. 그것은 시계 바늘의 똑딱임 사이의 순간이다. 그것은 시간을 통해 영원히 빠져나가는 빈 간격이다. …… 그럼에도 실제성의 순간은 우리가 직접적으로 알 수 있는 모든 것이다. 시간의 나머지 부분은 이 순간 무수히 많은 단계와 예측불허의 운반자에 의해 전달되는 신호로만 나타난다. 이 신호들은 관찰이 이루어지는 순간까지 저장된 상태로 존재하는 운동 에너지와 같다…….[32]

벤야민은 **성좌**를 역사의 '가독성Lesbarkeit'이라는 보편적 개념과 결부시켰다. 즉, 예언적 해석의 고대 과학인 **점술**divination과 연결시킨 것이다. 해석자는 특정한 세부사항이나 세부사항들의 집합으로부터 시작해 시간적으로 역전된 예견, 즉 과거를 향해 있는 예언을 찾아내는 어떤 지점에 도달하고자 서로

다른 시간들을 연결한다. 이와 같이 읽어내는 방식은
천체연대적asterochronic 점성술이라 불리는데, 이로써 그것은
"시간과 공간에서의 이질적인 사건들 사이에 연결을
만들어낸다."[33]

　　1979년에 출간된 카를로 긴츠부르그Carlo Ginzburg의
독창적인 에세이 「단서들Clues」은 19세기 말에 나타난 '증거적
패러다임evidential paradigm', 즉 전혀 중요하지 않아 보이는
기호에 기초한 지식 모델에 대해 설명한다. 긴츠부르그는
"다른 방법으로는 도저히 도달할 수 없는 더 깊은 현실에 대한
이해를 초미세 흔적들을 통해 획득할 수 있다"고 말한다.[34]
이 모델은 미술사 분야에서 등장한 후 정신분석학에 영감을
불어넣었지만, 탐정소설과 철학 분야에서도 그 영향을 확인할
수 있다. 이탈리아 회화에 대한 조반니 모렐리Giovanni Morelli의
글처럼, 아서 코난 도일Arthur Conan Doyle의 소설은 주로
주변적인 것으로 치부되거나 철저히 등한시되는 문제에 초점을
맞추는 사유 방식을 잘 보여준다. 모렐리는 예술 영역에서
작품의 가장 중요하지 않은 부분들, 예컨대 화가가 깊이
생각하지 않고 기계적으로 그리는 세부들(머리카락, 손톱, 귀나
손가락 모양 등)을 통해 그 작품을 그린 화가가 누구인지 특정할
수 있었다.

　　증상, 단서, 그림 기호로 구성된 '증거적 패러다임'은

탐정의 끈기 있는 기술만큼이나 의학적 해석과 진단 과학에서
유래한다. 긴츠부르그는 그것의 뿌리를 히포크라테스 의학의
증상symptom 개념뿐 아니라 동물들이 남긴 무언의 감지
불가능한 흔적을 읽어내는 고대의 사냥술로까지 거슬러
올라가며 추적한다. 마찬가지로 **증거적 지식**은 가장 오래된
고대의 점술 방식과 유사한 특징을 지니고 있으며, 이와
같은 맥락에서 긴츠부르그는 셜록 홈스의 눈부신 직관과
모렐리의 주장에 나타나는 '회고적 예언retrospective prophecies'에
대해 이야기한다. 그러나 점술이 미래를 예측하기 위해
"발자국, 별, 대변, 가래, 각막, 맥박, 눈 덮인 들판, 담뱃재
등을 분석"한다면,[35] 증거적 방법은 과거를 재구성하기 위해
이것들을 살펴본다. 아비 바르부르크가 미술사학자를 현재의
형태들에서 과거의 특성을 되살릴 수 있는 '주술사'로 여겼던
것도 바로 이 때문이다. "모렐리는 회화처럼 문화적으로
조건화된 기호체계 안에서 증상의 사례처럼 무의식적으로
나타나는 것들을 찾아내고자 했다"고 긴츠부르그는 언급한다.[36]
다시 말해서 아무런 의도도 보이지 않는 흔적들(사소한 요소들,
낙서, 머리카락이나 손이 그려진 방식)에서 화가의 특징을 발견할
수 있다는 것이다.

두말할 필요도 없이, 우리는 **무의식적 세부**에 대한
집중을 통해 정신분석학으로 되돌아갈 수 있다. 프로이트는

「미켈란젤로의 모세The Moses of Michelangelo」에서 모렐리의
영향을 인정한 바 있다. 그는 모렐리가 '이반 레르몰리에프Ivan
Lermolieff'라는 필명으로 쓴 이탈리아 르네상스에 관한 글을
1880년대 초부터 읽었다. 프로이트가 얘기하듯, 모렐리의
방법은 "정신분석학의 기법과 밀접하게 연결되어" 있으며,
이는 바로 "의식하지 않거나 눈에 띄지 않는 것에서, 이를테면
우리가 관찰한 것들의 하찮은 쓰레기 더미에서 신성한 비밀과
은폐된 대상을 찾아내는" 방식이다.[37] 이 역사적, 의학적
관찰의 '쓰레기 더미'는 정신분석학의 원재료를 제공한다.
1930년대에는 사회와 문화 측면에서 동일하게 평가절하되고
버려지는 것들이 지그프리트 크라카우어와 발터 벤야민에게
전대미문의 연구 대상을 제공했다. 그것은 크라카우어에겐
탐정소설, 호텔 로비, 카바레의 스펙터클이었고, 벤야민에겐
파리의 아케이드, 영화, 어린이 동화책이었다.

잔해

1950년대 후반에 **누보레알리슴**Nouveau Réalisme은 대량 생산을
엉뚱하게 이용하고 물건들을 사회적으로 활용하는 방식으로
현재의 고고학을 수행하는 거대한 프로젝트에 착수했다. 자크

드 라 비에글레Jacques de la Villeglé의 작업은 제2차 세계대전 종전 이후 프랑스 역사를 '익명의 부상자'처럼 찢겨진 광고 전단지와 연결시킨 일종의 '도시 코미디'로, **전용**recuperation의 미학을 상징적으로 보여준다.[38] 벤저민 부흘로Benjamin Buchloh는 레이몽 앵스Raymond Hains나 미모 로텔라Mimmo Rotella의 작업뿐 아니라 비에글레의 작품들도 사회적인 '집단-주체group-subject'의 측면에서 예술가에 대한 파격적인 질문을 제시했다고 보았다. 그는 비에글레가 예술에 대해 완전히 새로운 태도를 보여주었다고 주장하며 이렇게 말한다. "[비에글레는] 예술가의 전통적인 역할을 의식적으로 부정함으로써 집단 생산의 방식을 따르는데, 이러한 행위는 역사적 맥락에서 볼 때 강요된 소외 상태에 대한 무언의 공격에 해당한다."[39] 이어서 부흘로는 '익명의 생산'이라는 이 개념이 후에 스탠리 브라운Stanley Brouwn, 마르셀 브로타에스Marcel Broodthaers, 베른트 베허와 힐라 베허Bernd and Hilla Becher의 접근법이 가능하게끔 길을 닦았다고 설명한다. 일단 저자성authorship이라는 개념이 극복되면 예술가는 공동 생산물의 **수집가**가 된다. 이러한 문제들은 현재 그 어느 때보다 널리 통용되고 있다. 즉 대부분의 동시대 미술가들은 대중문화나 미디어산업 생산의 편집자, 분석가, '리믹서remixers'로서 활약하고 있다. 비록 누보레알리슴의 미학을 공유하지는 않지만, 마이크 켈리, 존 밀러John Miller,

제레미 델러Jeremy Deller, 요제핀 멕세퍼Josephine Meckseper, 캐럴 보브Carol Bove, 샘 듀란트Sam Durant는 레이몽 앵스와 자크 드 라 비에글레의 발자취를 따랐다고 할 수 있다. 그들의 예술 작업은 보들레르가 다음과 같이 묘사한 신화적인 '넝마주이'의 형식을 띠고 있다. "대도시가 버린 모든 것, 그것이 잃어버린 모든 것, 그것이 경멸했던 모든 것, 그것이 짓밟았던 모든 것을 그는 분류하고 수집한다. 그는 쓰레기 도시 가버나움capharnaum, 무절제의 역사적 기록들을 하나하나 모은다."[40]

알튀세르에게 철학이 그랬던 것처럼, 벤야민에게 거대역사는 진정한 '**전쟁터**'를 의미한다. 하지만 전쟁터는 승자에 의해 말끔하게 정돈되어 있다. 승자는 권력을 행사하는 자리에서 역사적 사건의 서사를 지배한다. 거대역사의 파편들이라 할 수 있는 정복된 패자들은 땅 위에 흩어져 있거나 이미 땅속에 묻혀 있다. 이 파편들은 유물론적 지식인의 관심사로, 그는 패자들의 파괴된 상징과 도구를 찾아낸다. 이 유물론적 역사가는, "만보자漫步者, flâneur가 낯익은 풍경 속에 자리한 온전한 집보다는 처참하게 파괴된 집을 더욱 예민하게 알아차리는 것처럼, 정복자들에 의해 억압된 과거의 총체성을 드러내고자" 고군분투한다.[41] 다시 말해 그는 파편과 잔해를 기점으로 하여 역사를 써야만 한다. 그의 임무는 시야에서 사라진 건물들의 이름을 끈질기게 복원하고, 사회의 거대한

구조물들이 밟고 서 있는 잔존물의 정확한 형태를 재발견하는 것이다. 무엇보다도 벤야민이 옹호하는 '역사적 구제'는 도덕적 부채를 정산하는 것이다. 즉 거대역사의 서사를 재고하는 것은 반쯤 지워진 이야기들과 이루지 못한 미래, 그리고 가능한 사회에 대한 꿈으로 가득 찬 거대한 무덤 속에 잠든 패자들에게 정의를 실현해준다는 것을 의미한다. 벤야민은 이러한 '유물론적 역사가'의 초상화를 스케치하며, 비록 의도하지는 않았지만, 20세기 말과 21세기 초에 예술가들이 취하게 될 거대역사에 대한 관계를 놀랍도록 정확하게 묘사했다.

　　나치의 야만성이 위협의 그림자를 드리우고 있을 때 글을 썼던 벤야민은 프롤레타리아와 좌파 지식인들을 그 시대의 대표적인 **짓밟힌 자**로 보았다. 그 이후로 포스트모더니스트들은 주도면밀하게 그 명단을 채워나갔다. 이제 '민중' 계급뿐 아니라 사회적, 인종적, 성적, 정치적 소수자들이 '역사적 구제'의 대상이며, 이 구제는 그들이 당하고 있거나 당해온 억압을 입증하는 기록들을 발굴함으로써 이루어진다. 아무리 작은 단서나 빈약한 파편일지라도 새로운 서사를 구축할 수 있다. 한마디로, "실제로 일어난 그 어떤 것도 역사에서 사라진 것으로 간주되어서는 안 된다"는 것이다.[42] '유물론적 역사가'는

붕괴된 기억들을 **인용문**의 형태로 끌어올린다. 벤야민에게 그 인용문은 무수히 많은 과거의 '사진들'로서, 오늘날 우리가 '레디메이드'나 '발견된 사물found objects'이라 부르는 것들이다. 동일한 선상에서 클로드 레비-스트로스Claude Lévi-Strauss는 민족학ethnology을 다음과 같이 설명한 바 있다. "미국에 있는 동안 …… 나는 우리가 부富를 쌓기 위해 쓰레기통을 뒤지는 역사의 넝마주이라고 말하곤 했다."[43] 그럼에도 불구하고 인류학자와 역사학자 사이에는 차이점이 있다. 비록 그들은 사회생활이라는 동일한 연구 대상을 다루지만, 전자는 '의식적 표현물'에 초점을 두는 반면, 후자는 "관찰하는 행동 이면에 그것을 지배하는 무의식적 기제를 찾는 것"을 목표로 한다.[44] 여기에서도 역시 무의식이 분할선이 된다. 즉 유물론적 역사가에게 탐구의 관심은 **배제되어 온 것**에 있으며 바로 그것이 새로운 학문의 기초다.

이 렌즈를 통해 우리는 근래에 진행된 예술작품들, 특히 '역사적'이라고 불릴 만한 파편과 기록을 뒤져 과거를 비판적으로 다시 읽어내는 것에 기초한 작업들을 분석할 수 있다. 이러한 작업들은 '역사적'이라는 명칭이 공식 역사가 폐기하고 '승자'가 보존하고 싶어 하지 않는 것들에도 주어진다는 믿음에 기반을 둔다. 대중문화, 혹은 현재 '저급 문화'라고 불리는 것이 21세기 초입에서 선택할 수 있는 예술적

재료를 제공하고 있다. 이러한 발전은 '역사적 구제'라는 벤야민의 이론 없이는 상상할 수 없었을 것이다. 이는 곧 이데올로기가 만들어내는 문화적 위계질서와 공식적인 기억을 경유하여 이데올로기의 영역을 점거하려는 정치적 의지라고 할 수 있다. 하지만 이런 상황에 또 다른 요소가 등장하는데, 이는 바로 예술과 거대역사 사이 관계의 본성과 관련된 것이다. 벤야민의 선례를 따르자면, 거대역사는 반드시 우연적인 형태로 예술의 재료를 제공한다. 예술가(그리고 '유물론적 역사가')가 선택한 과거의 '사진들'은 훼손되거나 묻혀버린 '정복된 자'의 세계에 속하거나 아니면 지배적인 이데올로기의 영역에 속한다. 폐기된 생각, 버려진 물건, 비참한 삶의 방식 등 **역기능적인**dysfunctional 것들의 세계가 지닌 의미는 모든 것이 **다르게 일어났을 수도 있었다고** 확언하는, 거대역사에 대한 우발적인 비전에게만 온전히 드러난다. 마찬가지로, (스튜어트 홀이 언급하는 것처럼) 또 다른 우연들 때문에 세계의 행진이 또 다른 '태양들'을 향해 행진할 수도 있다.

뒤셀도르프 작가인 한스 페터 펠트만Hans Peter Feldmann은 1960년대 후반 이후 발견된 이미지, 엽서, 신문이나 백과사전에서 오려낸 그림, 홍보용 전단지 등으로 구성된 작은 앨범들을 모아 왔다. 그는 종종 거기에 자신이 찍은 사진들을 포함시키기도 한다. 그의 방 창문으로 보이는 풍경이든 혹은

에펠탑을 담은 엽서이든 간에 이 이미지들은 매우 개인적이고 심지어 난해하기까지 한 논리 체계에 따라 분류된다. 펠트만은 비록 이미지의 넝마주이는 아니라 할지라도 일종의 도상학적 수집가로서, 관찰자들을 유혹하는 단순한 분류 작업을 거부한다. 제시된 이미지들 사이에 친족 관계가 존재하는 것은 분명하지만, 과연 그러한 제시 형식을 조직하는 원칙은 무엇일까? 이것은 어떠한 종류의 아카이브일까? 바르부르크와 더불어, 미끄러짐slippage과 '중국 상자Chinese boxes'의 논리가 지적 탐구의 무대에 설 수 있게 되었다. 꿈의 논리인 자유 연상이 힘을 지니게 된 것이다. 그러나 이제 **증거적 유형**은 초현실주의에서처럼 심령 세계에 국한되는 것이 아니라, 몽유병적 예술에 대한 특권화된 사회학적 접근법으로 여겨지고 있다. 라이언 갠더Ryan Gander의 강연 시리즈 제목인 〈느슨한 연상들Loose Associations〉은 발견된 이미지들 사이에서 연달아 투사되는 연결고리들을 탐구한다. 그의 작업은 예술 일반을 지배하는 논리를 잘 보여준다. 탁자에 사진과 문서를 배열한 볼프강 틸만스Wolfgang Tillmans의 〈진실 연구 센터Truth Study Center〉는 오렐리앙 프로망Aurélien Froment의 작업, 토마스 허쉬호른Thomas Hirschhorn의 혼란스럽게 펼쳐진 사물-환경object-environments, 도미니크 곤잘레스-포에스터Dominique Gonzalez-Foerster의 기억 극장과 마찬가지로 이러한 맥락에 속한다.

요제핀 멕세퍼는 과장된 도상학적 대조를 통해, 예컨대 파업을 촉구하는 팸플릿과 패션 사진을 나란히 병치함으로써 2000년대 예술계를 침범한 화려한 패션 세계와 한때 격렬한 담론을 자극했던 혁명적 아방가르드의 투쟁성을 서로 대면하게 한다. 캐럴 보브는 미국의 '플라워 파워flower power'[45]가 만들어낸 정치적, 사회적, 문화적 성좌를 재구성하기 위해 그 시대의 특징적인 기록들(조그만 물건들, 음반, 책 등)을 자신의 선반 조각에 총망라하여 보여준다. 마이-투 페레Mai-Thu Perret는 상상 속의 사막에 있는 '페미니스트 농장'에 대한 허구를 통해 같은 문제를 다루며, 이 상상의 공간에서 작품을 탄생시킨다. 나아가 역사적 인물에 관한 탐구들도 있는데, 예컨대 키르스텐 피에로트Kirsten Pieroth는 토머스 에디슨Thomas Edison을, 요아힘 쾨스터Joachim Koester는 임마누엘 칸트Immanuel Kant와 탐험가 살로몬 앙드레Salomon Andrée,[46] 알레이스터 크롤리Aleister Crowley,[47] 하시시 클럽Club des Hashischins을,[48] 그리고 헨리크 올레센Henrik Olesen은 앨런 튜링Alan Turing을 탐구 대상으로 삼았다. 한편 자인 보Danh Vo는 개인적 일대기와 거시역사macro-history를 결합한 하이브리드 형태들을 만들어내고, 아틀라스 그룹Atlas Group과 함께 한 왈리드 라드Walid Raad의 프로젝트는 레바논의 끝없는 전쟁에 대한 가상의 아카이브를 꾸며낸다. 이러한 작품들은 모두 '제조한다manufacture'는 뜻과

'(법적) 판단에 기탁한다'는 뜻의 이중적 의미에서 거대역사를 **생산**produce하고자 하는 충동을 입증한다.

가르다르 에이데 에이나르손Gardar Eide Einarsson은 자동차의 범퍼 스티커 구호로 미국의 안보 이데올로기를 해체한다. 마크 레키Mark Leckey는 일련의 비디오 설치에서 〈고양이 펠릭스Felix the Cat〉를 텔레비전 시대의 원시적 페티시라고 선언한다. 라파엘 자르카Raphaël Zarka의 작품은 스케이트보드의 역사와 르네상스 기하학 사이의 유사점을 보여준다. 시프리앙 가이야르Cyprien Gaillard는 자신의 작품을 20세기 문명의 고고학적 '발굴'로 제시한다. 이 모든 예술가들은 묻혀 있는 매장물을 발굴하고 폐기된 신호들을 재작동시키기 위해 거대역사의 쓰레기장을 샅샅이 뒤진다. 즉 그들은 하찮은 것의 발굴자가 되어 역사의 지층을 가로지르는 독특한 계보를 제시한다. 그들이 사용하는 재료는 거대역사가 서서히 침식해가는 과정임을 보여준다. 현재는 잔해들의 더미인 바, 그들은 이 잔해 더미를 통해 한때 굳건했던 체계의 건축적 논리를 재구성한다. 검시관이 시신을 식별하기 위해 DNA 샘플을 사용하는 것처럼, 그들은 책과 일상적인 물건, 시각적 모티프와 대중 잡지의 이미지들을 그것이 속해 있는 맥락과 연결하여 철저하게 조사한다. 이처럼 예술가들이 자유롭게 채택하는 포맷은 거대역사의 풍경 자체를 보여준다. 21세기가

시작된 지금 진열창, 선반, 도서관, 극적 장면tableaux, 대중적인 전시학museography 및 고고학 현장의 비계가 [이 시대의 포맷으로] 전시 공간을 장악하고 있다.

　'유물론적 역사가'의 관점에서 보자면, 이러한 예술 형태는 시간의 밖에 존재하는 것처럼 보인다. 니체Friedrich Nietzsche라면 그것을 '반시대적untimely'이라 불렀을 것이다.[49] 그러한 **이시성**이 우리 시대의 특징이다. 예술가들은 최대한 다양한 시대와 장소를 동시에 제시하면서 기록하고 연구하기 위해 점점 더 강력한 컴퓨팅 도구를 사용한다.

　이렇게 무시간성intemporality을 밀고 나가는 작업들의 미적 특징으로 **흑백**black and white의 광범위한 사용을 들 수 있다. 요아심 쾨스터나 린제이 시어스Lindsay Seers의 영화에서, 또한 데이비드 누난David Noonan, 트리스 보나-미첼Tris Vonna-Michell, 마이-투 페레, 올리비아 플렌더Olivia Plender, 마리오 가르시아 토레스Mario Garcia Torrés, 타시타 딘Tacita Dean의 도상학에서 흑백 처리는 과거에 대한 은유를 제공한다. 이를테면 흑백은 전시된 이미지가 거대역사에 속한다는 것을 내포한다. 하지만 동시에 흑백 이미지들은 디지털 조작이나 포토샵이 등장하기 이전의 기술적 풍경에서 유래한 것처럼 보이기에 윤리적 환경, 즉 진정성의 풍토를 가리키기도 한다. 오늘날의 일상과 문화적 장면에 사용될 때 흑백은 역사적이고 이데올로기적인 위조를

잘라내며 **증거**의 미학을 암시하는 작용을 한다. 발견된 사물이
이처럼 형식적인 다양성을 띤 현상을 보면, 과거를 인용함에
있어 동시대 미술이 **레디메이드**—즉 예술의 정의 문제—보다는
역사적이거나 정치적인 정당성의 문제에 더욱 관심을 갖는다는
사실을 알 수 있다. 자인 보, 하리스 에파미논다Haris Epaminonda,
사이먼 후지와라Simon Fujiwara, 요제핀 멕세퍼와 같은 작가들도
모두 버려진 것을 발굴하는 작업을 하는데, 이들 역시 시인,
넝마주이, 역사가 사이에 자리 잡은 벤야민과 비슷한 위치를
차지하고 있다. "나는 어떤 것도 **말할** 필요가 없다. 단지
보여주는 것으로 충분하다"라고 벤야민은 썼다. "누더기,
폐기물. 나는 이런 것들의 목록을 만들지 않고 그것들 스스로
존재할 수 있게 할 것이다. 그 유일한 방법은 바로 그것을
사용하는 것이다."[50]

벤야민은 거대역사의 패자에게 **정의**正義**를 되찾아주는**
것에 대해 이야기할 때 '최후의 심판'을 내세우는데, 이는
그의 사상이 지닌 메시아적 측면을 분명하게 보여준다.
증거물들은 단서나 입증의 역할을 하기 때문에 심판 전에
만들어진다. "처음 온 자가 마지막 온 자 될 것이다"라는 표현은
아무리 문화적으로 문외한인 이단자라도 미래의 서사에서
중요한 자리를 차지할 수 있다는 것을 뜻한다. 더구나 동시대
미술가들이 제시하는 증거물들은 알튀세르가 이론화한

'이데올로기의 물질성'을 입증한다. 이러한 입증은 고고학에 허구를 도입하는 심미적 방식으로 일어나지만, 지배적인 이데올로기에 반대하여 역사적 생산의 **실재**를 설정하려는 의지를 피력한다는 점에서 **리얼리스트**라 불릴 자격이 있다.

역사적 정의를 실현하는 행위인 과거의 인용들은 객관적이고 사실적이며 외관상 다큐멘터리와 같은 구성으로 나타나는데, 이는 이러한 방식으로 재결합된 요소들이 생성하는 허구의 잠재력을 강조하기 위해서다. 호르헤 루이스 보르헤스가 철학을 환상문학의 한 분야라고 선언했듯이, 예술작품은 모든 거대역사의 서사가 소설 장르에 속한다는 점을 일깨워준다. 이처럼 예술가들은 거대역사가 남긴 흔적에서 우리가 처한 현재 상황의 징후를 찾아낸다. 새로운 세대는 벤야민에게 어제에서 오늘로의 이행을 상징했던 '변증법적 이미지'의 빛을 감지한다. 그 빛은 더 강렬하게 혹은 더 희미하게 빛날 것이다. "과거가 현재에 빛을 비추는 것이 아니며 현재가 과거에 빛을 던지는 것도 아니다"라고 그는 말한다. "오히려 그 이미지는 과거의 모든 순간이 어떤 섬광 속에서 바로 지금과 합쳐져 거대한 성좌를 형성하는 것이다."[51]

무의식, 문화, 이데올로기, 판타즈마고리아

판타즈마고리아, 이데올로기, 문화, 무의식은 인간 존재의 네 가지 수준에 해당하는 네 개의 뚜렷한 형성물formations을 대표한다. 동시에 이 네 개의 형성물은 공통의 구조적 기능, 즉 **추방**이라는 측면에서 비교될 수 있다. 개인적 무의식, 공동체적 문화, 사회적 이데올로기, 문명적 판타즈마고리아는 모두 비사유unthought를 드러낸다. 즉 우리는 한 개인으로서, 공동체의 구성원으로서, 사회의 시민으로서, 거대역사의 주체로서 각각의 형성물의 지배를 받는다. 개인은 이 네 가지 과정을 통해 주체로 거듭나는 운명을 타고난다. 알튀세르가 우리에게 상기시키듯, 주체성은 '소속membership, appartenance'의 문제다. 그는 다음과 같이 쓰고 있다.

> 심리학에서 주체의 고전적인 기능에 따르면 주체는 능동적인 존재를 의미한다. 그러나 실제로 주체subject란 종속된 존재를 뜻한다는 사실이 결코 우연은 아니다. 이러한 역전이야말로, 예컨대 명백하게 정치적인 기원을 지닌 심리학의 역설을 만들어낸다. 그 역설은 바로 주체란 질서나 주인에게 복종하는 존재이자 동시에 심리학적으로 스스로가 자신의 행위의 근원이라고 여겨지는 존재라는 점이다.[52]

이로 인해 알튀세르는 정치적, 윤리적, 철학적 이데올로기의 단순한 '부산물'에 불과하다고 규정되는 심리학에 작별을 고한다. 이와 대조적으로 정신분석학은 철학의 편에 서 있다. 이유인즉 정신분석학과 철학은 양자 모두 알튀세르가 말하는 '이데올로기적 주체', 즉 '존재existence에 앞서는 구조들의 효과'인 주체, '이데올로기적 사회관계에 종속되거나 거기에 지배되는' 개인을 포위하며 공격하기 때문이다.[53] 모든 것은 '개별적인 존재의 조건'을 제공하는 이데올로기의 수준에서 일어난다.[54]

이처럼 모든 주체는 지배적인 **규범**과 **가치**를 만들어내는 네 개의 제어 불가능한 무리swarms, nuées에 노출되어 있으며, 그것들이 행동과 사고를 지배하는 힘은 결코 완전히 파악할 수 없다. 실제로 우리의 무의식은 영유아기부터 형성되며, 우리의 감성(**문화**)은, 정도의 차이는 있지만, 사회적 성숙이 이루어지는 정체성 형성의 맥락에 달려 있다. 나아가 우리에게 스며 있는 이데올로기는 다중적인 '이데올로기적 장치들'에 의해 전달되며, 마지막으로 우리가 참여하는 '판타즈마고리아'는 우리 시대의 집단적 상상으로부터 파생된다. 그러나 이 모든 것에도 불구하고 무의식은 이 네 개의 머리를 가진 히드라의 심장에서 핵과 원형으로 자리 잡고 있는 것으로 보인다. 이데올로기와 무의식의 관계는 알튀세르가 다룬 핵심 문제로,

의심할 여지없이 그의 철학의 중심에 놓여 있는 개념이다. 그는 아이가 인간이 되는 '야만적' 전투가 일단 끝나고 나면 주체성이 만들어지는 바로 그곳에 이데올로기가 들어선다고 주장한다. 우리는 개인으로서 알튀세르가 이데올로기적 '호명interpellation'이라 칭한 과정을 거쳐 사회적 주체로 변모하는데, 그는 이 과정을 다음과 같이 경찰의 치안 행위에 비유한 바 있다.

> "이봐, 거기 당신!" 가령 우리가 상상하는 장면이 거리에서 일어난다면, 호명된 그 사람은 돌아본다. 이처럼 단순히 180도 돌아보는 행위를 통해 그는 **주체**가 된다. 왜인가? 그는 부르는 소리가 '정말' 자신을 지목한 것이었고 '호명된 사람은 (다른 누구도 아닌) 진정으로 자신이다'라고 인식했기 때문이다.[55]

따라서 알튀세르에게 주체는 이데올로기에 의해 호명됨에 따라 출현한다. 이런 점에서 정신분석 내담자로서의 경험과 함께 라캉의 영향이 어떤 식으로 알튀세르의 마르크스주의 연구에 프로이트주의를 밀도 있게 도입하도록 했는지 쉽게 알아차릴 수 있다. 알튀세르는 이데올로기와 무의식의 유사성(둘 다 '우리의 등 뒤에서' 작동한다는 점)을 수용한다. 요컨대 개인은 '항상 이미 (하나의) 주체'로서 심지어 태어나기

전부터 이데올로기에 의해 호명되는데, 이는 라캉이 이론화한 '상징 질서'에 대해서도 적용된다. 알튀세르는 『이데올로기와 이데올로기적 국가장치』에서 그러한 "이데올로기적 제약과 선$_{\hat{m}}$지정, 모든 양육 의례와 가정에서의 교육은 프로이트가 성$_{sexuality}$에 대해 전$_{\hat{m}}$생식기와 생식기 '단계들'의 형식으로 연구했던 것과 어느 정도 연결된다"라고 주장한다.[56] 좀 더 구체적으로 말하자면, "인간 주체는 어떤 구조에 의해 구성된 탈중심화된 존재인데, 그 구조 역시 오직 '자아$_{ego}$'라는 상상 속의 오인 속에서만, 즉 자아가 스스로를 '인식'하는 이데올로기적 형성물 안에서만 어떤 '중심'을 지닐 뿐이다."[57]

바꾸어 말하자면, 개인과 사회의 관계는 그/그녀가 자신의 자아와 맺는 관계를 그대로 닮았다. 즉 이데올로기와 무의식이 개인을 숙명적으로 **탈중심화**한다는 것이다. 인간은 단지 자신의 주인인 것처럼 보일 뿐이며, 사실은 외부로부터의 호명을 통해 구성된다. 따라서 만약 정신분석이 주체가 갇혀 있는 개인적 시나리오를 다시 씀으로써 그 주체를 재중심화하고자 한다면, 사회적 시나리오에 대해서도 이에 상응하는 노력을 기울여야 한다. 이를테면 우리가 이데올로기적 **호명**에 기계적으로 응답하지 않도록 하는 작업이 필요하다는 뜻이다. 알튀세르가 제시하는 이데올로기의 정의는 이와 같은 이중적인 사태$_{double\ exigency}$에 상응한다.

한편으로, "이데올로기는 개인이 존재의 실제 조건에 대해 맺는 상상적인 관계를 나타내는 '표상'이다."[58] 다른 한편으로, 알튀세르는 그것을 본질적으로 억압적인 것으로 묘사한다. 즉 "이데올로기는 사회적 존재 형식들의 총체성 속에서 사람들 사이의 **결속**bond, 말하자면 사회 구조가 배정한 임무와 개인의 **관계**relation를 확고히 하는 기능을 한다."[59] 그는 이런 방식으로 주체가 상호주관성에 의해 생성된다는 점을 증명한다. 또한 주체는 인간상호interhuman 관계로 형성된 외부의 '호명'으로부터 비롯되기 때문에 본질적으로 **정치적**이라는 점을 강조한다.

우리 시대가 그런 문제들을 해결했다고 생각하는 사람들은 이러한 성찰에 대해 분명 놀라움을 금치 못할 것이다. 하지만 이 경우 '이데올로기의 종말'에 대한 진부한 논쟁은 그 자체가 완전히 이데올로기적이라는 점이 드러난다. 그러한 환상은 이데올로기의 진정한 본성에 대한 혼동이라고 쉽게 설명할 수 있다. 왜냐하면 이데올로기는 결코 어떤 특정한 '내용'의 문제가 아니며, 오히려 사람들 사이의 관계, 좀 더 구체적으로는 기꺼이 받아들여지는 것처럼 보이는 **예속**의 관계, 즉 멤버십이나 소속감의 정서이기 때문이다.

알튀세르는 자신의 이데올로기적 국가장치 이론을 뒷받침하기 위해 블레즈 파스칼Blaise Pascal을 불러들인다.

"파스칼은 이렇게 말한다. '무릎을 꿇고 입술을 움직여 기도의 말을 되뇌어 보라. 그러면 믿게 될 것이다.'"[60] 다시 말해서 **실천**이 믿음을 낳으며 이데올로기는 행동과 구조에 달려 있다는 것이다. 이데올로기의 물질적 특성을 고집하는 것이 오늘날에는 왜 그렇게 특이하게 보이는가? 이유인즉, 이제 우리는 사유를 대규모로 평가절하하는 경향을 서서히 받아들이고 있기 때문이다. 좀 더 구체적으로 말하자면, 사상이 행동과 완전히 단절되어 버렸다는 뜻이다. 지배 이데올로기는 **생각할 수 있는 것**과 **실천할 수 있는 것**을 과격하게 분리하며 은밀하게 진행된다. 이러한 '절단cut'은 윤리와 실천, 생각과 현실 사이에는 그 어떤 **중대한** 연관성도 없다고 넌지시 암시한다. 누군가 추상적인 사변speculation과 구체적인 행동 사이에 어떤 관계를 주장한다면 가증스러운 가식으로 치부되어 순진하다고 낙인찍히게 된다. 그런 주장은 공식적인 대안으로 인정받는 궁극적인 이데올로기적 국가장치인 종교로부터 지지를 얻었을 때에만 받아들여진다. 일련의 입장들을 종교적인 것과 세속적인 것, 즉 '광신도'와 실용주의자들 사이의 이항 대립으로 단순화하는 것은 자본주의 이데올로기의 기획에 완벽하게 부합한다. 실제로 자본주의 이데올로기는 매우 잘 작동해서 일반적인 정치인들은 '땅에 발을 딛고' 일체의 '독단'을 멀리하는 것을 자부심으로 내세우는 행동가가 되었다.

경제 영역에는 이데올로기의 흔적이 조금도 숨어 있지 않다는 주장이 이제는 자명한 것으로 여겨진다. 경제 영역은 본래 효율적인 것이어서 그 외의 다른 목적은 전혀 없다는 것이다.

이처럼 '모든 것이 정치적이다'라는 알튀세르 시대의 구호는 단 몇십 년 만에 '모든 것은 경제적이다', 즉 모든 것은 실용적이거나 자연적이라는 논법에 자리를 내주었다. 그러나 이상해 보일지 모르지만, 실용주의 역시 이데올로기에 불과하다. 지젝이 강조하듯이, "우리가 좋은 생각이란 '효율적인 생각'이라고 말하는 것은, 무엇이 효율적인지를 결정하는 (글로벌 자본주의) 성좌를 우리 자신이 이미 받아들이고 있다는 것을 의미한다."[61] 이 시점에서 보자면 사유 행위는 정치와 경제로부터 거리를 두는 것, 즉 현재의 세계에 구체적인 영향을 미치기 위한 노력을 포기하는 것을 함축한다. 이런 종류의 사색을 위한 특정한 공간들은 따로 마련되어 있으며, 그 공간들과 실천 영역 사이의 연결성은 매일 한층 더 멀어진다. 대신 그 공간들은 권력의 명령에 따라 재조직되는데, 이는 바로 **전문가**가 이런 종류의 협업을 구현하는 인물이기 때문이다. 한마디로 자본주의 생산체제를 보존하기 위해 생각은 경제적, 정치적 현실과는 아무런 관계가 없는 전시 가치만을 지닌 영역으로 강등되어야 한다. 동시대 미술이 이와 같은 효율성에 대한 요구에 물들어 있다는 것은 충격적인

일이다. 동시대 미술은 현재 상황에 대해 사유하지 못하는 무능함에 사로잡힌 채 모더니즘, 즉 생각과 실천, 비판과 참여를 요청하는 담론에 대한 무한한 향수를 불러일으킨다. 실제로 우리는 예술이 사회에 미치는 영향을 양적으로 **수량화하기** 위해 엄청나게 노력하기도 한다. 하지만 숫자와 가시적 효과만을 인정하는 '실용주의'라는 지배 이데올로기로 보자면, 이것만으로도 예술의 정치적 가식을 실격이라 판정하기에 충분하다. 이데올로기가 발가벗겨져 있는 바로 그 현장인 예술은 정치가 전개되는 공간이 되었고, 그 공간에서 예술은 순수하게 그야말로 단적으로 **전시 가치**의 문제가 되어버렸다. 이로 인해 예술가들이 취하는 입장은 한층 더 극단으로 치우친다. 아무도 그들이 이데올로기로 굳어버린 현실에 영향을 미칠 수 있다고 믿지 않기 때문이다.

거리에서건 가정에서건 광고와 경제 정보는 우리를 자본주의 이데올로기의 주체로서, 즉 소비자로서 직접 **호명한다.** 이 담론은 매일 우리를 획득에 기반을 둔 상상적 영역의 주체인 임금노동자로 규정하는데, 여기에서는 돈이 모든 행동의 원동력이다. 미술계가 이런 호명의 영향력에서 벗어났다고 생각하는 것은 오산일 것이다. 예술작품이 소비자들에게 말을 건네지 않는다는 것은 명백하다. 적어도 선험적으로는 말이다. 소비자라는 용어가 실제로 작품을

구입하는 개인을 뜻하는 것이라면, 사실 소비자는 소수에 불과하다. 하지만 이데올로기로서의 소비는 구체적인 구매 행위에서 끝나지 않는다. 비록 예술작품을 살 수 있는 재정적 수단을 지니고 있지 않더라도, 관찰자는 다른 사람들의 사치스러운 소비를 목격하는 수동적인 관람자의 역할을 하기 때문이다. 한편 공공예술이 **텅 빈**empty 개인들—말하자면 자신들을 자유롭게 폴리스(시민)의 주체, 주어진 공동체의 구성원, 혹은 예술 애호가로 이해하는 당사자들—을 호명한다면, 그것은 결국 도시 환경에 스며든 소비 이데올로기가 지배하는 사회에서 그 공공예술이 차지하는 위치에 의해 결정될 것이다. 알랭 바디우는 사유에 대한 그와 같은 경멸이 항상 당연한 것은 아니었다는 점을 다음과 같이 상기시킨다. "알튀세르의 관점에서 보자면, 프롤레타리아가 역사적으로 참패한 근원에는 권력의 적나라한 불균형이 아니라 이론적인 탈선이 있었다. …… 그 약점은 언제나 궁극에는 지적인 약점intellectual weakness이다."[62]

칼 마르크스와 발터 벤야민은 자본주의 경제의 본질을 묘사하기 위해 **판타즈마고리아**라는 용어를 사용했다. 마르크스가 그 용어를 사용한 것은 '상품의 물신적 성격'에 대해 논하기 위해서였다. 그는 상품이 인간의 손으로 만든 산물임에도 불구하고 사람들에게 그 자체의 법칙을 행사하는

우상으로 변모했다고 설명했다. 이러한 상품의 물신화는 자본주의적 노동 체제에서 비롯된다. 사회의 구성원들에게 사회관계는 사물들의 관계라는 환상적 형식을 띠게 되기 때문이다. 이렇듯 판타즈마고리아는 이데올로기와 마찬가지로 인간의 행위에 강력한 영향을 미치는 '상상적 표상들'로 구성된다. 그것들은 무의식과 같은 특성을 지니고 있으며 무의식과 같은 방식으로 작용한다. 그렇다 하더라도, 무의식은 이른바 상상계라고 하는 것과 동일한 성질을 가지고 있지 않다. 요컨대 그것은 언어적 파편, 묻힌 기억, 흔적으로 구성되어 있다. 그로 인해 무의식은 잔해의 우주와 연결되어 있으며, 사회 조직은 인간의 성격처럼 이 잔해 위에 세워져 있다. 정신분석 치료에서 개인과 무의식의 관계는 사물이나 사실들의 이면에 존재하는 이데올로기를 드러내는 철학자의 노력, 과거의 문서나 파편을 작품으로 구성하는 예술가의 작업, 마지막으로 벤야민의 '유물론적 역사가'가 채택한 방식과 유사한 탐구를 촉발한다. 알튀세르는 이데올로기가 "개인적인 공상의 산물인 하나의 생각"이 아니라, "사회적으로 투사될 수 있는 개념들의 체계"로부터 발원한다고 설명한다.[63] 다시 말해서 이데올로기는 판타즈마고리아와 유사하게 일종의 영화와 같다.

　무엇보다도 벤야민이 마르크스에 매료된 것은 이 판타즈마고리아의 개념, 말하자면 물화된 인간의 상호관계가

상품의 물신적 이상화, 즉 일종의 집단적인 꿈에서 비롯된다는 사실이었다. 상품들 간의 화폐 관계가 인간들 간의 관계를 지배하기 때문에, 판타즈마고리아는 인간 주체를 객체로 변형시키고 역으로 상품을 자기충족적인 주체로 바꾸어 놓는다. 이런 맥락에서 마르크스는 '유령의 춤사위'를 언급하는데, 이 유령의 춤사위에서는 사물이 살아나고, 인간은 자신의 유령에 지나지 않은 존재가 된다. 우리는 **판타즈마고리아**가 어원적으로 '유령이 대중 앞에서 말하게 한다'라는 뜻을 지니고 있음을 잊어서는 안 된다. 따라서 벤야민이 가치의 물신화와 마술쇼(환상적인 스펙터클spectacle féérique)를 동시에 가리키는 것으로 이 단어를 사용하는 것은 결코 우연이 아니다. 18세기 말 최초의 환상적 강신술 집회séances에서 사용된 영사기인 '판토스코프phantoscope'가 그에게는 자본 그 자체다. 자본은, 자본이 제공하는 허구를 통해 우리의 객관적 존재를 뒷받침하는 구체적 조건으로부터 우리를 멀어지게 하고, 우리를 둘러싼 상품들처럼 우리 자신을 유령 같은 존재로 끌어들인다. 판타즈마고리아는 주체와 객체, 구체적인 것과 추상적인 것을 뒤바꾼다는 점에서 마르크스주의 이론이 말하는 '토대'와 '상부구조'를 연결하는 핵심적인 회전축으로, 개인이 살아가는 일상생활과 개개인을 이끄는 집단적 꿈 사이의 연결고리를 상징한다.

알튀세르가 사회적으로 '투사'되어야 하는 체계라고 정의한 이데올로기는 판타즈마고리아의 모든 것을 온전히 구성하며, 이때 **이데올로기적 국가장치**들은 판타즈마고리아를 확산하는 수많은 판토스코프라 할 수 있다.

벤야민은 파리의 거리와 대로를 면밀히 연구함으로써 19세기 특유의 판타즈마고리아를 재구성하고자 했다. 상업적인 아케이드, 공공 조명 시스템, 부르주아 실내 장식, 만국 박람회에 전시된 물건들은 폐허가 된 건물의 수수께끼 같은 특징을 보여준다. 마치 편집실 바닥에 버려진 필름 조각들처럼. 벤야민에게 꿈은 역사적 유물론 정신의 반대편에 있는 것이 아니라 그것의 가공하지 않은 원재료다. 하지만 이와 동시에, 주어진 역사적 순간의 진정한 감지, 즉 집단적인 꿈의 의미는 오직 깨어나는 순간에 뚜렷하게 나타난다. 역사학자는 잠이 남긴 것에서 의미의 단편들을 캐내고자 한다. 그는 폐허 더미를 뒤적이며 여기저기서 주워 모은 **사소한 것들**을 축적하여 과거를 정신적으로 재구성하려고 시도하는 넝마주이다. 처음엔 무너진 구조물이 이해할 수 없는 수많은 파편들을 제공할 뿐이다. 그 파편들은 끈질긴 판독이 이루어진 후 그것들이 속한 판타즈마고리아가 사라지고 나서야 오직 사후적으로 그 의미를 드러낸다.

1968년부터 1972년까지 벨기에의 예술가 마르셀

브로타에스는 〈현대 미술관, 독수리 부서Museum of Modern Art, Department of Eagles〉라는 정교한 프로젝트에 몰두했다. 이 연작에서 허구는 그 자체로 하나의 매체medium가 되었다. 브로타에스는 1964년의 첫 번째 전시회를 시작으로 물화reification 개념을 중심으로 한 무게감 있는 작품을 제작했는데, 특히 엄청난 양의 홍합moules으로 구성한 회화 연작은 주형moulage을 사용한 대량 산업생산을 떠올리는 작업이다. 이후 그는 문화를 상품화하는 중심부이자 전체주의적 획일화의 형태인 미술관으로 관심을 옮겼다. 여기에서 예술가들이 유통시키는 기호들은 역사적 문서뿐만 아니라 경제적, 광신적 물량으로 변모한다. 브로타에스는 이 **발견된 포맷**found formats을 레디메이드로 사용하기로 결정하고 고정된 장소가 없는 허구의 미술관을 12편의 연속물로 발전시켰다. 그의 작품에서 '독수리' 형상은 예술의 대리자로 기능한다. 이 위풍당당한 새는 다양한 '섹션', 즉 영화 섹션, 형상 섹션, 다큐멘터리 섹션, 금융 서비스 부서 및 재고 섹션 등을 구성하는 문화적 물화의 형식적이고 이데올로기적인 세계를 탐구하는 복합적인 허구의 상징이 된다. 브로타에스는 "나의 기입 체계는" 관찰자로 하여금 "어떤 대상에서 무엇이 예술이고 무엇이 이데올로기적인 것인가를 분리하도록" 유도한다고 언급하면서, "나는 이데올로기를 있는 그대로

보여주고 싶고, 무엇보다도 예술이 이러한 이데올로기를 은폐함으로써 이데올로기의 효력이 작동하도록 만드는 것을 막고 싶다"라고 선언했다.[64]

모든 시대는 특정한 형식의 판타즈마고리아를 만들어낸다. 어떻게 이것이 이데올로기가 아니겠는가? 하지만 이 둘의 차이는 벤야민과 알튀세르가 특별히 각각을 조명하기 위해 개발한 도구를 살펴보면 잘 드러난다. 거대역사의 넝마주이인 벤야민은 미세한 부분이나 분리된 조각들을 고찰함으로써 19세기 프랑스의 판타즈마고리아를 재구성했다. 반면 알튀세르는 거대한 대상인 **이데올로기 국가 장치**들에서 시작하여 현재의 이데올로기를 해체했다. 요약하자면 판타즈마고리아는 문화의 문제이고 이데올로기는 정치의 문제. 비록 이 범주들이 한 지점 이상에서 교차하고 양자 모두 허구와 꺼림칙한 관계를 맺고 있지만 말이다. 양분을 제공하는 집단적 서사가 없다면 그것들은 이내 약화된다. 알튀세르의 표현대로 그 둘은 모두 '우리의 등 뒤에서' 말한다. 꿈이 그러하듯이, 그 둘은 모두 진실인 것처럼 행세할 수 있는 힘을 지니고 있다. 이와 달리 동시대 미술은 구체적 효과를 통해, 즉 문화, 사회, 정치적 관행들과 일상생활을 구조화하는 **분명한 사실들**évidences의 총체라 할 수 있는 **규범**norm을 통해 이데올로기에 접근한다. 예술가들은 (외견상 작동하는

듯한) 논리를 분석하거나 붕괴시키는 작업에 전념하면서 때때로 부지불식간에 귀스타브 쿠르베가 시작한 **리얼리스트 프로젝트**를 계승하는 위치에 놓이게 된다. 그러한 리얼리즘은 현실과의 유사점을 찾아내는 작업을 수반하지 않는다. 오히려 그것은 확립된 규범들을 거대이상Ideal이라는 이름으로 반박하고, 그럼으로써 추방의 메커니즘을 명백하게 드러낸다. 리얼리즘은 알튀세르가 유물론을 설명하기 위해 사용했던 예리한 단어들, 즉 **스토리텔링에 탐닉하지 않는** 것, 특히 꿈의 영역과 관련된 곳에서는 더욱 그러해야 한다는 그의 날카로운 선언으로 규정할 수 있다. 바꾸어 말하자면, 그것은 곧 시대의 이데올로기와 판타즈마고리아, 무의식에 정면으로 맞서는 것, **대중의 천사**를 대면하는 것을 뜻한다.

1. Michel Thévoz, *Le Théâtre du crime. Essai sur la peinture de David* (Paris: Minuit, 1989), 40.

2. Siegfried Kracauer, *History: The Last Things Before the Last* (Princeton: Markus Wiener Publishers, 1969), 149-50.

3. [옮긴이주] 부리오의 『래디컨트』(미진사, 2013)에서도 언급된 바 있는 '클리나멘'은 고대의 원자론에서 유래한 개념으로, '기울어져 빗겨감' 혹은 '어긋나 벗어남'을 뜻한다. 이는 원자의 직선적인 평행 낙하운동을 내세웠던 데모크리토스에 반대하여 에피쿠로스와 루크레티우스가 원자들의 우발적인 어긋남과 생성의 원리를 설명하기 위해 사용한 용어이다. 즉 수직으로 낙하하는 원자들은 평행하게 떨어지지 않고 미세한 편차에 의해 어긋나 서로 마주침으로써 새로운 세계가 끊임없이 우연적으로 생성된다는 것이다.

4. Louis Althusser, *Philosophy of the Encounter: Later Writings, 1978-1987*, trans. G. M. Goshgarian (London: Verso, 2006), 174에서 재인용.

5. Ibid., 198.

6. Ibid., 265

7. Ibid.

8. Ibid.

9. [옮긴이주] '사용역(register)'은 계층, 연령, 지역, 상황, 문체 등에 따라 다르게 나타나는 언어의 사용 방식이나 변이형(變異形)을 일컫는 언어학 용어로, '언어역'이나 '레지스터'로 불리기도 한다.

10. Walter Benjamin, *Illuminations*, trans. Harry Zohn (New York: Harcourt Brace Jovanovich, 2007), 257.

11. Stuart Hall, *Critical Dialogues in Cultural Studies* (London: Routledge, 1996), 264.

12. Slavoj Žižek, *A travers le réel* (Paris: Éditions Lignes, 2010), 48.

13. Louis, Althusser, *Writings on Psychoanalysis: Freud and Lacan*, trans. Jeffrey Melman (New York: Columbia University, Press, 1999), 57.

14. Žižek, *A travers le réel*, 49.

15. Benjamin, *Illuminations*, 255.

16. Louis Althusser, *The Future Lasts Forever: A Memoir*, trans. Richard Veasey (New York: The New Press,

1995), 208.

17. [옮긴이주] 2002년 부리오가
 펴낸 단행본의 제목이기도
 한 '포스트프로덕션(post-
 production)'은 상품의 재활용,
 문화의 전용, 소프트웨어의
 리프로그래밍 등 이미 존재하는
 대상을 '사후적으로 사용하며
 작품을 생산하는' 동시대 미술의
 제작 방식을 지칭한다. 부리오는
 사물의 사용, 형식의 사용,
 세계의 사용이라는 점증적인
 논의에서 사물의 단순한 차용이나
 의미의 반복적인 인용을 넘어
 상황주의적인 '사용'을 통해 용도,
 의미, 지식의 재구성을 실천하는
 동시대 미술의 형식에 중요성을
 부여한다.

18. Jacques Rancière, *Le Spectateur
 émancipé* (Paris: La Fabrique,
 2008), 84; (국역본) 자크 랑시에르,
 『해방된 관객』, 양창렬 옮김,
 현실문화연구, 2016, 107.

19. Jacques Rancière, *Althusser's
 Lesson*, trans. Emiliano Battista
 (London: Bloomsbury, 2011),
 135에서 재인용.

20. Louis Althusser, *Lenin and
 Philosophy and Other Essays*, trans.

Ben Brewster (London: Verso, 1971),
97.

21. Ibid., 97.

22. Ibid., 104.

23. Ibid., 113-4.

24. Rosalind Krauss, "A View of
 Modernism", *Artforum*, September
 1972.

25. 이에 대해서는 Nicolas Bourriaud,
 The Radicant (Berlin: Sternberg
 Press, 2009)와 *Altermodern*
 (London: Tate Britain, 2009)를 보라.

26. Nicolas Bourriaud, *Formes de vie*
 (Paris: Denoël, 1999).

27. 특히 2000년대 당시의 시대정신에
 맞춘 미국의 텔레비전 시리즈에서
 줄거리의 원동력은 종종 시간적인
 조작이나 개념적인 배전판이었다.
 예를 들어, 〈로스트(Lost)〉에서는
 버려진 가축우리의
 지하실에 있는 방향타가
 섬을 공간과 시간의 다른
 차원으로 이동시키는가 하면,
 〈플래시포워드(FlashForward)〉에서
 수사관은 메모판을 통해 사건의
 실마리들을 연결함으로써 인류가
 미래를 투시하는 30초 동안의
 집단 블랙아웃을 재구성해낸다.
 또한 〈홈랜드(Homeland)〉에서는

CIA 요원이 자신의 아파트에 메모판을 설치하기도 한다.

28. 이 주제에 대해서는 Nicolas Bourriaud, *Postproduction* (Berlin: Sternberg Press, 2002)을 참조하라. 음악 영역에 관해서는 Simon Reynolds, *Retromania* (New York: Faber & Faber, 2011)을 보라.

29. [옮긴이주] '궤적-형태(trajectory-forms)'는 부리오가 『래디컨트』에서 언급한 '여행-형태(journey-forms)'와 동일한 개념으로, 이방인, 여행자, 노마드로 살아가는 동시대 예술가들의 삶의 형태와 거기에서 파생되는 작업 형태들을 지칭한다. 특히 부리오는 주요 여행-형태로 탐험과 퍼레이드, 위상기하학, 시간의 분기점이라는 세 개의 형식을 제시한다. 중요한 것은 '여행'이나 '궤적'이 단순히 공간이나 지리상의 이동에 한정되지 않고 역사적 탐험과 시간 프레임의 변화를 동반함으로써 기존의 문화를 끊임없이 전치, 번역, 변형하는 생성 작용을 한다는 점이다.

30. [옮긴이주] '얼터모던'은 2009년 부리오가 기획한 테이트 트리엔날레의 전시 제목으로, 후기식민주의의 문화적 지형과 실천 전략을 포스트모더니즘이 아닌 얼터모더니즘으로 제안한 것이다. 부리오는 포스트모더니즘의 다문화주의가 본질주의적인 뿌리나 민족적 동질성에 기반을 두고 있다고 비판하고, 이를 넘어서기 위한 대안으로 얼터모더니즘을 내세우며 전 지구적 교섭과 유대, 기호항해와 방랑, 문화적 혼성성과 번역 등의 다양한 실천을 내세웠다.

31. Giorgio Agamben, *Potentialities: Collected Essays in Philosophy*, trans. Daniel Heller-Roazen (Stanford: Stanford University Press, 1999), 94.

32. George Kubler, *The Shape of Time: Remarks on the History of Things* (New Haven: Yale University Press, 2008), 15.

33. Muriel Pic, 'La Fiction par les traces', *WGS* (Paris: L'inculte, 2011), 156.

34. Carlo Ginzburg, *Clues, Myths, and the Historical Method*, trans. John Tedeschi and Anne C. Tedeschi

(Baltimore: Johns Hopkins University Press, 2013), 92.

35. Ibid., 107.

36. Ibid.

37. Sigmund Freud, 'The Moses of Michelangelo', *Collected Papers* (New York: Basic, 1959), 4: 270–1; quoted in Ginzburg, *Clues*, 99.

38. [옮긴이주] récupération (recuperation)은 일반적으로 건강의 회복이나 복구를 뜻하지만, 사회학에서는 급진적인 사상이나 비판적인 문화 산물이 지배적 이데올로기에 흡수하거나 상업적인 목적에 따라 전유하는 과정, 즉 주류 문화가 급진적인 사상이나 상징을 문화적으로 전용하거나 흡수하는 것을 의미한다. 비에글레의 경우 예술가라는 개인-주체 대 대중이라는 익명의 집단-주체의 이분법을 부정하기 위해 찢어진 광고 포스터를 들여왔기에 주류 문화의 상업적 전유와는 결을 달리 하지만, 여전히 복합적인 전유와 다층적인 흡수가 내재되어 있으므로 '전용'으로 번역하였다.

39. Benjamin Buchloh, *Essais historiques II* (Villeurbanne: Art édition, 1992), 44.

40. Walter Benjamin, *Selected Writings: 1938–1940*, ed. Marcus Paul Bullock, Michael William Jennings (Cambridge: Harvard University Press, 2003), 48에서 재인용.

41. Bruno Tackels, *Walter Benjamin. Une vie dans les textes* (Arles: Actes-sud, 2009), 626.

42. Benjamin, *Illuminations*, 254.

43. Claude Lévi-Strauss and Didier Eribon, *Conversations with Lévi-Strauss*, trans. Paula Wissing (Chicago: University of Chicago Press, 1991), 122.

44. Ibid.

45. [옮긴이주] '플라워 파워(Flower Power)'란 1960년대에 북미에서 일어난 비폭력 저항운동을 일컫는다. 당시 대항문화를 이끌었던 히피들이 머리에 꽃을 꽂고 사람들에게 꽃을 나누어 준 것이 계기가 되어 '꽃의 힘'이라 불리게 되었다.

46. [옮긴이주] 스웨덴의 기계공학자이자 물리학자인 살로몬 A. 앙드레(1854–1897)는 비행가이자 극지 탐험가였다.

그는 열기구를 타고 북극
탐험을 떠났으나 사흘 만에
빙하에 불시착해 조난당한 후
행방불명되었다. 그의 시신은
1930년에 발견되었다.

47. [옮긴이주] 알레이스터
크롤리(1875-1947)는 20세기 초
영국의 오컬트 문화를 주도하며
신비주의, 흑마술, 점성술 등을
부흥시켰던 인물이다. 난교나
약물 복용을 조장하는 의식을
행함으로써 사회적 물의를
일으키기도 했으며, 아편 중독으로
사망했다.

48. [옮긴이주] 하시시 클럽은 대마나
아편 등 환각 체험을 실험하던
19세기 파리의 문학 지성인
집단을 일컫는다.

49. [옮긴이주] 프리드리히 니체는
「반시대적 고찰(Untimely
Meditations)」(1876)이라는 제목의
에세이에서 자신이 살던 당대에
대한 강력한 비판을 개진하였다.
특히 그는 19세기 독일에 팽배했던
역사주의의 과잉을 지적하며
역사의 필연적인 진보를 내세우는
헤겔의 역사주의가 인간의 삶을
병들게 한다고 비판한 바 있다.
프리드리히 니체, 『비극의 탄생,

반시대적 고찰』, 이진우 옮김,
책세상, 2005.

50. Walter Benjamin, *The Arcades
 Project*, trans. Howard Eiland and
 Kevin McLaughlin (Cambridge:
 Harvard University Press, 1999), 460.

51. Ibid., 463.

52. Louis Althusser, *Psychanalyse
 et Sciences humaines*. Deux
 conférences (1963-64) (Paris: Livre
 de Poche, 1996), 107.

53. Louis Althusser, *Sur la Philosophie*
 (Paris: Gallimard, 1994), 108.

54. Ibid., 75.

55. Louis Althusser, *On the
 Reproduction of Capitalism:
 Ideology and Ideological State
 Apparatuses*, trans. G. M.
 Goshgarian (London: Verso, 2014),
 191.

56. Althusser, *Lenin and Philosophy*,
 176.

57. Althusser, *Writings on
 Psychoanalysis*, 31.

58. Althusser, *Lenin and Philosophy*,
 162.

59. Rancière, *Althusser's Lesson*,
 130에서 재인용.

60. Althusser, *Lenin and Philosophy*,

166.

61. Slavoj Žižek, *The Ticklish Subject: The Absent Centre of Political Ontology* (London: Verso, 1999), 199.

62. Alain Badiou, *Pocket Pantheon: Figures of Postwar Philosophy*, trans. David Macey (London: Verso, 2009), 55.

63. Althusser, *Sur la philosophie*, 69.

64. Conversation with Georges Adé, 1972, in *Marcel Broodthaers* (Paris: Galerie Nationale du jeu de Paume, 1992).

III. 리얼리스트 프로젝트

리얼리스트 프로젝트

2000년대 초에 구글이 등장하면서 우발적 정보 검색이
촉발되었는데, 그 연결 논리는 다른 유형의 인간 활동이
오염될 정도로 지배적이었다. 이어 마이스페이스MySpace,
페이스북, 유튜브, 텀블러와 같은 소셜 네트워크와 함께 웹
2.0이 등장했다. 이것들은 모두 일상의 가장 사소한 행위까지
기록하고 보관하려는 욕구를 대변하는 것으로, 이제 개인이
경험하는 것은 어떤 것이든 다른 이들이 쉽게 접근할 수 있게
되었다. 오늘날 **현실은 한 사람이 아니라 모든 사람들에 의해
기록되기** 때문에 이제 다큐멘터리 전문가들은 참으로 진실된
각본을 고안해야 한다. 제국주의 시기에 사진이 먼 식민지를
보여주고 그곳의 진정한 모습을 서구 대도시로 가져오려는
제국주의적 야망을 수행하는 것이었다면, 웹 2.0은 19세기를
달아오르게 했던 민족지학적 충동에 종말을 고했다. 이제 모든

집단-주체는 전 지구적인 규모로 자신을 상세히 반영하는 사물과 기록을 곧바로 생산함으로써 그들 경험의 실재를 직접적으로 증명할 수 있다. 현실reality과 실재the real 사이의 이러한 구별은 '베리즘verism'이라 불리는 광학적 사실주의나 (하나의) 현실을 가시적으로 드러내는 미술을, 귀스타브 쿠르베의 미학적 입장으로 거슬러 올라가는 완전히 다른 성격의 [예술적] 추구와 분리하는 역할을 한다.[1] 현실은 현상적인 세계로, 재현을 위한 기반을 제공한다. 여기에서 우리는 이데올로기의 주체로서 멤버십/소속과 예속의 방식으로 살아간다. 이와 대조적으로, 실재는 동일하게 현상적인 세계이지만 이데올로기와 관념화의 충동으로부터 자유로운 세계라고 정의할 수 있다. 따라서 다음에서 설명하는 예술적 **리얼리즘**은 가시적이거나 식별 가능한 현실을 묘사하는 예술가의 능력과는 무관하다. 그것은 20세기 말 이후 현실을 복원/복제하는 데 있어서 최상의 예시nec plus ultra를 제공한다고 여겨지고 있는 다큐멘터리 포맷이나 장르와 혼동해서는 안 된다. 실재the Real는 완전히 별개의 문제다……. 마찬가지로 그러한 리얼리즘은 20세기의 다양한 회화적 사실주의의 좁은 프레임을 넘어서는 것이다. 유감스럽게도 회화적 사실주의들이 자체의 프로젝트에 바로 이 리얼리즘의 타이틀을 참칭해왔지만 말이다.

쿠르베와 엄지발가락

1855년 귀스타브 쿠르베는 아카데미의 공식적인 살롱 전시장 외부에 '리얼리즘 파빌리온'을 세우고 자신의 작품을 전시했다. 거기에 걸린 거대한 그림이 일반인들의 관심을 끌었는데, 그 이유는 부분적으로 〈화가의 아틀리에: 지난 7년에 걸친 나의 예술적, 도덕적 삶에 대한 진정한 알레고리L'Atelier du peintre. *Allégorie réelle déterminant une phase de sept années de ma vie artistique et morale*〉라는 제목 때문이었다. 하지만 이 작품은 작가의 작업실을 보여주기보다는 작품 제작의 시간적, 공간적 맥락을 표현한 것이다. 작가에 따르면 그것은 "나의 아틀리에의 도덕적, 물리적 역사"를 묘사한 것이다.[2] 그림의 오른쪽에는 풍경화 작업을 하느라 바쁜 화가 주위를 작은 무리의 인물들이 둘러싸고 있다. 쿠르베에게 이 사람들은 자신의 '지지자들, 즉 친구, 노동자, 미술 애호가들'이다. 그림의 왼쪽에는 쿠르베가 언젠가 만났던 인물들로 대표되는 당시의 사회 현실이 담겨 있다. 우리는 이 인물들 각각이 단순히 어떤 유형을 재현한 것이 아니라 실제로 존재했던 사람에게서 영감을 받은 것이라는 점에 주목해야 한다. 쿠르베의 그림에는 추상적인 요소가 없으며, 각 인물은 모두 독특하다. 마찬가지로 금속, 돌, 나무, 모피, 물이나 잎처럼 일반적인 물질도 언제나 매우 주의

깊게 묘사되어 있다.

　　요세프 이샤푸르Youssef Ishaghpour는 쿠르베와 사진의
발명이라는 사건의 동시대성을 강조하면서, 이 화가가 다양한
표면과 질감에 기울인 관심에 대해 다음과 같이 설득력 있는
가설을 제시한 바 있다.

> 쿠르베는 미술이 관념, 형식, 고대antiquity의 모방과 분리되는
> 역사적 순간에 자리하고 있다. 이 순간은 사진의 존재 자체가
> 그러한 것들의 종말을 보여주던 때였으며, 미술이 자연의
> 외형을 모방함으로써가 아니라 자체의 회화적 활력을 자연에
> 최대한 근접시켜 일치시킴으로써 자연의 물질성을 확고하게
> 보여주어야 하는 시기였다.[3]

이 두 가지 '리얼리즘'의 근본적인 차이점에 대해 이샤푸르는
이렇게 설명한다. "사진이 빛의 흔적, 효과, 영역을 제시한다면,
쿠르베의 그림은 물질의 펼쳐짐에 따라 진행된다."[4] 따라서
우리는 쿠르베의 그러한 리얼리즘을 단순히 가난한 소외
계층이 어떻게 살고 있는지를 묘사한 것으로 보아서는 안
되며, 사회주의에 고무되어 제작된 시각적 프로파간다로
간주해서도 안 된다. 쿠르베의 정치적 기획은 여기에 있지
않다. 린다 노클린Linda Nochlin이 진술한 바와 같이, 〈화가의

아틀리에〉는 분명 "자본, 노동, 재능의 연계라는 푸리에주의의 이상ideal"을 담고 있는 알레고리이며,[5] 쿠르베는 확실히 자신이 살았던 세상을 **정치적으로** 그려내고자 했다. 그러나 이는 단순히 하나의 이상에 또 다른 이상을 대립시키는 어떤 좌파적 상징 체계를 제시하는 사안에 불과한 것이 아니다. 게다가 '도색된 이념painted idea'을 거부하는 이러한 태도로 인해 쿠르베와 프루동Pierre-Joseph Proudhon의 우호적인 관계에 금이 가는 불화가 야기되기도 했다. 무정부주의 이론가 프루동은 비록 쿠르베에게 상당한 애착을 느끼고 있었음에도 불구하고 그의 그림에 담긴 의미를 좀처럼 이해하지 못했기 때문이다. 프루동은 예술이 '진리', 정확히는 '거대이념the Idea'을 포착해야 한다고 주장했다. 즉 예술은 비판적이고 교화적이어야 한다는 것이다. "예술은 거대이상the Ideal을 통해서만 존재할 수 있다. 예술은 거대이상을 위한 가치 외에는 어떤 가치도 없기 때문이다."[6] 그 당시 얼마나 많은 이들이 프루동처럼 '내용'과 이상적 가치의 측면에서만 예술을 바라보았을지는 쉽게 상상할 수 있다.

　　쿠르베가 스스로를 지도자라 선언한 리얼리즘 운동이 거대이념을 추구하지 않았던 것처럼, 그의 리얼리즘 운동은 결코 단순한 유사성을 탐구하지 않았다. 대신 그것의 목적은 **생생하게 체험한 실재와 직접적인 관계를 맺는 회화**에 있었다.

쿠르베의 표현에 따르면 그 목표는 "행동과 참여, 변혁의 역량에 기초한 미학"이었다.[7] 다시 말해서 그것은 다음 세기에 사실주의 미술이라고 불리게 되는 것과는 크게 동떨어진 것이었다. 요컨대 쿠르베의 리얼리즘은 루치안 프로이트Lucian Freud보다는 요제프 보이스Joseph Beuys에 가까운 것이다. 쿠르베는 회화를 '객관적인' 방식으로 물리적 지지체에 옮김으로써 예술과 세계의 상호 적실성適實性, adequation을 실현해야 한다는 모더니스트의 요구를 이미 표명했던 바, 이 객관적 방식이란 바로 지배적인 정치경제 체제와 **동시대성**을 지닌 생산 양식을 의미하는 것이었다.

말레비치부터 잭슨 폴록Jackson Pollock, 에드 루샤Ed Ruscha, 프랭크 스텔라Frank Stella에 이르기까지, 모더니스트 화가들은 자신들의 실천과 시대 사이에 강력한 관계를 확립하는 데 집착했다. 이로 인해 그들은 공식적인 서사를 정당화하는 작업이 아니라 **실재**를 탐험하는 길을 선택했다. 여기에서 논의하고 있는 리얼리즘은 바로 그런 것이다. 말하자면 형식적인 수단을 통해 이데올로기를 벗어난 길(다시 말해 모든 관념론의 외부에 있는 길)을 열어 보임으로써, 예술가가 최대한 역사적, 정치적, 사회적 물질성에 밀착된 지점에서 있는 그대로의 세계와 대화를 시작하는 리얼리즘이다. 쿠르베는 "역사적인 예술은 본래 동시대적이다"라고 설명한다.[8] 다시

말해서 과거에 대한 비전은 애당초 현재의 이데올로기에 대한 관계와 동일한 것이 아니다. 쿠르베에게 **동시대**와 같은 의미를 지닌 리얼리즘은 예술적 실천과 역사적 맥락의 **실재**를 연결하는 채널을 고안하는 것을 뜻한다. 따라서 그러한 예술적 실천이 '구상적'인지 '추상적'인지는 중요한 문제가 아니다.

쿠르베는 1861년 앤트워프 의회에서 그러한 생각을 개진했다. "나는 이상과 거기에서 출현하는 모든 것을 부정한다고 단언함으로써 개인의 해방과 마침내 민주주의에 도달했다. 리얼리즘은 본질적으로 민주주의 예술이다."⁹ '민주주의적' 열망은 장르와 주제를 지배하는 전통적인 위계질서를 거부하는 것과 함께 시작된다. 그러나 무엇보다도 그것은 권력의 지시를 받는 획일적인 노선에 따라 현실을 이상화하거나 고귀하게 치장하는 작업을 거부한다. 쿠르베가 착수한 '이상의 부정negation of the ideal'은 그의 리얼리즘에 이론적인 열쇠를 제공하며, 이는 회화의 물질성을 긍정하고 있는 그대로의 존재와 대상을 재현함으로써, 즉 지배적인 이데올로기가 부여하는 역할의 바깥에 놓인 것들을 보여줌으로써 드러난다. 쿠르베는 아카데미 화가들과 프루동적인 무정부주의자들이 동의하는 '거대이상'이, 비록 내용의 문제에서는 상이할지라도, 결국 이미 만들어진 정치적 재현의 정당화 역할을 하는 이데올로기 기계ideological machine를

감추고 있음을 감지했던 것이다. 쿠르베의 그림이 지닌 힘은 당시에 왕이나 귀족을 묘사하는 것과 동일한 방식으로 돌을 깨거나 연장을 연마하는 노동자를 그리려고 했다는 점에서 나오는 것이 아니다. 그의 미술이 혁명적인 까닭은 사회 내의 상징적 위치를 규정하는 이데올로기를 해체하는 내적인 잠재력에 있다. 말하자면 〈화가의 아틀리에〉에서처럼, 그의 회화는 사회생활을 그럴듯하게 옮겨 놓거나 고귀한 서사에 맞추어 재현하지 않으며, 반대로 그 사회생활을 화가 자신의 '실재'라는 측면에서 재구성한다. 리얼리즘의 또 다른 선언인 〈세상의 기원L'Origin du monde〉은 무엇이 '누드'의 '실재'를 구성하는지를 보여줌으로써 고전주의적 누드의 이상에 전쟁을 선포한다. 그림에서 드러난 그 '실재'는 어떠한 신화적 내용이나 문학적 참조 혹은 외부적 내용으로도 꾸며지지 않고 일체의 내러티브도 수반하지 않은 여성의 생식기다.

 알튀세르에 따르면, 이데올로기는 "모든 개개인이 자신의 업무와 맺는 관계를 규제함으로써 사회 전체의 결속을 확고히 하는 기능을 한다."[10] 마찬가지로 쿠르베 시대에 미학을 지배하는 이데올로기는 화가들이 그림의 주제와 맺는 관계를 결정지었다. 쿠르베의 그림은 실재와 이상, 물질과 이데올로기의 괴리를 드러냈기 때문에 큰 스캔들을 불러일으켰다. 한마디로 쿠르베의 미술은 알튀세르가 유물론을 정의하며 설명했던

대로 '스토리텔링에 빠져 탐닉'하지 않는다. 한편 에두아르
마네도 〈풀밭 위의 점심Luncheon on the Grass〉으로 똑같은 [사회적]
거부를 경험했다. 회화를 정당화하는 이념적 기반이 없어지고
역사와 신화가 추방되어 '목가적인 협주'라는 관념이 사라지자,
대중은 그 그림에서 정숙하지 못한 여인네들과 함께 있는 두
명의 문하생만을 볼 수 있었던 것이다. 마네는 **대중의 등 뒤에서**
말하는 이데올로기를 침묵하게 했다. 그로 인해 [대중에게] 남은
유일한 선택은 회화의 **실재**the Real에 노출되는 것을 피하기
위해 회화에 담긴 평범한 **현실**reality에 화를 내는 것뿐이었다.
〈올랭피아Olympia〉도 이에 필적할 만한 격렬한 항의를 받았다.
이에 대해 한스 벨팅Hans Belting은 다음과 같이 날카롭게
진술한다.

> 마네는 진짜real 육체뿐 아니라 실제actual 회화도 전시했다.
> 이는 다소 혼란스러운 이중 전략으로 다음과 같은 결론을
> 낳는다. 여자가 내실에서 몸을 파는 것처럼, 화가는 살롱
> 전시에서 자신을 판다. 그의 그림 역시 가격이 매겨지고
> 구매자 앞에 벌거벗은 채 드러나 있기 때문이다.[11]

모던 회화가 도발적으로 거부한 집단적인 맹목, 즉 회화를
있는 그대로 보지 않으려는 [집단적인 맹목의] 완강한 태도는

작품의 상업적인 거래를 부정하는 것으로, 예술작품의 시장 가치와 물질적 현실을 감추고 있는 정숙함의 베일이라 할 수 있다('있는 그대로의 회화'란 모리스 드니Maurice Denis가 정의한 바 있는 "특정한 질서로 배열된 형태와 색채"다). 그러한 리얼리즘은, 조르주 바타유의 표현에 따르면, "웅변eloquence의 목을 비틀고" 이상화하는 모든 미사여구를 일그러뜨린다. 요컨대 리얼리즘은 **실재**the Real가 터져 나올 수 있는 파열의 틈을 만들어 이데올로기라는 두꺼운 구름을 흐트러뜨린다.

모던 아트의 운명은 그 출발 시점부터 **격하**déclassement와 밀접하게 관계를 맺고 있었다. 첫째 격하는 주제에서 나타난다. 그것은 주제 면에서 한때 화가들에게 세계 재현의 권위를 부여했던 신화적, 역사적, 교훈적 레퍼토리 대신에 근대적 삶을 묘사하려는 의지를 지니고 있었다. 둘째, 격하는 화가의 직무métier와 관련된다. 대중은 인상주의 회화의 '완성되지 않은' 화면이 장인의 솜씨와 산업 제품을 이중적으로 모욕하는 것이라 인식했다. 화가의 손을 가시적으로 드러내는 거친 붓질만으로도 모던 아트를 쓰레기와 폐기물의 세계로 빠뜨리는 데 충분했던 것이다. 하지만 이처럼 집단적인 판타즈마고리아에서 추방된 '쓰레기'는 일종의 **부수적인 세계**supplementary world로 발전했는데, 바로 그곳에서 사회가 평가절하하거나 거부하는 대상들은 예술적 개입에 의해

구원받거나 변용된다. 예컨대 인상주의자들의 교외 전경,
드랭André Derain, 마티스Henri Matisse, 피카소가 수집한 아프리카
가면, 마르셀 뒤샹이 '새로운 생각'을 부여한 공산품, 피카소가
1943년 〈황소의 머리Bull's Head〉를 만들 때 사용한 자전거
안장과 손잡이, 팝아티스트들의 슈퍼마켓 포장 등은 예술가가
개입하여 변용하기 전까지는 예술의 제재로서 **가치 없는**
것이라는 공통적인 특징을 지닌다.

　　모던 아트의 역사는 자연적인 아름다움과 예술적인
아름다움의 점진적인 분리, 웅장함과 숭고함이 출현했던
이상적 세계의 폐기, 일상 속에서 주제와 원재료를 제공하는
것이면 '무엇이든' 포용하는 태도로 요약할 수 있다. 적어도
부분적으로는 그렇다. 이로 인해 마르셀 뒤샹과 카지미르
말레비치 사이에, 즉 회의적이고 유물론적인 길과 회화적
형이상학이 택한 길 사이에 깊은 심연이 생겨났고, 두 개의
뚜렷하게 상이한 예술적 가계가 탄생했다. 또 다른 두 인물
역시 이 논의의 두 가지 측면을 반영하고 있는데, 이들은 바로
조르주 바타유와 앙드레 브르통André Breton이다.

　　바타유는 브르통의 사상을 초현실주의 관념론의
전형으로 보고 이에 대응하여 "전적으로 이질적인 것의 과학",
즉 **이종학**heterology이라는 개념을 만들어냈다.[12] 당시 바타유는
이 용어를 고안하면서 **신성학**agiology 심지어 **분변학**scatology을

두고 고심했는데, 무엇보다 인간과 우주의 배설적 차원을
탐구하는 '배설의 학문science of excrement'을 창안하고자 했기
때문이다. 결국 그는 모든 동질화하려는 노력에 저항하는
것을 의미하는 이종hetero이라는 용어를 선택했다. 바타유는
이종학을 "세계에 대한 모든 동질적 표상, 즉 일체의 철학적
체계에 반대하는 것"으로 정의했다.[13] 그것은 [동질화로는]
전유할 수 없는 것의 영역, '모든 가능한 공통의 척도'를 벗어나
있고 일체의 초월을 거부하는 것의 영역이다. 한마디로 그것은
관념론에 대항하는 전쟁 기계로, 초현실주의자들이 그토록
소중하게 여겼던 '경이로움'의 세계에 대항한 반격이었다.
진흙탕을 걷는 엄지발가락은 신체의 고귀한 부분들에 공격을
가한다.[14] 헤겔의 열렬한 독자였던 바타유는 결코 종합synthesis의
대상을 제공할 수 없는 것, 즉 일체의 '지양Aufhebung'에
저항하는 것을 찾아내고자 했다.

바타유는 물질과 마찬가지로 모든 사상 역시 잔여물을
생산한다고 보았는데, 이는 곧 하나의 이론을 구성하는
명제들의 제한적인 연쇄 내에서 분류되지 않는 채로 남는
요소다. 노동이든 지식이든 모든 방법론적 전유의 형식은
'이질적인 배설물'을 배출한다.[15] 이에 바타유는 사유의 기초를
동화될 수 없는 것들, 떨어져 나가 버려진 모든 것에 두고자
했다. 다시 말해서 그의 사상은 배제된 것에 바탕을 두고

있으며, 그 이론적 대상은 사회적으로 전유 불가능한 것의 영역에 있는 에로티시즘, 사치, 쓰레기, 포틀래치potlatch, 비천한 것, 신성한 것 등이다. 플라톤의 사상에서 쓰레기의 '이데아'는 없으며, 있을 수도 없었다. 반면 바타유는 인식론이 폐기하는 쓰레기를 설명하고 **처리할 수 없는 것**the unmanageable의 영역을 구획하고자 했다. 따라서 그의 철학적 프로젝트는 모든 전유의 과정에 내재한 한계에 대한 학문이었다고 할 수 있다. 그것은 모든 지식의 형성에서 발생하는 배제의 운동을 선명하게 드러낸다. 한마디로 바타유의 사상은 "동질적 세계와 그 안에서 어떤 자리도 차지하지 못하는 것[아무 쓸모도 없는 것] 사이의 긴장에 대한 이론"을 제시하고 있다.[16]

바타유의 반反관념론은 현실을 절단하고 분리하는 도구로 이해되는 **유용성의 영역**과 노동에 대한 심오한 성찰에 초점을 맞추고 있다. 여기에서 자연은 생산적인 목적을 위해 사용되는데, 이는 우선적으로 무언가를 교환의 대상으로 만듦으로써, 그리고 궁극적으로 정보를 산출하는 활동을 통해 이루어진다. 노동은 현실을 무한하게 세분한다. 그것은 항상 하나의 목적에 종속되며 최종적 상태의 측면에서 조직화된다. **쓸모없음**을 이론화하려는 바타유의 노력은 그 이전에는 전혀 고려되지 않았던 현실의 거대한 영역을 명확하게 규명한다는 점에서 더할 나위 없이 시의적절하다. 그는 낭비와 소진, 종교적

황홀경과 에로틱한 쾌락, 눈물과 신체적 배출을 설명하지 못하는 한 모든 사유는 결국 관념론의 오점을 벗어나지 못한다는 사실을 보여주었다. 놀이, 에로티시즘, 신비주의, 예술은 모두 '유용한 것의 영역'으로 환원시킬 수 없는 호화로운 낭비와 연결되어 있다. 인간 활동의 지평에는 어쩌면 '이득'이라는 것이 존재하지 않는다고 할 수 있는데, 이는 인간 활동이 [이득의 기준이 되는] 어떤 목적을 수행하지 않을 수도 있기 때문이다. 바타유에게서 첫 번째 경제 원리는 재물의 축적이 아니라 **포틀래치**, 즉 북아메리카 원주민 부족들이 그들의 가장 사치스러운 소유물을 경쟁적으로 파괴하는 의식에 있다. 이런 것이 바로 인간 경제의 '저주의 몫accursed share'이다. 이와 같은 '소진'의 관행은 생산과 소비의 이분법으로 요약될 수 없다. 그것은 비합리적인 것에 가깝고, 자신의 생명을 위험에 빠뜨리는 것을 의미한다. 바타유는 이 영역에 '사치, 애도, 전쟁, 숭배, 게임, 스펙터클, 예술, 변태적인 성욕(생식 목적이 아닌 성행위)' 등을 포함시킨다.

19세기 중반 이후 유용한 것과 쓸모없는 것을 나누는 핵심적인 분리를 중심으로 예술의 모더니티가 형성되었다. 본질적으로 이 예술의 모더니티는 유용한 것의 명령에 대항하며 기능주의적 세계 내에 **시적**poetic 구역을 보존하려는 투쟁과 함께 일어났다. 하지만 그것은 이 세계의 형식 및 원리와

일체가 되기도 했는데, 바우하우스나 러시아 구축주의자들이 보편적 [산업] 생산 방식을 일상의 장식물에 통합했던 것이 그 예다. 어찌 되었든 주어진 사회에서 예술이 차지하는 위상, 즉 한 사회에서 작동하는 이데올로기적, 제도적 장치가 예술의 존재를 인식하는 방식은 바로 이 유용성 문제에 대한 지역적인 굴절과 변곡에 따라 달라지며, 이 변곡선은 사회적으로 쓸모 있는 **생산물**과 사회에서 거부하거나 경원시하는 **쓰레기**를 분리하는 경계선을 따라 나타난다. 보이지는 않지만 사회조직의 모든 단계에서 작용하는 이 선은 경계선의 양방향으로 끊임없이 넘나드는 과정으로 인해 계속해서 변화하는 지대의 윤곽선이라 할 수 있다. 말하자면 쓰레기는 한시적인 범주로서, 전체적으로 무한한 재협상이 가능한 임의적인 영역이다. 이미 살펴본 바와 같이, 문화연구는 지적인 영역에서 이러한 분할선의 흔적들을 파헤치는 작업을 한다. 말하자면 문화연구는 고귀한 것과 하찮은 것, 가치 있는 것과 무가치한 것의 영역 사이에 있는 일종의 기압 조정실airlock로서, 주어진 것을 쓰레기로 처분해버리는 판단의 타당성에 지속적으로 의문을 제기하며 버려진 것들을 재활용한다.

쓰레기라는 문제틀은 우리의 사회경제적 삶에 매우 핵심적인 것이 되어 이를 집중적으로 다루는 **잔해학** rudology이라는 새로운 연구 분야가 등장했다. 라틴어 rudus

(잔해, rubble)에서 파생된 이 학문은 재처리 기술뿐 아니라 인간 활동에 의해 생성된 **평가절하** 과정을 집중적으로 연구함으로써 쓰레기라는 분석 대상을 통해 경제 영역과 사회적 실천을 이해할 수 있다고 본다. 잔해학은 경계 영역의 흔적을 출발점으로 삼아 사회적 사실을 진단한다. 이런 점에서 잔해학은 집단 심리의 심층을 탐구하는 바타유의 방법이나 파리의 아케이드에 흩어져 있는 파편들을 통해 19세기의 이데올로기적 구조를 재구성하고자 했던 벤야민의 노력과 궤를 같이한다.

국제 상황주의Internationale Situationniste 이전의 20세기 예술운동을 놓고 보자면, 초현실주의는 (바타유의 비판에도 불구하고) 분명 유용한 것의 지배를 가장 강력하게 이론적으로 공격한 미학적 프로젝트였다. 초현실주의 작품—비록 작품oeuvre이라는 용어는 그 예술가들에게 노동과 돈의 냄새를 풍기는 것이었겠지만—은 그 자체가 몽환적인 활동의 잔여물로 제시되며, [일과 금전에 연결된] 일체의 모든 사회적 동화同化를 거부하는 정신 영역에서 도래한 것으로 나타난다. 초현실주의의 비합리성은 실용적인 세계와 이성을 고된 일과 노역의 영역으로 치부하며 그 영역에 전쟁을 선포한다. 이 점에서 앙드레 브르통이 이끈 초현실주의 운동은 다다이즘을 이어 받았다. 동시에 초현실주의자들은 파리의 변두리에서

열리는 벼룩시장을 수시로 돌아다니면서 의도적으로
과거의 잔해에 대한 향수를 불러일으키는 노스탤지어의
도상학을 추가했다. 벤야민이 강조했듯이, **쓸모없어진 폐물**은
초현실주의자들이 중요하게 여긴 경이로움을 자극하는
주된 요소였다. 두말할 여지없이, 벤야민은 폐물이 되어버린
장신구나 한때의 유행을 담은 삽화, 그리고 먼지투성이의
부티크에 대한 초현실주의자들의 관심을 높이 평가했다. 한편
만화책이나 쿵푸 영화에서 그 이론적 기반을 발견했던 국제
상황주의자들은 '저급 문화'에 정치적 고귀함을 부여했다.
만약 예술 형식들이 소외되어 있다면, 그 소외의 효과는
지배 이데올로기를 반영한다는 사실을 군이 숨기지 않는
대중적인 이미지의 전용détournement을 통해서만 드러날 수 있기
때문이다. 이런 점에서 초현실주의와 상황주의는 모두 쿠르베의
리얼리즘을 잇는 직계 후손이라 할 수 있다. 쿠르베 역시 자신이
살던 시대에 유행했던 대중적인 산물들, 예컨대 연감이나 판화
혹은 노래에서 작업의 영감을 얻었다.[17]

예술, 노동, 쓰레기

쿠르베 이후의 예술과 쓰레기 사이의 관계처럼, 예술가와

노동의 세계 사이의 관계도 예술의 진로를 결정지었다. 예술은 언제나 생산 체계에 '정통한informed' 존재였지만, 19세기 말에 등장한 예술적 모더니티는 미술과 노동의 관계를 회화적으로 문제화할 것을 요구했다. 사진과의 경쟁으로 인해 열심히 박차를 가하긴 했지만, 미술은 이제 사회적으로 완전히 쓸모없는 활동은 아닐지라도 그저 단순한 **보충물**supplement 정도로 강등되었기 때문이다. 이렇게 보자면, 스체민스키Władysław Strzemiński에서 에드 루샤에 이르는 모더니즘 화가들의 프로젝트는 페인트 튜브에서 캔버스로 채색 물감을 전사轉寫하는 객관적 수단을 모색했던 회화적 실천이었음을 이해할 수 있다. 결과적으로 '객관적' 수단이란 '생산 일반에 적용되는 생산 논리에 적합한' 수단인바, 그것이 발전하게 된 경제 체제 및 구조와 **동시대적인** 방법이었다. 다시 말해, 예술가들은 자신의 시대가 제기하는 구체적인 질문에 응답하거나, 그들이 동원할 수 있는 수단을 사용하여 낡은 질문을 새롭게 재구성했던 것이다.

19세기 후반 이후 예술은 어떤 방식으로든 '예술을 위한 예술'을 지지하거나 생산 체제와 화해를 유지함으로써 사회적 생산과의 관계를 끊임없이 문제화해왔다. 이러한 풍경의 한쪽 끝에서 앤디 워홀Andy Warhol은 공개적으로 자신을 '기계', 특히 카메라와 동일시함으로써 산업 시스템과 강화를

맺었다. 반면 그 풍경의 반대쪽 끝에서 로베르 필리우Robert Filliou는 나태하고 사색적인 '선술집의 천재들'로 구성된 '천재 공화국'의 시민이 되고자 했다. 하지만 정면 대결부터 모방적인 태도에 이르기까지 그 어떤 입장을 취하든 그것은 모더니티의 시발점에서 유래한 다음의 공식에 의해 결정된다. 즉 사회체social body로부터 추방되거나 이러한 운명으로 인해 멸종 위기에 처한 예술은 이제 사회의 단순한 부가물, 그 존재의 정당성이 끊임없이 의문시되는 생산 체제의 보충물이라는 것이다. 예술은 장식적이거나 비생산적인 역할을 수행하면서 기능주의 체제를 위한 일종의 산소탱크로 변모한다. 예술은 사회적으로 유용한 척하거나 민주적인 존재론에 속하는 것처럼 가장함으로써 공동체 내의 생산 과정과 논쟁에 최대한 가까이 밀착하여 자체의 필요성을 확고히 하고자 한다.

　　1964년 벨기에의 리에주 지역 환경서비스 기술원Service Technique provincial of Liège은 자크 샤를리에Jacques Charlier를 고용했다. 그와 함께 앙드레 베르트랑André Bertrand이라는 사람도 합류했는데, 베르트랑이 맡은 일은 시의 공공 공사 현장의 상태를 평가하는 사진기록 작업이었다. 샤를리에는 예술가의 입장에서 참석자 명부, 관리자들의 단체 초상사진, 관련 서류 등 여러 문서와 함께 이 사진들을 '탈맥락화'하여 전시의 원재료로 삼았다. 그는 이 흑백사진들을 거대한

직사각형 진열대에 모아 〈전문가의 풍경화Paysages professionnels〉라
명명했다. 이 작품은 배관 공사를 위해 파놓은 도랑, 도로
작업의 세부, 버려진 교차로 등을 담고 있었다. 관람자는
이 작품이 베른트 베허와 힐라 베허의 작업을 암시하고
있음을 감지할 수 있는데, 주지하듯이 그들은 1959년부터
산업 건축물, 용광로, 저수탑을 일정한 간격의 흑백사진
프레임에 체계적으로 기록해왔다. 그러나 샤를리에는 그들의
작업에 비판적이었다. 그는 베허 부부가 지나치게 '심미적인'
전시 방식을 사용함으로써 정치적 현실을 지워버렸다고
보았다. 샤를리에는 그들이 촬영한 건축물은 조각적이지도
'익명적'이지도 않다고 지적하면서 다음과 같이 설명한다.
"그것들은 결국 건설 노동자들이 지은 산업물이며 ······
기술자들이 설계했고 ······ 공장주가 소유한 것들이다. 이
사람들은 모두 이름이 있으며 ······ 어떤 이야기를 지니고 있다.
이런 것들을 은폐하는 것은 일반적인 예술적 전유 과정의
일부다."[18] 샤를리에가 이 프로젝트를 진행하던 시기에, 요제프
보이스도 마르셀 뒤샹의 소변기에 대해 **징발**expropriation로서의
예술적 전유에 관한 의견을 똑같이 개진했다. 요컨대 소변기를
만드는 데 쓰이는 고령토를 파낸 노동자도 어느 모로 보나
그것을 선택해서 서명하고 전시한 사람만큼이나 '창작자'라는
것이다. 샤를리에와 보이스는 둘 다 "사회 내 권력의 모든

장場과 노동의 모든 맥락에 작용"하는 "조형 작업Gestaltung"을 수행했다.[19] 샤를리에는 보이스와 마찬가지로 생산 과정을 숨기거나 대상을 미적으로 분리하지 않는 것이 예술가의 의무임을 강조했다. 이는 예술가 자신을 생산 체제의 상위에 있거나 옆으로 비켜선 존재가 아니라 그 거대한 생산 체제 내의 일부로 바라보는 것을 의미한다.

30년 후인 1993년 마우리치오 카텔란Maurizio Cattelan은 베니스비엔날레에서 〈작업은 지저분한 일이야Work is a Dirty Job〉라는 제목의 작품을 전시했다. 작가는 광고 대행사에게 전시 공간을 임대하여 광고 대행 업무를 보는 데 사용하도록 했다. 카텔란의 행위는 예술가와 근로 세계의 관계가 어떻게 완전히 바뀌었는지를 보여준다. 예술가는 다양한 직종의 업무를 적극적으로 요청하는 '직업인' 중의 하나가 되었다. 즉 이제 예술가는 자신이 생산 구조를 드러낸다는 일체의 **상징적인** 주장을 단념하고 대신 일상적인 생산의 흐름 속에 자신의 작업을 집어넣는 (이 경우 냉소주의에 가까운) 일종의 리얼리즘의 길을 걷게 되었다. 다시 말해 노동의 세계(노동자, 공장……)는 더 이상 1960~70년대의 아방가르드에서 유지되었던 것처럼 예술적 실천을 위한 외부의 상징적 지시체referent를 구성하지 않는다는 것이다. 이에 따라 노동의 세계는 맥락에서 벗어난 급여/자본의 이분법이 지배하는

탈포드주의적post-Fordist 정신 공간의 기저층을 형성한다.[20]

　　카텔란은 예술가를 수익이 도출되는 전시 공간의 상징적인 점유자로 제시한다. 생산 체계 자체에서 레디메이드로서의 쓰임을 얻게 된 것이다. 노동자는 존재의 세계에서 소유의 세계로 이행함으로써 **프롤레타리아**로 변모한다. 선험적인 자유 에너지의 원천인 노동력은 자본주의하에서 교환의 항목이 되기 때문이다. 모든 사람이 예술가라고 선언한 요제프 보이스는 바로 지금 여기에서 마르크스주의의 목적을 구체화한 마법적인 공식, 즉 모든 사람이 자신의 인간적 본질을 실현할 수 있는 위치에 있는 계급 없는 사회를 표명했다. 이와 대조적으로, 전시 공간을 불법적으로 임대한 마우리치오 카텔란은 불법 이민자와 예술가의 연관성, 즉 '존재'도 '소유'도 없이 오직 삶의 우연한 기회를 붙잡아 생존해나가는 자들이라는 양자 사이의 연결 지점을 추적한다. 주어진 기회를 최대한 활용하는 것, 완전히 기회주의적인 미학을 선보이는 것, 이것이 바로 카텔란의 작품이 지닌 본질이다. 한편 조르주 아데아그보Georges Adéagbo나 엘 아나추이El Anatsui와 같은 아프리카 출신의 예술가들이 오래된 신문이나 병뚜껑을 재활용하는 것은 '헐벗은 삶'을 냉소적으로 찬양하는 카텔란의 작업을 쓰레기 수거인의 관점에서 응대하고 있다.

쿠르베에서 이미 볼 수 있는 노동/여가의 대조는 조르주 쇠라에 이르면 더욱 명백하게 나타난다. 〈그랑드 자트 섬의 일요일 오후Un dimanche après-midi à l'Île de la Grande Jatte〉(1883)는 쉬는 날의 대응이라 할 수 있는 노동하는 평일이 남긴 것을 상징적으로 보여준다. 이 작품에서 섬을 거니는 사람들의 기계적인 경직성은 비인간화된 여가라는 주제를 개시하고 있다. 파리 교외는 마치 기계들이 휴식과 오락의 행위를 수행하고 있는 듯한 광대한 무인 지대의 양상을 띠고 있는데, 이는 쇠라가 당시 새롭게 출현한 놀이공원에 모여든 군중을 그린 것이다. 그로부터 100여 년 후 존 밀러는 제목이 없는 사진 연작을 제작했는데, 이 연작의 모든 사진은 정오부터 오후 2시까지의 점심시간에 찍은 것이었다. 자크 샤를리에의 〈전문가의 풍경화〉에 담긴 행위를 반대로 뒤집은 밀러는 이제 '휴식 시간'이 노동 세계의 한 요소라는 것을 보여주었으며, 이 작품은 그것만으로도 충분한 의미를 지닌다. 자유 시간은 새로운 이익을 창출하는 **여가**로 편입되는 경우가 아니라면 모두 생산이 폐기한 것들의 세계에 속하게 된다. 이로써 남는 것은 전적으로 자본의 수익 창출에 전념하는 시간의 '켜짐ON'과 '꺼짐OFF' 사이의 전환뿐이다. 오늘날 프롤레타리아는 그야말로 단순히 세계의 소비자로 정의된다. (포드주의 시대의 공장들이 노동자에게 자유 시간을 유용하게 쓸

수 있도록 제공했던) 노동자의 원래의 땅마지기가 바야흐로 '여가의 세계'라는 거대한 차원을 떠맡게 된 것이다. 하지만 그 모든 것에도 불구하고, 19세기 산업이 창안한 [자유 시간이라는] 개념은 사실상 바뀌지 않았다. 자유 시간은 그 어느 때보다도 여전히 노동의 세계와 연동되어 있는 지표로 남아 있기 때문이다. **엔터테인먼트**는 급여를 받기 위한 일의 논리적인 연장선에 있으며, 이는 비생산적인 낭비를 끔찍하게 여기는 자본주의의 공포에서 명백하게 드러난다. 바꾸어 말하자면, 노동 생활의 보충물로 여겨지는 포스트모던한 레저 개념은 단순히 노동의 연장에 불과하다는 것이다. 쓰레기 재활용이 황무지의 심장부에서 가치를 재창조하여 끊임없이 산업 생산을 확장하듯이 말이다.

1995년 피에르 위그는 여가를 하나의 구체적인 힘으로 탐구하기 위한 이론적인 준비 작업으로 자유시간 연합L'Association des temps libérés을 설립하였다. 같은 해에 필립 파레노Philippe Parreno는 설치 작품 〈작업대Werktische〉에서 열 명의 사람들에게 근로자의 날에 전시장에 와서 자신들이 좋아하는 취미 활동을 하도록 요청했다. 한편 리크리트 티라바니자Rirkrit Tiravanija는 전시장의 방문객들이 테이블에 앉아 함께 식사하도록 했다. 그렇다면 이러한 일상적 활동은 노동인가, 레저 활동인가, 아니면 하나의 스펙터클로 사라져

버리는가?

　　1990년부터 1993년까지 존 밀러는 플라스틱 장난감, 기계장치, 쓸모없는 물건 등 값싼 고물을 보드에 간단히 조합한 후 불쾌하고도 단단한 갈색 물질로 일종의 임파스토처럼 표면을 코팅한 일련의 작품들을 제작했다. 여기서 밀러는 유용성의 영역이 상정하는 예술 개념을 배설물의 흐름이라는 논리적 극한까지 밀고 나감으로써 생산의 **쓰레기**에 대한 마르크스주의적 담론을 이끌어낸다. 밀러의 미학적 대척점에 서 있는 제프 쿤스Jeff Koons는 밀러와 비교할 만한 목표를 추구하지만, 그는 가치의 코드를 체계적으로 역전시킨다. 쿤스는 아이들의 장난감, 값싼 장신구, 또는 백화점 포장을 가져와 거기에 명품 소재(크롬 도금 금속, 도자기), 화려한 장식, 흠잡을 데 없는 마감, 기념비적인 크기 등 부유함을 과시하는 코드를 덧입힘으로써 원래의 출처를 지운다. 만약 쿤스의 작품이 유혹적으로 다가온다면, 그것은 그의 작품이 쓰레기를 상상할 수 없는 세계에서 비롯되기 때문이다. 이곳은 화려함이 모든 것을 뒤덮고 잉여가치가 미학의 황금률인 세계로, 표준화되고 신속하며 효율적인 작동이 지극히 하찮은 것을 하나의 보석으로 화려하게 변형시키는 세계다. 강렬한 불빛, 진열창, 선물상자와 광고로 가득 찬 이 세계에서 쇼핑몰 외부에는 그 어떤 것도 존재하지 않는다. 또한 냉정한

형식적 장치에도 불구하고 쿤스의 작품이 매혹적이면서도 꺼림직하다면, 이는 그의 이미지가 처음부터 교감 작용에 관한 것이기 때문일 것이다. 마이클 잭슨Michael Jackson 부터 박제 동물까지, 작품에 선택된 물건은 거슬리지 않는 대중적인 것임과 동시에 어렴풋이 감정적으로 단죄하도록 자극하는 것임에 틀림없다. 이처럼 쿤스는 모든 사람이 불편한 애착 관계로 얽매어 있는 듯한 쓰레기와 대중문화 사이의 중간 지대를 활용한다.

가브리엘 오로스코Gabriel Orozco는 상업적인 교역에 의해 매개되지 않는 또 다른 종류의 잔해들을 이용한다. 끊임없는 구심운동이 그의 작품에 활기를 불어넣는 듯하다. 작가는 어떤 형태도 없이 소멸하는 물질을 끌어들이는 일종의 자석처럼 그 구심 중심에 자리 잡고 있다. 그의 초기 작품 중 하나인 〈나의 손은 공간의 기억이다My Hand is the Memory of Space〉(1991)는 제목의 이미지를 문자 그대로 보여주는데, 움푹 파인 각인처럼 찍힌 작가의 손을 기점으로 수많은 아이스크림 콘이 갤러리 바닥에 펼쳐져 있다.[21] 오로스코가 사용하는 수단의 경제성은 **각인**(다양한 매체와 재료에 새겨지는 타투, 낙인, 새김, 인장)이라는 행위로 번역되고 사진의 **프레이밍**에 의해 제시된다. 이 과정에서 오로스코는 길거리나 자연에서 발견한 본질적으로 덧없고 우발적인 형태를 일종의 조각 작품으로

제안한다. 어찌 보면 그의 작업 전체가 동물 화석에서부터 철거 잔해에까지 이르는 방대한 양의 쓰레기로부터 나온다고 할 수 있다. 예컨대 돌, 나뭇가지, 산업 쓰레기로 이루어진 〈펜스키 노동 프로젝트Penske Work Project〉(1998), 그리고 먼지와 섬유질 뭉치가 전부인 건조기의 보풀을 사용한 〈상인방Lintels〉(2001)과 같이 다분히 상징적인 제스처가 이에 포함된다. 또한 불규칙하게 바닥에 떨어져 있는 알루미늄 '드리핑' 조각으로 이루어진 〈초췌한 별들Pinched Stars〉(1997)은 예술을 폐기된 대상으로 바라보는 문제를 정면으로 응대한다. 오로스코는 이 알루미늄 조각들이 "똥 덩어리처럼 꼴사납게 뒤엉켜 있어서 결국 분변학과 연결된다"는 사실을 인정한다.[22] 그렇긴 하지만 그의 작품에 배어 있는 긴장감은 전적으로 산업에 의해 형성된 세계에서 자연과 문화를 대립시킨다. 오로스코의 작품 세계는 도시적이면서도 동시에 황폐하게 버려진 몰수된 영역을 끌어들이는데, 그곳에서 인간은 오직 자신이 남긴 흔적인 퇴각retreat의 기호들을 통해서만 존재한다. 그들은 마치 거대한 지구 크기의 교외를 배회하는 유령과 같다. 그리하여 결과적으로 남은 것은 쉬지 않고 중첩되는 양극단인 데이터 처리와 의고주의archaism다. 즉 한편에는 프랙탈 기하학이나 디자인 소프트웨어, 그리고 폴리우레탄이나 합성 고분자와 같은 복합 소재가 있고, 다른 한편에는 선인장, 뼈, 식물성 물질,

테라코타나 목탄을 사용하는 오래된 작업 방식이 있다. 바로 이 둘 사이에 두 세계의 지배를 받는 인간이 서 있다.

발터 벤야민은 「보들레르의 몇 가지 모티브에 관하여On Some Motifs in Baudelaire」에서 계속해서 반복적으로 다시 시작해야 한다는 점에서 자동화된 조립라인과 우연의 게임이 유사하다고 지적한다. 다음날 아침이 되면 그 전날의 노력은 헛되이 사라지고 룰렛 바퀴는 회전을 멈춘다. 그러면 노동자가 그런 것처럼 도박꾼도 역시 처음부터 다시 시작해야 한다.

> 기계를 다루는 노동자의 손동작은 그 동작을 정확하게 반복한다는 바로 그 이유 때문에 이전의 동작과 어떤 연관성도 없다. ⋯⋯ 우연의 게임에서 이루어지는 베팅이 이전에 이루어진 베팅과 완전히 분리되어 있듯이, 기계에서 이루어지는 각각의 작동은 이전의 작동으로부터 철저하게 분리되어 있다.[23]

우리 시대의 도박은 경험을 부정함으로써, 즉 획득한 모든 것을 부정하고 그로 인해 그 어떤 쓰레기도 드러내지 않음으로써, 수익성 없는 축적을 선험적으로 배제한다. 모든 쓰레기를 어두운 지하세계로 밀어내어 영원히 보이지 않는 부차적 대상으로 만들어버리는 세계, 이것이 바로 이 시대의

판타즈마고리아의 기저에 깔린 억압이라 할 수 있다. 한편으로 그것은 잔여물 없는 세계이며 끊임없이 '청소되도록' 디자인된 삶의 공장과 같다. 다른 한편으로 그것은 배기가스, 빈민가, 교외로 가득 차 있어서 유목민과 이주자, 더럽고 쓸모없는 사람들을 강박적으로 도시 문밖으로 밀어낸다. 인간과 사물을 하나로 뭉뚱그리는 목록에 분개하는 것은 당연하다. 그러나 이러한 격하 현상에 대한 오늘날 언어 사용역register의 두드러진 특징은 세부사항에 대해 하등의 관심도 두지 않는다는 것이다.

정확하게 바로 여기에서 예술과 노동 사이의 오래된 긴장이 다시 떠오르지만, 이 긴장은 모더니즘과는 다른 수준에서 등장한다. 동시대 미술은 모더니즘과 대조적으로 이와 같은 쓰레기의 존재를 부인하지 않기 때문이다. 이제 그 어떤 것도, 그 어느 누구도 통합 불가능한 대상으로 간주될 수 없다. 예술작품의 활력은 상품과 폐기물의 세계 사이를 자유롭게 순환하고, 잉여와 가치를 동시에 구성하며, 두 범주에 모두 참여하는 것에서 생성된다. 즉 그 활력은 사회문화적 유용성과 역기능성을 번갈아 활용한다. 예술의 사회적 기능은 이 두 세계에 의미를 부여함으로써 양자를 중재하는 것이라 할 수 있다. 따라서 예술이 그토록 수많은 논란을 불러일으키는 것은 바로 이 사회적 기능이 지극히 합의하기 어려운 대상을 제공하기 때문이며, 예술은 그렇게 끊임없이 어떤 합의를

부여잡고자 한다.

오늘날 영화제작자, 미술가, 작가들은 오물이 침투한
세계, 사회적 불확실성에 의해 부식된 세계, 무용지물이
되도록 설계된 산업 제품들과 한시적인 정보들로 가득 찬
세계를 보여준다. 대표적인 이미지 중 하나를 픽사 스튜디오의
영화 〈월-EWALL-E〉에서 볼 수 있는데, 이 영화는 예전의
거주자들이 버려놓은 폐기물로 가득 찬 지구를 부지런히
청소하는 로봇에 관한 것이다. 동시대의 문화적 아카이브는
계속해서 증식하는 짐스러운 기록물로 가득 차 있다. 미술관의
소장품 역시 문제다. 매년 생산되는 미술품의 양은 인간의
기억이나 판단 능력을 넘어선다. 이로써 쓰레기 문제와 그것의
폐기 원칙은 향후 두 가지 방법으로 제기될 터인데, 이는 바로
권력 장치와 관련된 원심운동과 이에 대항하는 예술적 힘을
활성화하는 구심 역학이다

모던 아트는 지배적인 관념론에 의해 배제된 사물들에
관심을 가졌다. 조르주 바타유는 헤겔주의의 총체성이 저버린
혐오스러운 **잔여물들**을 조명했고, 발터 벤야민은 붕괴된 사회
체계의 작은 파편들을 탐구했다. 루이 알튀세르는 역사의
우발적인 쇄도에 정당성을 부여했으며, 문화연구는 지배 문화가
남긴 생산물과 생산 과정들에 초점을 맞추었다. 정신분석
내담자와 광인, 프롤레타리아와 미등록 근로자, 돌을 깨는

노동자와 평범한 사람들, 이들 모두가 이러한 저항 서사에서
고유한 자리를 차지한다. 이 위대한 운동은 이데올로기에
의해 내쫓기거나 상징 권력으로부터 추방당한 이들을 다시금
삶과 문화의 중심으로 불러들인다. 쿠르베에서 오로스코에
이르기까지, 예술 창작의 리얼리스트 방식은 동화 불가능한
것들과 쓰레기의 존재를 부인했고, 이데올로기적 국가장치들이
수행하는 분리에 이의를 제기했으며, 특이성과 예외성이
지배하는 유명론적 관점을 강조했다.

　　이렇듯 우리는 사후적인après-coup 것이 마침내 역사적인
순간을 지배하는 시점에 도달했다. 생산 과정이 남긴 것, 즉
쓰레기는 정치, 경제, 문화에서 수적으로 압도적인 위치를
차지해왔다. 오늘날 거대역사의 글쓰기와 정신분석학은 이
사후성belatedness의 개념을 통해 미술의 장에서 서로 조우한다.
과거는 단순히 현재에 의해 재활성화되는 것으로 그치는
것이 아니다. (과거를 일정한 방향으로 이끌었다고 여겨지는)
'필연성'의 본질 또한 현재의 예측 불가능한 변동에 따라
달라진다. 예술작품은 형식적인 내용뿐 아니라 그에 상응하는
해석적, 역사적 맥락을 제공한다. 그것은 계보학을 만들어낸다.
하지만 우리 시대의 예술가와 철학자가 이 열린 질문에
어떻게 반응할지, 그리고 '역사적 구제'가 어떤 기준에 따라
일어날지는 여전히 지켜봐야 할 일이다. 이제부터 그것은 더

이상 유물론적 역사가의 특권이 아니라 우리 모두의 과업이기 때문이다.

1. [옮긴이주] 본서에서는 쿠르베와 함께 시작하는 리얼리즘(실재를 드러내는 예술)을 현상 세계의 사실적 재현에 집중하는 리얼리즘(현실을 묘사하는 예술)과 구별하기 위해 réalisme optique과 réalismes picturaux를 각각 광학적 사실주의, 회화적 사실주의로 옮겼다.

2. Catherine Strasser, *Le Temps de la production* (Strasbourg: École des arts décoratifs, 1997), 17.

3. Ibid., 99.

4. Youssef Ishaghpour, Courbet. *Le Portrait de l'artiste dans son atelier* (Strasbourg: Circé, 2011), 70.

5. Linda Nochlin, *The Politics of Vision: Essays on Nineteenth-century Art and Society* (Boulder: Westview Press, 1991), 10.

6. Emile Zola, Pierre-Joseph Proudhon, *Controverse sur Courbet et l'utilité sociale de l'art* (Paris: 1001 Nuits), 47

7. Strasser, *Le Temps de la production*, 26.

8. Ishaghpour, *Courbet*, 25–6.

9. Ibid., 104.

10. Jacques Rancière, *Althusser's Lesson*, trans. Emiliano Battista (London: Bloomsbury, 2011), 130에서 재인용.

11. Hans Belting, *The Invisible Masterpiece*, trans. Helen Atkins (Chicago: University of Chicago Press, 2001), 170.

12. Georges Bataille, *Oeuvres complètes*, Volume II (Paris: Gallimard, 1973), 61.

13. Ibid., 62.

14. [옮긴이주] 여기에서 부리오는 자크-앙드레 부아파르(Jacques-André Boiffard)의 〈엄지발가락(Big Toe)〉(1929)에 대한 바타유의 비평을 염두에 둔 것으로 보인다. 바타유는 천상의 관념적인 세계로 머리를 치켜든 인간에게 '진흙탕 속의 발'은 일종의 '타액'처럼 일체의 승화나 변증법적인 종합을 거부하는 물질을 대변한다고 강조했다. George Bataille, "The Big Toe", *Visions of Excess: Selected Writings, 1927-1939*, Minneapolis: University of Minnesota Press, 1985, 20-3.

15. Ibid., 63.

16. Robert Sasso, *Georges Bataille, le système du non-savoir. Une*

ontologie du jeu (Paris: Editions de Minuit, 1978).

17. Meyer Schapiro, "Courbet and Popular Imagery: An Essay on Realism and Naïveté", *Journal of the Warburg and Courtauld Institutes* 4: 3/4 (1941–42): 164–91.

18. Jacques Charlier, *Dans les règles de l'art* (Brussels: Lebeer Hossmann, 1983), 43.

19. Joseph Beuys, *Par la présente, je n'appartiens plus au monde de l'art* (Paris: L'Arche, 1988), 59.

20. [옮긴이주] 탈포드주의는 대량생산 체제와 단순 반복 작업을 특징으로 하는 포드주의의 한계를 극복하기 위해 1970년대에 등장했으며, 노동자의 경영 참여, 의사결정의 분산화, 공공 감독 등을 통해 다품종 소량생산을 지향하는 경향을 일컫는다.

21. [옮긴이주] 이 작품은 아이스크림 콘이 아니라 아이스크림을 떠먹는 나무 스푼을 부채꼴 모양으로 갤러리 바닥에 펼쳐놓은 것이다. 아이스크림 나무 스푼은 멕시코시티 길거리에서 흔히 볼 수 있는 쓰레기다. Ann Temkin,

Gabriel Orozco (New York: Museum of Modern Art, 2009), 55–6 참조.

22. Ann Temkin, *Gabriel Orozco* (New York: Museum of Modern Art, 2009), 130에서 재인용.

23. Benjamin, *Illuminations*, 177.

[해제] 토대와 실천: 니콜라 부리오의 '엑스폼'

정은영

프랑스의 비평가이자 큐레이터인 니콜라 부리오Nicolas
Bourriaud가 2015년에 펴낸 『엑스폼The Exform』은 글로벌
자본주의 체제의 21세기 동시대 미술을 비판적으로 분석한
소책자 형식의 비평서다.¹ 책의 제목이기도 한 '엑스폼'은
'관계의 미학'이나 '포스트프로덕션'처럼 1990년대 이후 예술의
새로운 지향과 제작 방식을 논의하기 위해 고안된 개념이지만,
이전보다 좀 더 근본적인 수준에서 비평의 이론적 토대와
예술의 실천 전망을 담고 있다는 점이 눈에 띈다. 본 역자가
해제의 제목으로 제시한 '토대와 실천'은 좁게는 부리오라는
비평가 개인의 사상적 기반과 실천적 방향을 의미하는 것이며,
좀 더 넓게는 이른바 '비평의 실종'이라 일컬어지는 오늘날의
상황에서 창작과 비평을 포함한 문화적 실천을 역사철학의
관점에서 구제하려는 부리오의 시도를 염두에 둔 것이다.
　　일찍이 부리오는 혁명적 모더니즘의 거대한 유토피아
대신 작은 '사회적 틈'에서 작동하는 마이크로-유토피아에

집중한 동시대 미술의 정치적 기능에 주목하는가 하면, 포스트모더니즘의 다문화주의에 내재된 정체성의 논리나 본질적인 기원의 신화를 비판하며 모더니즘의 보편주의와 급진성을 회복하고자 노력했다. 하지만 이러한 노력에서 나온 '관계 예술relational art'이나 '얼터모더니즘altermodernism' 등은 미술계의 관심과 주목에도 불구하고 그 이론적, 비판적 입장을 충분히 이해받거나 전폭적으로 지지받지 못한 것이 사실이다.[2] 예컨대 그가 '관계 예술'로 주목한 작업들은 이질성을 드러내는 반복과 갈등보다 동질성에 기반을 둔 조화와 일치를 도모하고 있어 동시대 미술에 요구되는 비판성이나 적대성을 간과했다는 비판을 받기도 했으며, '얼터모더니즘' 역시 리좀과 수목의 중간 형태에 가까운 '래디컨트radicant'라는 개념에 의존하여 모더니즘의 대안을 찾으려는 모호하고 절충주의적인 입장을 취하고 있다는 지적이 제기되기도 했다.[3]

　　이전 저작에 비해 역사적, 철학적 진술이 한층 강화된 『엑스폼』은 무의식과 노동을 소외라는 이름으로 병합하는 네오마르크스주의자로서의 부리오, 거대역사의 흐름을 우발성의 유물론matérialisme aléatoire이라는 시선으로 재구성하는 유물론적 역사가로서의 부리오를 보여준다. 역사의 종말, 이데올로기의 종언이 회자된 지 반세기가 되어가는 현시점에서 『엑스폼』의 부리오는 비평가로서의 이론적 토대를

이데올로기 이론가인 루이 알튀세르로부터, 실천가로서의 역사적 전망을 유물론적 역사철학자인 발터 벤야민으로부터 끌어낸다. 본 해제는 『엑스폼』에 집약된 부리오의 이러한 비평적 기획, 즉 이데올로기와 역사의 종언 시대에 역사의식에 기초한 비평적 실천을 구제하려는 그의 프로젝트를 좀 더 면밀하게 살펴보고자 한다. 이 글의 상당 부분은 부리오가 재조명하는 알튀세르에 집중할 것이다. 벤야민의 '유물론적 역사가'나 '역사적 폐허의 구제'에 비추어 현대 미술을 읽고자 하는 시도는 적지 않으나, 마르크스의 재독해에 매달렸던 이데올로기의 사상가 알튀세르를 21세기 동시대 미술 비평의 토대로 끌어내는 논의는 사실상 보기 드문 사례이기 때문이다. 이에 부리오가 알튀세르의 사상에서 무엇을 재조명하고자 하는지, 그가 알튀세르의 어떤 사유 방식을 창작과 비평의 기반으로 삼고자 하는지에 관심을 두고 검토하되, 벤야민의 역사철학이 어떠한 맥락에서 구원의 실천적 방법으로 소환되는지를 살펴보고자 한다.

본격적인 논의에 앞서 한 가지 언급하고 싶은 것은 부리오가 강단 철학자나 미학 이론가가 아니라 미술 현장의 비평가이자 전시기획자라는 사실이다. 비록 이데올로기, 무의식, 노동, 역사, 실천 등 무겁고 어려운 내용을 다루고 있지만, 이전 저작과 마찬가지로 『엑스폼』 역시 미학자의

개념적 이론서라기보다 비평가의 실천적 에세이라는 점을 기억할 필요가 있다는 뜻이다. 물론 현장에서 활동하는 비평가의 에세이라는 사실이 이론적 엄정성의 느슨함에 대한 면죄부가 될 수는 없다. 그러나 미술 현장을 기반으로 쓰인 그의 글은 내적인 이론 체계의 완벽성을 희생해서라도 현재진행형으로 펼쳐지고 있는 동시대 미술의 양상과 지향을 파악하고 이를 담론의 장으로 이끌어내고자 하는 비평가의 노력임을 상기하자. 부리오 자신이 얘기하듯이, 그에게 비평은 철학자의 관념적인 추상화 작업이 아니라, 미술 현장에서 관찰과 대화를 통해 형성된 이론을 바탕으로 동시대에 진행되고 있는 의미 있는 작업들을 기술하는 "신념의 문제"이며, 동시대 예술가들과 함께 생각하고 그들과 함께 새로운 개념을 구축해나가는 우정과 연대의 활동이기 때문이다.[4]

엑스폼과 추방의 메커니즘

비평가로서 부리오의 지속적인 관심은 1990년대 이후 동시대 미술의 형식, 양상, 역할, 지향을 사회적, 역사적 맥락 속에서 읽어내는 것이었다. 그에게 있어 비평가의 주요 임무는 '정치적

'프로젝트'로서의 예술이 사회와 역사에 제기하는 복합적인 문제들을 전시와 담론을 통해 구체화하고 당대의 문제들에 대한 다양한 예술적 응답을 면밀하게 검토하는 것이었다.[5] 이 과정에서 그는 자신의 비평적 이론을 집약한 개념어들을 만들어냈고, 앞서 언급한 바와 같이 거의 모든 저서의 제목이 그 새로운 개념어들을 내세우고 있다. '관계의 미학'이 자본주의의 '틈'에서 상호작용하는 동시대 예술의 집단적 감수성을 논의하기 위해 고안되었다면, '포스트프로덕션'은 리믹스를 통한 재사용이나 재편집으로 이루어지는 동시대 미술의 제작 방식을 다루기 위해 제시되었고, '래디컨트'는 뿌리내림과 뿌리뽑힘의 이항대립을 벗어나 방랑, 순회, 이주를 통해 끊임없이 정체성을 형성해가는 예술 창작의 주체를 지칭하기 위해 도입되었다. 과거의 개념이나 이론으로 설명할 수 없는 동시대의 예술 실천을 분석하기 위해 고안된 이 용어들은 각 저서에서 분석의 틀이나 비평의 기반으로 사용되었다. 예컨대『관계의 미학』은 동시대 예술가들이 전 지구적인 자본주의 체제 속에서 어떤 방식으로 자본주의적 교환 체제를 벗어나는 관계를 창출해내는지를 다루었고, 『포스트프로덕션』은 과잉생산과 과잉정보 시대의 글로벌 문화 현장에서 사물, 형식, 세계를 재사용하는 예술 생산이 어떤 양상으로 이루어지는지를 분석했으며, 『래디컨트』는

뿌리 대신 이동이, 근원 대신 번역이 주체 형성의 핵으로
작용하는 얼터모더니티의 세계에서 어떤 유형의 기호항해가
진행되는지를 집중적으로 논의했다.

『엑스폼』역시 자신의 비평적 견해를 피력하기 위해
새롭게 고안한 '엑스폼'이라는 개념을 제안하고 있다. 하지만
『엑스폼』은 이전 저작들과 달리 동시대 미술에 대한 분석에서
출발하여 어떤 이론을 도출하기보다 그 반대 방향으로 논의를
진행한다. 부리오 자신이 밝히고 있듯이, 『엑스폼』에서 그는
"모호한 생각에서 시작해 명확한 이미지로 그것에 맞서는"
방식으로 지적 탐험에 나선다.[6] 이로 인해 구체적인 현상
기술이나 작품 분석보다 다소 모호하게 다가오는 이론적인
논의에 저작의 대부분이 할애되어 있다. 이 '모호한 사고'를
뚫고 현실의 명확한 이미지로 떠오르는 것이 바로 엑스폼이다.
동시대 미술과 비평의 문제틀이라 할 수 있는 이 엑스폼을 통해
부리오는 전작에서 언급했던 개념이나 사상을 한층 심도 있고
날카롭게 논의하면서 모더니티와 모더니즘 전체를 아우르는
역사적 회고와 비평적 관점을 제시하고자 시도하는데, 특히
눈에 띄는 것은 유물론적 세계관과 비판적 역사의식이 훨씬
더 견고해진 비평가로서의 실천 의지다. 엑스폼의 주요 논의를
고찰하기 위해 우선 부리오가 제안하는 엑스폼의 의미를
살펴보자.

'exform'은 문자 그대로 형식을 탈출한 것, 형식으로부터 벗어난 것을 뜻한다. 접두어 ex-는 '~로부터 떨어져 나온out of, from', '~로부터 멀어진away from', '~이 없는without' 상태를 함축한다.[7] 따라서 형식, 형태를 의미하는 form에 이탈, 분리를 뜻하는 접두어 ex-가 덧붙은 엑스폼은 기존의 형식 논리로부터 출현한 것이되, 그것으로부터 떨어져 나왔기에 이전의 형식을 지니고 있지 않으며 그로 인해 기존 체계의 임의적 논리를 더 잘 보여주는 존재라 할 수 있다. 하지만 엑스폼은 특정한 형식이 아니며 일정한 형태는 더더욱 아니다. 오히려 그것은 어떤 것을 떨어져 나가게 하는 분류 작동이나 그렇게 떨어져 나온 것들이 존재하는 영역에 가깝다. 부리오에 따르면, 오늘날의 글로벌 자본주의는 엑스폼이 출현하는 환경이자 엑스폼을 걸러내는 체계라 할 수 있는바, 일차적으로 그것은 상품과 물건이 과도하게 넘쳐나는 세계에서 떨어져 나온 쓰레기와 폐기물이며, 나아가 쓰레기와 폐기물처럼 무가치하고 쓸모없는 것으로 여겨지는 모든 사회적 존재가 속한 영역이다. 즉 엑스폼은 사회적으로 버려지고 폐기되는 것들이고, 동시에 그러한 폐기물을 걸러내는 분류 메커니즘이 작동하는 영역이며, 가치 있는 것과 가치 없는 것, 포함할 것과 배제할 것이 구별되는 지점이다. 엑스폼의 영역에 대해 부리오는 이렇게 쓰고 있다.

이것이 **엑스폼**의 영역이다. 그것은 버려진 것과 인정된 것,
상품과 쓰레기 사이 경계 협상이 펼쳐지는 현장이다. **엑스폼**은
'소켓'이나 '플러그'와 같이 배제와 포함의 과정에 존재하는
접촉 지점을 명시하는 것으로, 반체제와 권력 사이를
부유하며 중심과 주변을 뒤바꾸는 기호다. 추방 행위와
그에 수반되는 쓰레기는 **엑스폼**이 출현하는 지점이며, 바로
여기에서 미적인 것과 정치적인 것 사이에 진정으로 유기적인
연결이 만들어진다.[8]

엑스폼은 글로벌 자본주의 체제에서 비생산적이거나 수익성이
없는 것, 무가치하거나 쓸모없는 존재로 여겨지는 모든 것을
포함한다. 예컨대 생산과 소비 과정에서 쏟아지는 쓰레기와
폐기물뿐 아니라, 장기 실업자, 이민자, 불법체류자, 노숙자를
비롯하여, 생선을 가공하고 건물을 청소하고 이삿짐을
나르고 사체를 처리하는 사람들 모두가 여기에 속한다.
한마디로 엑스폼은 "사회의 잉여 인간이 식물처럼 무기력하게
살아가는 회색지대"와 같다.[9] 이러한 엑스폼 개념은 기존에
프롤레타리아로 통칭되던 사회계급이 더 이상 공장의 노동자에
한정된 것이 아니라 "경험을 빼앗기고 자신의 일상에서
존재being를 소유having로 대체하도록 강요받는 모든 사람"을
포괄하는 것임을 보여준다.[10]

비판적인 예술은 이러한 엑스폼의 영역을 주요 활동의 장場으로 삼는다. 이는 버려진 존재들의 영역인 엑스폼이야말로 자본주의의 생생한 실재the real를 있는 그대로 드러내기 때문이며, 나아가 포함과 배제의 분류가 이루어지는 영역이야말로 그 가치 체계에 반대되는 역逆운동의 가능성을 배태한 지점이자 기존의 분류 메커니즘을 교란시킬 수 있는 접점이기 때문이다. 부리오가 지적하듯이, 글로벌 자본주의 체제의 구조적 논리와 가치 체계에서 떨어져 나온 엑스폼은 그 논리와 체계를 역방향으로 되돌릴 수 있는 '대탈출'의 실마리를 지니고 있다.[11] 이와 같은 맥락에서 비판적인 동시대 미술은 쓰레기와 폐기물을 쏟아내는 자본주의의 과도한 생산 체제에 맞서 "쓰레기 없는 활동"을 꿈꾼다.[12] 쓰레기는 "어떤 것이 만들어질 때 버려지는 것"으로, 가치 체계의 중심으로부터 무가치한 주변으로 내던져지는 모든 것이다.[13] 비판적인 동시대 미술은 이처럼 쓰레기를 걸러내는 사회적 분류체계의 중심과 주변을 교란함으로써, 중심으로 향하는 구심운동과 밖으로 내던지는 원심운동을 탈중심화decentering 운동으로 대체하고자 한다. 즉 비판적 예술은 단순히 엑스폼을 작품의 소재나 모티프로 사용하는 것이 아니라, 그것을 작업의 문제틀이나 쟁론의 기반으로 삼음으로써, 선별적 분류의 표준이 되는 "자북magnetic north을 제거하여 나침반의 방향성을 없애는"

탈중심화 운동을 끊임없이 감행한다.[14]

중요한 것은, 포함과 배제의 분류가 일어나는 엑스폼이라는 접점이 미학과 정치학이 교차하는 유기적인 연결을 만들어낸다는 점이다. 부리오는 이러한 정치적 예술의 기획을 '리얼리스트 프로젝트'라 명명하면서, 리얼리스트 프로젝트로서의 동시대 미술을 역사적으로 자리매김하기 위해 알튀세르와 벤야민을 본격적으로 불러온다. 추방과 억압의 메커니즘이 작동하는 영역인 엑스폼과 관련하여, 소외된 노동과 억압된 무의식을 연결하는 알튀세르가 이데올로기 주체의 자리에 '프롤레타리아의 무의식'을 내세우는 역할을 한다면, 모더니티의 폐허 속에서 짓밟힌 유토피아의 꿈을 찾아내는 벤야민은 '역사적 현재에 대한 비판적 각성'을 이끌어내는 기능을 한다. 이들은 현실과 의식 세계 모두에서 억압받고 폐기된 것들을 구제하고자 한다는 점에서 버려진 것들의 영역인 엑스폼을 들추어낸 이론가들이라 할 수 있다.

광기로 사유하기

부리오는 한때 폐기되었던 알튀세르의 이론과 사유 방식을 다시금 비판적 사고의 영역으로 끌어올림으로써 그가

내세우는 우발성의 유물론을 엑스폼의 토대로 자리매김한다. 부리오의 비평에서 알튀세르는 일반적으로 알려진 '이데올로기적 국가 장치ISA, Ideological State Apparatus'의 이론가를 넘어 철학적 사유와 정신분열적인 광기가 혼재하는 사상가로 나타난다. 사실 알튀세르의 사상은 『래디컨트』를 비롯한 그의 이전 저작에서도 종종 거론된 바 있다. 하지만 알튀세르의 이데올로기적 주체 분석과 연결하여 그의 병적인 우울증과 불안정한 정신 상태를 직접적으로 언급하거나, 20여 년을 함께 살았던 아내를 살해한 후 결국 어느 누구도 언급하기 꺼려 하는 철학계의 불명예스러운 인물로 남게 된 한 인간으로서의 알튀세르를 본격적으로 다룬 것은 『엑스폼』이 처음이다.

　　부리오가 알튀세르의 사상에서 중요하게 내세우는 부분 중 하나는 그가 정신분석학과 마르크스주의의 접점을 이끌어낸 과정, 특히 억압된 무의식과 소외된 노동을 연결하는 그의 사유 방식이다. 이는 알튀세르의 마르크스 독해가 교조적인 마르크스주의와 차별화되는 지점이자 이데올로기 이론의 핵심이며, 동시에 부리오가 쟁점화하는 엑스폼과 직접적으로 연결되는 부분이다. 알튀세르가 마르크스 철학을 정신분석학적으로 재독해하며 자신의 사상을 전개해나갔다는 사실은 널리 알려진 바다. 예컨대 알튀세르의 개념 중 가장 독창적인 것으로 여겨지는 '과잉결정overdetermination'은, 그

자신이 밝히고 있듯이, 언어학과 정신분석학으로부터 빌려와 발전시킨 것이다.[15] 그는 이 과잉결정이라는 개념을 통해 역사의 동력인 계급 모순이 일의적으로 고정된 모순이 아니라 불연속적이고 이질적인 다수의 심급들이 복합적으로 얽혀 있는 모순임을 강조하는데, 이는 사회적 구조 내에서 상반된 모순들의 국면들이 전치displacement(결정된 조건들 속에서 모순 국면들 사이의 자리바꿈)되고 압축condensation(실제적 통일성 안에서 상반된 모순들의 융합)됨으로써 지극히 복잡하게 얽히게 되는 과정을 겪기 때문이다. 이 전치와 압축은 프로이트가 『꿈의 해석』에서 꿈의 내용에 내재한 중층결정을 설명하며 사용했던 개념들이며, 이후 로만 야콥슨Roman Jacobson이 무의식의 전치와 압축에 유비적인 언어학적 의미작용으로 환유와 은유를 설명했고, 이를 이어받은 라캉이 프로이트를 재독해하는 과정에서 욕망의 환유 구조(기표의 연결/미끄러짐)와 은유 구조(기표에 의한 기표의 대체)를 설명하며 무의식에 있어 기표의 우위성을 개진한 바 있다.[16] 이렇듯 프로이트의 무의식 개념은 알튀세르의 이데올로기 개념의 이론적 모델과 같은 역할을 하였고, 무엇보다 프로이트를 재독해한 라캉의 정신분석학은 알튀세르가 마르크스를 재독해하는 데에 결정적인 참조점이 되었다.[17]

특히 알튀세르의 이데올로기적 주체와 라캉의 무의식적

주체 사이에서 유비적 관계를 확인할 수 있는데, 『엑스폼』의 첫
번째 장인 「프롤레타리아 무의식」은 알튀세르와 라캉의 교차와
분리를 상징적으로 잘 보여준다. 라캉의 정신분석학에서
무의식적 주체가 거울 단계의 상상적인 동일시에 의해 형성된
오인의 존재이며 나아가 상징계의 억압적인 질서 속에 편입된
분열된 존재(빗금 그어진 주체)인 것처럼, 알튀세르의 철학에서
이데올로기적 주체는 이데올로기의 '호명interpellation'에
응답함으로써 주체로 출현하는 존재, 즉 이데올로기에
'예속됨으로써 자유로운' 주체가 되는 '탈중심화된' 존재다.[18]
알튀세르는 이에 대해, 개인이 자유로운 주체로 호명되는
것은 "자신의 예속을 (자유롭게) 받아들이기 위해서"이며,
역설적이게도 이 자유로운 주체는 "오직 예속에 의해서, 그리고
예속을 위해서만" 존재한다고 분석한 바 있다.[19] 한마디로
이데올로기의 호명은 예속적인 주체를 생산하는 개체화의
메커니즘 자체라 할 수 있다는 것이다. 하지만 이데올로기는
결코 추상적인 관념의 체계가 아니다. 알튀세르가 강조하듯이,
이데올로기는 관념적인 이념의 체계로 존재하는 것이 아니라
이데올로기적 주체의 행동에 의해 실현되고 구체적인 실천에
의해 구현된다. 즉 이데올로기적 주체의 사고는 물리적 행동
속에 새겨져 있으며, 이 물리적인 행동은 교회 예배, 장례식
의례, 스포츠 경기, 학교 수업 등 일상적인 이데올로기적 장치들

속에서 그 장치들의 의례, 관습, 규범, 규칙을 따르는 수행적인 실천으로 구성된다는 것이다.[20] 부리오는 이처럼 '이데올로기의 물질성'을 주장하는 알튀세르를 이어받아, 이데올로기가 '물질적인 실체'를 지니고 있다는 점, 즉 주체로 호명된 개인들의 구체적인 행동과 사회적·문화적 삶을 구성하는 일상생활의 의례에 의해 실현되는 것임을 강조한다.[21]

　　엑스폼과 관련하여 특히 주목을 끄는 것은, 예속된 이데올로기적 주체의 자리에 저항의 '프롤레타리아적 무의식'을 내세운 알튀세르의 사유를 대하는 부리오의 접근 방식이다. 부리오는 복합적이면서도 날카로운 알튀세르의 사상을 끌어올리기 위해 무의식과 프롤레타리아를 연결하는 그의 사유 방식, 더 정확히는 그의 분열증적인 사유의 과정에 관심을 집중한다. 부리오는 1980년 3월 15일 라캉이 프로이트 정신분석학회École Freudienne de Psychoanalyse를 해체하는 학회 해산식에 알튀세르가 급작스럽게 뛰어들어 소란을 피웠던 사건을 영화의 한 장면처럼 자세히 묘사하고 있다. 실성한 사람처럼 해산식에 뛰어든 알튀세르는 치료를 받는 내담자로서 '피분석자인 대중의 이름으로', 정신노동을 수행해야 하는 '익명의 프롤레타리아의 이름으로', 정신분석학회의 해체를 강력하게 반대하다가 결국 쫓겨난다. 실제로 과도한 우울증과 편집증적인 과대망상증을 겪었던 알튀세르는 어머니에 의한

거세에 대한 공포, 사랑하는 사람에게 버림받는 것에 대한
두려움, 자신의 은밀한 곳에 누군가 손을 대지 않을까 하는
망상, 무능력한 자신의 모습을 세상이 단죄할 것이라는 환상 등
심각한 망상증에 시달렸고, 이로 인해 1947년부터 거의 평생
동안 정신분석 상담과 치료를 받았던 내담자였다.[22]

　　부리오는 알튀세르가 정신적 억압의 고통을 받는
수백만 명의 정신분석 내담자들을 공장노동자와 마찬가지로
억압받는 프롤레타리아로 불러냈다고 지적하면서 다음과 같이
알튀세르의 글을 인용한다. "피분석자로서 그들이 수행하는
과업만큼이나 그들이 치러야 하는 대가가 있다. 나는 이들이
지불해야 하는 돈을 말하는 것이 아니다. 그 대가는 대부분이
잔악하고 험난한 과정이며, 나락의 끝자락에 선 내담자를 종종
자살 직전까지 밀어붙이는 힘겨운 훈습Durcharbeiten이다."[23]
알튀세르가 언급한 이 훈습은 힘겹게 반복되는 노동을
의미하는 프로이트의 용어로 정신분석 상담에서 흔히
'working-through'라 불리는 것이다. 훈습은 정신분석
내담자가 자신을 괴롭히는 고통스러운 순간의 장면으로
계속해서 되돌아감으로써 자신이 지닌 증상의 역사에 대해
스스로 의식적인 지식을 획득하여 무의식적인 억압이 사라지게
하는 치료의 과정, 즉 반복적인 노동을 통한 심리적 극복
과정을 뜻한다. 이러한 훈습과 관련하여 알튀세르가 비판했던

것은 바로 정신분석에서 벌어지는 불공정한 노동의 분배였다. 요컨대 증상을 탐구하고 분석하는 모든 힘겨운 노동을 수행하는 사람은 다름 아닌 내담자인데, 정작 상담 세션의 시간과 치료의 시한에 대한 일체의 결정권을 행사하는 사람은 바로 분석자라는 것이다. 이는 무산계급 노동자가 일체의 고통스러운 육체노동을 수행함에도 불구하고 노동의 대가나 시간측정에 대한 모든 결정권은 자본가에게 달려 있다는 점과 전혀 다를 바가 없다. 물질적 노동과 정신적 노동이 동일하게 억압받고 폐기되는 상황을 보았던 알튀세르는 "피분석자 대중과 프롤레타리아 계급 사이의 잊힌 친족 관계"를 선포하며, 분석자들에 의한 정신분석학회의 일방적인 해체에 대해 정신적인 무산계급의 이름으로 강력하게 항의했던 것이다.[24]

관념론과의 필사적인 투쟁 속에서 '이데올로기의 물질성'을 강조했던 알튀세르는 프로이트 정신분석학회 해산식에 난입했던 그 사건이 일어난 지 몇 달 후인 1980년 11월 16일 아내 엘렌느 리트망을 그들의 오랜 보금자리였던 고등사범학교 아파트에서 교살한다. 1946년 알튀세르와 처음 만난 엘렌느는 2차 세계대전 당시 레지스탕스 활동을 했던 열렬한 공산당원이었고 혁명적인 노동자계급의 지지자였으며 이후 알튀세르의 오랜 동반자이자 그의 정치적 동지였던 인물이다. 아내를 살해한 직후 "내가 엘렌느를 목 졸라

죽였어!"라고 울부짖으며 아파트를 뛰쳐나온 알튀세르는
곧이어 생트안 병원에 강제 수용되었고, 이듬해인 1981년
2월 '정신착란' 상태에서 저지른 범죄라는 이유로 법률적인
무책임 상태를 인정받아 끝내 면소免訴 판결을 받았다.[25]
이후 그는 몇 년 동안 마치 철학계에서 사라진 듯 '공적인
침묵'의 시기를 보내게 된다. 그러나 그는 이 시기에 「우발성의
유물론」(1982)이라는 중요 텍스트를 집필했고, 곧이어
자서전인 『미래는 오래 지속된다』(1985)를 비롯하여 페르난다
나바로Fernanda Navarro와의 대담을 출간하는 등 이전의 철학적
전성기에 못지않은 이론적 활동을 진행했다.

　　중요한 것은, 이렇듯 거의 평생 동안 정신질환에
시달렸던 철학자의 이론을 다시금 소환하며 부리오가
제기하는 질문이다. 그것은 어떻게 알튀세르가 그토록 끔직한
'광기에도 불구하고' 그처럼 명철한 사고를 할 수 있었을까
하는 물음이 아니다. 오히려 부리오가 미치광이 철학자
알튀세르에 대해 던지는 질문은 어떻게 그가 '광기와 함께'
사유하는가, 어떻게 이론적 담론이 신경 질환과 교섭하는가,
어떻게 편집증적인 비이성unreason이 철학적 성찰과 만나는가
하는 것이다.[26] 다시 말해 알튀세르의 사상에서 부리오가
주목하는 것은 사유와 광기가 놀랍도록 위태롭게 공존했다는
점이라기보다는 바로 '광기와 비이성을 통해' 철학적 사유가

이루어졌다는 점이다. 결국 광기와 비이성은 철학과 문화 일반에 내재한 추방의 메커니즘이 부정하거나 폐기하는 엑스폼이 아니던가.

부리오는 알튀세르의 자서전이 자신의 살인을 정당화하는 가증스러운 각본이 아닐까 하는 의심을 거두지 않으면서도, 조울증과 과대망상의 고통 속에서 그가 마침내 마르크스주의를 완전히 독창적으로 재해석한 새로운 유물론의 탐구를 시작했다는 점에 놀라움을 금치 못한다. 실제로 극단적인 정신착란과 명철한 이론적 담론이 뒤섞여 있는 알튀세르의 자서전은 광기와 성찰의 유례없는 연결을 보여준다. 그의 자서전이 미치광이 철학자의 혐오스러운 자기 정당화이건 또 다른 망상의 허구적인 결과물이건 간에 확실한 것은 바로 이것이다. 즉 알튀세르 그 자신이 끊임없이 정신분석의 대상자가 되어 힘겨운 노동과 훈습을 했기 때문에, 스스로가 수많은 광란의 정신적 고통을 직접적으로 겪어냈기 때문에, 그가 "자기 자신을 수많은 광인들 중 한 사람으로 위치 지우며 그들 중 한 사람으로서 발언"할 수 있었으리라는 것이다.[27] 요컨대 알튀세르는 그 자신이 바로 추방의 메커니즘이 작동하는 엑스폼의 영역에 존재했기 때문에, 정신적 고통에 시달리는 광인을 억압받는 프롤레타리아와 연결할 수 있었던 것이다. 그는 추상적인 관념을 통해서가 아니라 '고통 받는

자기 육체를 통해 생각함'으로써, 즉 '광기로 사유함'으로써,
억압받는 무의식과 소외된 노동에 대한 급진적인 철학을
개진할 수 있었던 것이다.[28]

우발성의 토대

부리오가 알튀세르의 사상에서 복권하려는 또 다른 부분은
바로 '우발성의 유물론'이라는 개념이다. 우발성의 유물론은
알튀세르가 1982년에 작성했다고 알려져 있는 흩어진 원고들에
담긴 독특한 유물론으로, 그의 사후에 편집되어 「마주침의
유물론이라는 은밀한 흐름Le courant souterrain du matérialisme de la
rencontre」으로 출판되었다.[29] 글의 제목에 드러나듯이 '마주침의
유물론'이라 불리기도 하는 우발성의 유물론은 변증법적
유물론에 내재한 필연적인 인과관계를 우연적인 마주침,
즉 우발적인 조우의 작용으로 대체함으로써 철학사에서
억압되어온 새로운 유물론의 흐름을 제시한 것이다. 알튀세르는
스탈린주의 등 당시의 현실 사회주의가 내세우는 변증법적
유물론에 대해 헤겔의 형이상학적 사유의 '절대이념'을 단순히
'물질'로 대체한 것일 뿐이라 지적하며, 헤겔식의 변증법적
법칙을 내세우는 유물론은 지성의 권력을 정당화하고

이론적으로 보증하는 데에 봉사하는 '철학적 괴물'이라고 비판한다.[30] 변증법적 유물론을 포함한 합리주의적 전통의 유물론은 모두 관념론의 변형이거나 위장이라는 것이다. 폐기와 추방이 작동하는 엑스폼에 관심을 갖는 부리오가 우발성의 유물론을 동시대 미술에 대한 비평의 토대로 삼는 이유도 그것이 관념론적인 전통에 의해 은밀한 '지하의 흐름undercurrent'으로 억압되거나 폐기되어왔다고 보았기 때문일 것이다.

'비가 온다'로 시작하는 「마주침의 유물론이라는 은밀한 흐름」에서 알튀세르는 원자들의 낙하에 대한 고대 에피쿠로스의 이론부터 현대의 해체적인 데리다의 사상에 이르는 독특한 유물론을 불러낸다. 변증법적 유물론과 대립하는 이 마주침의 유물론은 '우발성과 우연성의 유물론'이다. 알튀세르는 마주침의 유물론이 비, 편의偏倚, dérivation, 마주침, 응고prise 등의 특이한 개념들과 연결된 유물론의 중요한 경향이라 칭하면서, 이를 철학사의 억압으로부터 구출하는 것이 자신의 과제라 천명한다.[31] 우발적 유물론의 출발이라 할 수 있는 에피쿠로스Epicurus 혹은 루크레티우스Lucretius의 원자론에서 우연을 촉발하는 핵심은 흔히 '편의'라 번역되는 클리나멘clinamen의 돌발이다. 클리나멘은 지극히 미세한 어긋남 혹은 빗나감을 뜻하는

것으로, '세계의 우발적 구성'을 설명해주는 개념이다.[32]
우발성의 유물론에 따른 세계의 출현을 간단하게 요약하자면
다음과 같다. 세계는, 허공 속에서 떨어지는 원자가 수직으로
낙하하다가 아주 미세하게 빗나감으로써, 즉 원자들의 평행
낙하가 우연히 교란되어 서로 마주침으로써, 어떤 '형태를
취하게prenne forme' 되며, 이러한 충돌이 또 다른 충돌을
연쇄적으로 유발하는 가운데 형태의 응고를 통해 전체적인
세계가 출현한다.[33] 말하자면 그 자체가 이미 접합jontion인
마주침이 또 다른 마주침들과 공-접합con-jonction함으로써
하나의 배치라 할 수 있는 복합적인 세계의 사태, 즉 우발적인
정세conjoncture가 형성된다는 것이다.[34] 따라서 미세한
어긋남이나 우연한 마주침이 없다면 일체의 원자들은
한갓 추상적인 요소들에 불과한 것이므로, 원자들 자체는
결코 세계의 기원이나 근원이라 할 수 없다. 세계의 사태인
정세는 결국 교차를 통한 결합이자 예측할 수 없는 요소들의
우발적인 마주침이다. 이러한 상황에서 중요한 것은 무엇이
무엇을 산출하는가라는 기원이나 체계적 구조가 아니라, 오직
친화력을 지닌 요소들의 우연적인 '충돌 가능성'과 그러한
마주침이 일어날 수 있는 '조건들'이라 할 수 있다.[35]

　　우발성의 유물론에서 부리오가 주목하는 것은 이와
같은 우연적인 출현의 논리, 즉 '기원으로부터의 발생'과

대조되는 '세계의 돌발적인 출현'에 관한 것이다. 우발성의 유물론에서 제시하는 세계의 우연적인 출현은 알튀세르가 1960년대 후반에 정신분석학의 무의식적 주체와 관련하여 강조한 바 있는 돌발surgissement, irruption과 맞닿아 있다. 알튀세르는 정신분석가 르네 디아트킨에게 보내는 서한에서 개체의 발생genesis을 강조하는 발생론적 사고는 항상 과정의 끝에서 결과론적으로 어떤 기원origin을 구성함으로써 그 개체를 설명하므로, 결국 언제나 목적론적이라고 비판한 바 있다.[36] 발생이라는 개념은 주체의 형성을 어떤 기원에서부터 이미 예정되어 있는 탄생으로 오인하도록 만들며, 동시에 주어진 현실을 그 기원에 맞추어 목적론적으로 정당화하는 역할을 한다는 것이다.

부리오는 알튀세르가 우연적 돌발의 논리를 펼침으로써 사후 사실을 어떤 기원의 필연적 결과로 이해하는 목적론에 강한 비판을 제기했다는 점에 집중한다. 특히 그는 알튀세르가 세계의 출현을 '기원의 부재'로 보았다는 점, 즉 "무無에서 출발하는 절대적인 시작들"의 연쇄로 보았다는 점을 강조한다.[37] 요컨대 기원에서 출발하는 발생론은 존재나 사태의 실제적인 출현 이전에 항상 어떤 의미나 체계가 앞서 존재한다고 가정하는 반면, 허공에서 출발하여 원자들의 어긋난 낙하 속에서 일어나는 우연적인 마주침은 '허공' 또는 '공백'이라는

조건만을 상정함으로써 세계의 출현에 앞서는 일체의 의미나 체계의 비선재성非先在性을 내세운다. 부리오는 알튀세르가 사태 발생의 조건으로 내세운 이 '허공'이야말로 정치적 행동의 조건 자체를 보여주는 것이라 쓰고 있다.[38] 우연적인 마주침이 일어나기 위해서는 현실을 '공허ₐ void'로 보아야 하며, 사태를 야기하는 행동을 돌발하기 위해서는 현실의 체계에 그 어떤 절대적인 기원이나 필연적인 법칙도 존재하지 않는다고 여겨야 한다는 것이다. 이를 예술과 비평의 비판적 실천의 측면에서 한마디로 요약하자면, 어떤 체제 비판적 실천이든 "체제에 반대하려면 먼저 체제의 본성을 불안정한 것으로 간주해야" 한다는 것이다.[39] 이는 현재의 역사가 결코 필연적이거나 불가피한 것이 아니며, 우리에게 주어진 현실은 본질적으로 우연적인 사태인 만큼 현재 상태와 다르게 일어날 수도 있었다는 것을 인식해야 함을 뜻한다.

　　비판적인 동시대 미술은 마치 필연적인 것처럼 보이는 가치체계가 실로 우연적이고 불안정한 인공적 구조에 불과하다는 우발성의 유물론을 기저에 두고 있다. 부리오는 엑스폼을 다루는 동시대 예술에 대해 이렇게 쓴다.

　　동시대 미술의 중요한 정치적 과제는 현재의 특정한 '정치적' 사실을 비난하는 것이 아니다. 오히려 그것의 핵심은 [체제의]

불안정성precarity 을 상기시키는 것, 요컨대 세계에 개입할 수 있다는 생각을 지속적으로 살아 있게 하는 것, 인간 존재의 창조적 잠재력을 모든 가능한 형태로 전파하는 것이다. 우리가 사회적 현실의 변화를 상상할 수 있는 것은 그것이 철저하게 인공물이기 때문이다. 예술은 세계의 비결정적 성격을 드러낸다.[40]

엑스폼을 다루는 정치적 예술의 과업은 '세계의 비결정적 성격'을 드러내는 것, 다시 말해서 당면한 사회적 현실을 변화시킬 수 있다는 점을 상상하고 인식하게 함으로써 세계에 대한 개입을 촉발하는 것이라 할 수 있다. 이는 자본주의적 추방의 메커니즘이 결코 영원불변하거나 절대적인 것이 아니며, 가치를 변용하는 실천과 개입을 통해 전복하거나 역전시킬 수 있다는 점을 함축한다. 하지만, 그럼에도 불구하고, 역사와 세계에 대한 우발성의 논리가 과연 인식과 실천의 확고한 토대가 될 수 있을까 하는 의문이 제기될 수 있다. 우연성이 지배하는 현재를 어떻게 역사적 맥락 속에서 인식할 것인가, 나아가 어떤 형태의 예술적 실천을 통해 역사적 현재를 형성해나갈 것인가 하는 질문을 피할 수 없기 때문이다. 부리오에게 있어 벤야민의 넝마주이는 이에 답하는 알레고리적인 존재라 할 수 있다. 내팽개쳐진 엑스폼을

거두어들이는 동시대 예술가의 모습은 근대의 폐허를 서성이며 역사적 잔해와 파편을 주워 모으는 유물론적 역사가의 모습과 놀랍도록 겹쳐 있다.

리얼리스트 프로젝트의 실천

벤야민의 유물론적 역사철학은 우발성의 유물론이 지배하는 혼돈의 시간 속에서 역사적 현재를 자리매김하며 예술 작업을 수행하는 하나의 실천 방식을 제공한다. 일찍이 벤야민은 "과거에 일어난 그 어떤 것도 역사에서 상실되어서는 안된다"는 점을 강조하면서, 구원이란 그 존재가 살았던 "과거의 매 순간순간이 인용 가능하게 되는" 것, 즉 역사를 살았던 이들에게 그 과거가 온전히 주어지는 것이라 보았다.[41] 그가 지적하듯이, 공식적인 역사인 보편사Universalgeschichte는 철저하게 승리한 자, 정복한 자에 의해 기록되기에 억압받은 존재, 추방당한 존재의 기록은 내팽개쳐진 잔해나 폐허 속에 파편화되어 흩어져 있다. 특히 문화적 기록과 전승은 정복자가 포획한 무수한 전리품들, 익명의 노동에 의해 생산된 수많은 산물들을 그 대상으로 다루는 바, 모든 문화의 기록은 동시에 야만의 기록일 수밖에 없다. 이에 보편사의 결을 거슬러

지워진 흔적을 되살려내는 유물론적 역사가는 "씌어 있지 않는 것을 읽어내는 것"을 자신의 임무로 삼는다.[42] 유물론적 역사가는 진보라는 이름으로 파괴되거나 내던져진 잔해와 파편을 주워 모으며 그 속에 담긴 미래의 꿈을 읽어내는 작업을 한다. 따라서 현재에 남아 있는 과거의 잔해들을 통해 미래를 내다보는 그는 마치 "과거를 향한 예언자"와 같다.[43] '과거를 향해 있는 미래의 예언자'가 수행하는 역사의 구제 작업을 통해 비로소 현재는 무수한 역사적 시간들로 충만한 '지금시간Jetztzeit'으로 출현한다.

부리오는 이러한 역사의 복합적 시간성을 들여와 현재를 다양한 시간들의 교차와 중첩으로 바라보는 '이시성異時性, heterochronies'을 내세운다. '이시성'은 이질적이고 다중적인 시간의 층위들이 공존하는 시간성으로, "우리가 지금 하늘에서 보는 초신성은 이미 수백만 년 전에 죽은 별"이며 "현재의 빛은 과거의 잔여물"이라는 벤야민적인 성좌의 특이성, 즉 다양한 과거 시간의 파편들이 지금 여기에서 함께 빛나는 현재성이라 할 수 있다.[44] 이러한 이시성은 무엇보다 '과거를 향한 예언자'에 함축된 벤야민적인 과거-현재-미래의 연결을 의미하는 것이지만, 동시에 우발성의 유물론에 내재한 알튀세르의 불연속적이고 복수적인 시간성을 보여주는 것이기도 하다. 기원론이나 발생론에 내재한 인과적인 필연성은

철저하게 과거에 의해 결정되는 현재를 상정하지만, 우발성의
유물론이 강조하는 실제적인 시작들은 현재의 상황이 과거에
대한 인식을 변형하고 구성한다고 보기 때문이다.[45] 또한
이는 무의식의 복합적, 불연속적, 이질적 시간성을 주시했던
알튀세르가 선형적, 연속적, 동질적 시간성을 지닌 이데올로기
개념을 비판하고, 그 자리에 구조적 인과성과 과잉결정을
내세우며 이데올로기적 주체를 새롭게 재구성하고자 했음을
떠올리게 한다.[46]

　　　역사의 잔해를 주워 모으며 스러진 소망들을 현재로
끌어올리는 벤야민의 유물론적 역사가는 부리오가 제시하는
예술가의 모습, 즉 폐기된 엑스폼을 의미 있는 예술의 장으로
끌어올리는 리얼리스트 예술가의 초상이라 할 수 있다.
유물론적 역사가가 균질하고 연속적인 시간으로서의 역사
개념을 깨뜨리고 역사의 잔해를 주워 모아 짓밟힌 존재의
과거를 구제하고자 하는 것처럼, 리얼리스트 프로젝트를
수행하는 예술가는 "오늘에 와서야 그 가독성이 확실하게
드러나는" 과거의 파편과 잔해들을 주워 모음으로써 추방된
엑스폼을 기억의 영역으로 소환하는 작업을 진행한다.[47] 그런
의미에서 유물론적 역사가와 리얼리스트 예술가는 모두 역사의
쓰레기를 줍는 넝마주이이며 버려진 엑스폼을 구제하려는
'새로운 천사Angelus Novus'와 같다.

리얼리스트 프로젝트에 대한 논의에서 부리오는
엑스폼을 구제하는 리얼리즘의 계보를 비판적 모더니즘의 역사
속에서 재구축하고, 동시대 미술의 리얼리스트 전략을 역사적,
문화적, 경제적 층위를 아우르는 전방위적 차원에서 기술한다.
이는 자본주의적 추방-기계에 대한 저항이라는 측면에서
근대 이후 리얼리즘의 역사적 계보를 재구성하려는 시도이며,
사회적, 경제적으로 폐기된 존재의 구제라는 측면에서 동시대
미술의 리얼리스트 실천 전략을 기술하려는 노력이라 할 수
있다. 앞서 언급한 것처럼, 부리오가 '리얼리스트'라 명명하는
예술은 엑스폼의 사회적 분류 작동을 거부하는 사유와 실천을
수행하는 예술, 즉 물질적·비물질적 폐기물을 걸러내는
이데올로기의 베일을 벗기고 구심운동과 원심운동을 추동하는
메커니즘의 중심을 없앰으로써 가치의 변용과 순환을
야기하고자 하는 예술이다. 부리오가 강조하듯이, 리얼리스트
프로젝트는 배제되고 억압된 실재를 드러내려는 예술적
기획으로, 광학적인 사실주의나 베리즘verism과는 차별화되는
것이며 구상이나 추상 등의 형식과도 무관한 것이다.[48]
엑스폼이라는 개념적 지표를 중심으로 부리오가 구축하는
리얼리스트 프로젝트의 계보와 동시대의 리얼리스트 실천
전략의 핵심을 간단하게 정리해보자.

첫째, 리얼리스트 프로젝트의 계보는 자본주의 사회에서

가치 절하된 대상을 예술 영역으로 다시 불러오는 작업에 대해 그 돌발적 흐름을 역사적으로 재구성해보는 시도다. 부리오는 자본주의적 생산력의 증대가 본격화된 19세기부터 "추방-기계가 엑스폼을 색출하며 가차 없이 작동"하였고 바로 같은 시기에 그 추방-기계에 저항하는 비판적 모더니즘 예술이 출현했다고 분석한다.[49] 앞서 이시적 시간성에서 언급했듯이, 과거는 현재에 의해 끊임없이 재활성화되고 재구성되는 바, 글로벌 자본주의 시대에 폐기된 존재들을 다루는 동시대 예술은 그 자체가 시간의 분기점bifurcations이 되어 스스로의 역사적 계보를 만들어낸다.[50] 엑스폼을 문제시하는 이러한 리얼리스트 프로젝트에서 귀스타브 쿠르베는 그 계보의 시작 지점에 놓여 있다. 물론 이 시작은, 앞서 알튀세르의 우발적 유물론에서 강조했듯이, 이후의 역사를 필연적으로 발생시킨 근원적인 기원이 아니라, 우연적인 사태와 복합적인 정황 속에서 예술가의 실천적 개입으로 출현한 돌발로 이해하는 것이 타당하다. 다시 말해서 쿠르베는 단순히 일하는 사람을 사실적으로 그렸다거나 사회주의 사상을 시각적으로 표명했다는 점에서가 아니라 "생생하게 체험한 실재와 직접적인 관계를 맺는 회화"를 통해 당대 현실에 개입하여 변혁을 꾀했다는 점에서 리얼리스트라 할 수 있다는 것이다.[51] 쿠르베의 회화는 불량품을 걸러내는 사회적 분류 작동을 거부하고

예술에 덧씌워진 고귀한 서사를 제거함으로써 사회적, 미학적으로 폐기된 실재를 드러낸다. 그는 역사화의 고귀함에 의해 폐기된 노동의 실재인 노동자, 이상화된 누드 전통에 의해 억압된 육체의 실재인 여성의 성기 등 추방된 존재를 회화의 장으로 들여왔다는 점에서 엑스폼을 구제하는 리얼리스트 프로젝트의 선구자다.

이러한 리얼리스트 프로젝트의 계보는 진보하는 역사의 단선적 흐름과는 근본적으로 다르다. 오히려 그것은 개개의 별들이 함께 조응하며 빛나는 거대한 성좌와 같다. 예컨대 마네의 아스파라거스 그림이나 벼룩시장에서 주워온 초현실주의자의 오브제, 상품과 쓰레기를 쌓아올리는 누보 레알리스트Nouveau Réalistes의 집적이나 저급 문화를 차용한 국제 상황주의자의 전용 등 무수한 개별 사례들을 일군의 무리로 배치할 수 있다. 또한 관념과 물질 영역에서 폐기된 배설물을 사유의 영역으로 들여와 일체의 이분법에 저항하는 바타유의 이종학heterology이나 의식에서 떨어져나가 일종의 기능장애 상태로 존재하는 생톰sinthome을 소환하여 정신의 폐기물을 다시금 끌어올리는 라캉의 정신분석학 등과 같은 이론적 실천도 주요한 성좌의 자리를 차지할 수 있다. 중요한 것은, 이들 모두가 벤야민이 보들레르를 인용하며 유물론적 역사가의 알레고리로 제시했던 존재, 즉 자본주의의 쓰레기,

의식과 체제의 폐기물을 줍는 넝마주이의 모습을 하고 있다는 점이다. "대도시가 버린 모든 것, 그것이 잃어버린 모든 것, 그것이 경멸했던 모든 것, 그것이 짓밟았던 모든 것을 그는 분류하고 수집한다."[52] 이처럼 엑스폼을 구제하는 리얼리스트 프로젝트는 시인, 화가, 철학자 등을 포괄하는 거대한 성좌의 형태로 펼쳐질 수 있다.

둘째, 동시대 미술에서 엑스폼을 문제시하는 리얼리스트 프로젝트는 '쓰레기 없는 활동'을 지향하며 다양한 실천 전략을 구사한다. 전체적으로 보았을 때 동시대의 리얼리스트 프로젝트는 작업의 모든 활동이 사용 가치를 지니는 창작 과정을 도모함으로써 그 과정에서 만들어지는 모든 것이 유용하고 의미 있는 과정중심적인 작업을 추구한다. 이러한 작업들은 버려진 엑스폼의 가치를 변용하고 추방-기계의 원심운동을 탈중심화된 순환 구조로 바꾸어놓기 위해 다양한 전략을 사용하는데, 이 중 크게 두 가지 실천 방식이 두드러진다.

우선 동시대 리얼리스트 예술에서 가장 눈에 띄는 것은 앞서 언급한 벤야민의 넝마주이를 직접적으로 실천하는 전략으로, 역사적 폐기물, 파편화된 기록, 버려진 존재들을 수집, 분류, 구제하는 아카이빙 방식이다. 이는 한마디로 '역사의 넝마주이'라 부를 수 있는 실천 전략으로,

역사적이라고 불릴 만한 파편과 기록들을 뒤져 과거를
비판적으로 다시 읽어내는 일종의 고고학적 발굴뿐 아니라,
21세기 현재에 쏟아지는 쓰레기와 이미지, 문서와 기록들을
수집하고 재분류하는 작업, 나아가 허구적인 기록의 생산과
가상의 아카이브 구성까지도 포괄한다.[53] 동시대 리얼리스트
예술에서 두드러지는 또 다른 전략은 쓰레기와 폐기물을
만들어내는 생산체계를 교란하는 전략으로, 교환가치가
지배하는 노동 세계를 사용가치에 기반을 둔 예술 세계로
들여와 전용하거나 쓰레기를 분리해내는 가치체계 자체를
불안정하게 만들고 교묘하게 전복하는 방식이다. 추방-
기계로 작동하는 글로벌 자본주의의 생산체계를 교란하는
동시대 예술은 특히 노동의 가치에 대한 문제를 중심으로
창작과 노동, 일과 여가, 유용성과 폐기의 논리를 내파하며
탈안정화한다. 이를 위해 동시대 미술은 다양한 방법을
사용하는데, 예컨대 전시를 관람하는 관객들이 취미활동 같은
노동을 하도록 유도하는 전시를 함으로써 노동의 재생산에
맞추어진 레저 생활과 노동의 연장에 다름없는 자본주의
시대의 휴식을 문제화하기도 하고, 예술가가 일용직 노동자를
고용하거나 자신의 전시 공간을 상업적으로 대여하는
전시를 진행함으로써 예술가 자신과 예술 노동이 자본의
흐름이라는 생산체계 내의 일부임을 드러내기도 한다.[54] 상품과

인간, 노동과 여가 영역을 가리지 않고 쓸모없는 대상을
폐기처분하는 엑스폼의 작동 논리를 교란시키는 이러한
작업들은 예술이란 사회의 경제적, 물질적 조건으로부터
분리된 초월적, 관념적 영역이 아니라 그 물리적 조건에
개입하여 현재 정세의 배치를 변화시키려는 구체적인 실천임을
보여준다.

실천이 믿음을 낳는다

일찍이 부리오는 비평가의 주요 과업이 특정한 시기나 시대에
등장하는 복합적인 문제들을 파악하여 재기술하고 그러한
문제들에 대해 응답하는 다양한 예술 실천들을 면밀하게
살펴보는 것이라 언급한 바 있다.[55] 그는 『엑스폼』을 통해
글로벌 자본주의의 추방 메커니즘을 동시대의 복합적 문제들의
중핵으로 파악하고 이에 저항하는 예술 실천의 다양한 양상을
리얼리스트 프로젝트로 그려내고 있다. 21세기 현시점에서
사회적으로 추방된 존재, 경제적으로 폐기된 대상, 문화적으로
가치 절하된 영역을 알튀세르와 벤야민을 경유하여
재독해하는 작업은 우리로 하여금 예술과 자본, 이데올로기와
실천, 역사와 현재 사이의 복합적인 관계를 새로운 눈으로

바라보게 한다.

　　알튀세르의 철학은 거대 이념을 제거한 실질적인
자본주의 분석과 함께 공허와 혼돈, 광기와 정신질환이
기이하게 뒤섞인 인간 이해와 역사철학을 제공한다. 하지만,
이미 보았듯이, 동시대 미술의 양상을 파악하고 과거의 계보와
미래의 전망을 아우르는 역사적 현재가 활성화되기 위해서는
알튀세르의 광기어린 사유와 역사의 우발성을 끌어안는
것만으로는 충분하지 않다. 추방-기계 작동의 자북磁北을
제거하는 탈중심화 기획은 역사의 우발성을 이론적으로
주장하는 것을 넘어 현실적인 실천 방식을 고민하고 이를
일정한 (탈)형식으로 구체화해야 하기 때문이다. 이러한
구체적인 예술 실천은 무수히 다양한 형식과 전략을 취할 수
있겠으나, 적어도 부리오는 벤야민의 역사적 구제 속에서 그
한 가지 실천 방식을 찾았고 모더니티의 쓰레기를 주워 모으는
넝마주이의 모습에서 비판적 모더니즘과 동시대 예술을 잇는
리얼리스트 예술가의 모습을 발견했다.

　　그럼에도 불구하고, 알튀세르의 사유가 엑스폼 담론의
이론적 토대 역할을 한다는 것은 결코 그것이 예술적 실천과
무관한 관념적인 기반이라는 뜻이 아님을 기억했으면 한다.
알튀세르의 사상에서 얻을 수 있는 가장 중요한 교훈은
바로 일체의 관념론을 거부하는 것, 이데올로기의 물질성을

직시하는 것이기 때문이다. "무릎을 꿇고 입술을 움직여 기도의 말을 되뇌어보라, 그러면 믿게 될 것이다."[56] 알튀세르가 철학자 파스칼의 사상을 재해석하며 설파한 이 유명한 문장은, 어떠한 관념도 그 자체로 물리적 현실을 산출할 수 없으며, 오직 개인의 실제적인 행위와 물리적인 수행을 통해 구체화될 때 비로소 추상적인 관념이 현실적으로 존재할 수 있다는 점을 주장한 것이다. 부리오는 알튀세르의 이 구절을 인용하면서 예술 작업이나 비평 담론에서도 '실천이 믿음을 낳는다'는 사실을 힘주어 강조한다.[57] 부리오의 비평이 알튀세르를 재조명하며 받아들이고자 하는 것은 바로 이러한 실천, 사회적 틈 속에서 현실을 변화시키는 행동의 수행이라 할 수 있다.

이런 점에서 부리오의 엑스폼 담론이 지니는 의의는 현실을 설명하는 거대한 이론이나 작품을 분석하는 정교한 개념에 있다기보다 엑스폼을 구제하는 작은 실천의 중요성을 일깨운 점에 있다고 해야 할 것이다. 우리 모두는 매일 쏟아져 나오는 방대한 양의 쓰레기들, 사회의 어두운 곳으로 추방되는 비참한 존재들을 망연자실하게 바라본 경험이 있다. 엑스폼의 교훈은 자명하다. 이제, 버려진 쓰레기와 역사적 잔해들을 주워 모으고, 이윤만을 앞세우는 효율성의 논리에 문제를 제기하며, 무자비한 추방-기계에 브레이크를 거는 일은, 더 이상 유물론적 역사가나 리얼리스트 예술가의 특별한 임무가 아니라 우리

모두의 일상적인 과업이 되었다는 것이다.

2019년 11월 이 작은 책자의 번역을 현실문화연구에 제안했을 때만 하더라도 이듬해 니콜라 부리오가 내한하게 되면 대담 형식의 조촐한 출판기념회를 열어도 좋겠다는 생각을 했었다. 하지만 그로부터 한 달이 채 되기도 전에 Covid-19라는 이름의 바이러스가 출현했고 삽시간에 전 세계로 퍼져나갔다. 당시만 해도 코로나 바이러스 출현 이후의 일상이 얼마나 다른 모습이 될지, 그렇게 달라진 일상이 얼마나 오래 계속될지 아무도 알지 못했다. 번역을 마무리하며 이 글을 쓰고 있는 지금 전염병의 대유행은 만 2년을 향해 가고 있고, 대수롭지 않은 물리적 접촉이 어떤 이에게는 생명의 위협이 될 수도 있는 일상 속에서 거리에서든 직장에서든 마음 편하게 큰 숨 한 번 내쉬는 게 힘든 상황이 되어 버렸다.

안타깝게 사라져버린 2년 가까운 시간 속에서 『엑스폼』은 주위를 둘러보며 생각을 다잡을 수 있는 좋은 길잡이가 되어주었다. 부리오의 글은 종종 급작스런 도약이나 빠른 스피드로 인해 한글로 옮기다 보면 쉬이 문장이 어그러지기 일쑤여서 애를 먹기도 했지만, 김일지 선생과 함께

읽고 또 읽어가며 그의 열정적인 시선과 날카로운 사고를
따라가보는 것만으로도 충분히 즐거운 여정이었다. 전염병
핑계로 차일피일 미뤄진 탈고를 인내심 있게 기다려주시고
번역문의 내용을 꼼꼼히 살펴봐주신 현실문화연구의 김수기
대표님께 진심으로 감사드린다.

일명 스타 큐레이터로 알려져 있는 부리오의 글이
지속적으로 독자의 관심을 끄는 것은 그가 꼭 스타여서라거나
혹은 꼭 큐레이터여서만은 아닌 것 같다. 이제까지 그가 써온
글은 유명 큐레이터이기 이전에 현실, 역사, 문화, 예술에 대해
고민하는 동시대인이라면 누구나 한 번쯤 질문하게 되는
것들을 조금 더 치열하게 묻고 조금 더 적극적으로 답하려는
과정에서 나온 것이라는 생각이 든다. 그렇게 나온 또 한 권의
책이, 쓰레기와 폐기물로 뒤덮인 21세기 지구를 걱정하는
이들에게, 추방당하고 버려지는 존재들을 구제하고자 고심하는
이들에게, 커다란 위안이나 뾰족한 방책은 아니더라도 예술의
힘과 작은 실천의 희망을 확인하는 계기로 다가가기를
희망한다.

* 이 글은 한국미술이론학회에서 발간하는 『미술 이론과 현장』 제31집(2021), 27~56에 게재된 논문 「토대와 실천: 니콜라 부리오의 '엑스폼'에 대한 고찰」을 해제의 성격에 맞추어 재구성한 것이다. 논문을 수정하여 재수록할 수 있도록 허락해준 한국미술이론학회에 감사를 표한다.

1. 이 책은 2015년 부에노스아이레스에서 스페인어로 출판된 이후 2016년에 영어로 번역되었고, 2017년에 이르러 파리에서 불어로 출판되었다. 스페인어본, 영어본, 불어본의 출판 정보는 각각 다음과 같다. *La Exforma* (Buenos Aires: Adriana Hidalgo Editora, 2015); Nicolas Bourriaud, *The Exform*, trans. Erik Butler (Brooklyn: Verso, 2016); *L'exforme: Art, idéologie et rejet* (Paris: Presses Universitaires de France, 2017). 특히 영어본 *The Exform*은 21세기의 정치적, 사회적 한계를 넘어서려는 현대 사상가들의 철학 에세이를 소개하며 미래에 대한 전망을 제시하는 'Verso Futures' 시리즈의 일부로 출판되었다는 점에서 그 의의와 위상을 짐작할 수 있다. 이 해제에서는 영어본의 출처와 본서의 쪽수를 함께 표시하였다.

2. 부리오는 『포스트프로덕션』에서 일부 이론가들이 '철저하게 미국적인, 유화된 마르크스주의 안내서'의 내용을 열거하거나 이미 퇴화된 '그린버그식 교리'를 가져와 자신의 이론을 반박한다고 언급하며 그러한 비판을 무의미한 것으로 일축한 바 있다. Nicolas Bourriaud, *Postproduction*, trans. Jeanine Herman (New York: Lukas & Sternberg, 2002), 7. 반면 그는 2015년 리움 개관 10주년 기념 강연에서 '관계의 미학'에 대한 유의미한 비판으로 '관계 예술'이 '인간중심적'이라는 지적이 있었음을 언급한 바 있으며, 이를 반영하여 인류세(anthropocene)와 관련된 전시를 기획하기도 하였다. 부리오의 강연은 https://www.youtube.com/watch?v=vWt-lr1g730에서 볼 수 있다.

3. 주지하듯이, '관계의 미학'에 대한 대표적인 비판으로는 클레어 비숍(Clair Biship)의

「적대감과 관계의 미학」을 들 수 있다. 비숍은 라클라우와 무페의 '적대감'에 기반을 둔 민주주의 개념을 들여와 부리오의 '마이크로-유토피아'의 한계를 지적한다. 예컨대 리크리트 트라바니자(Rirkrit Tiravanija)의 전시에서 타이 음식을 먹으며 소통하는 관객들은 이미 동일한 관심사를 지닌 동질적인 커뮤니티의 구성원들이며 거기에서는 민주주의의 핵심이라 할 수 있는 이질적 존재들 간의 적대감이나 갈등이 부재한다는 지적이다. Claire Bishop, "Antagonism and Relational Aesthetics," *October* 110 (Autumn 2004), 51~79. 부리오가 개진한 비평 이론이나 동시대 미술 분석을 비판적으로 다룬 주요 국내 연구는 다음과 같다. 김기수, 「부리오의 '관계미학'의 의의와 문제」, 『미학 예술학 연구』 34(2011), 281~316; 정연심, 「포스트-미디엄과 포스트프로덕션: 현대미술의 '동시대성'」, 『미술이론과 현장』 14(2012), 187~215; 김종기, 「21세기 서양미학의 동향과 전망을 위한 시론 3 - 니콜라 부리오의 얼터모더니즘(altermodernism)에 대한 비판적 독해: 얼터모더니즘은 포스트모더니즘 '이후'의 대안인가?」, 『현대미술학 논문집』 21:1(2017), 151~84.

4. Bourriaud, *Postproduction*, 10.

5. Nicolas Bourriaud, *Relational Aesthetics*, trans. Simon Pleasance and Fronza Woods (Paris: Les presses du réel, 2002), 7, 17.

6. Bourriaud, *The Exform*, xii; 본서, 14.

7. https://www.merriam-webster.com/dictionary/ex (on-line Merriam-Webster Dictionary); https://www.lexico.com/definition/ex#h70048356591120 (on-line Oxford Dictionary)

8. Bourriaud, *The Exform*, x; 본서, 11. 굵은 글씨는 원저자의 강조.

9. 앞의 책, viii; 본서, 9.

10. 앞의 책, 같은 쪽; 본서 8.

11. 부리오는 이미 『래디컨트』에서 엑스폼과 상통하는 엑소더스(exodus), 즉 글로벌 자본주의 체계로부터 벗어나는 '대탈출'을 제안한 바 있다.

그는 『래디컨트』를 마무리하는
마지막 구절에서 자본주의
사회의 물화(物化)가 그 어느
때보다 철저하고 다양하게 그
힘을 발휘하고 있다고 지적하며,
물화의 위협에 맞서는 새로운
대탈출을 시작함으로써 세계와
역사를 다시 움직이게 하는
역-운동(counter-movement)을
개시해야 한다고 강조한다.
『엑스폼』은, 마치 대탈출을
제안하며 끝마쳤던 『래디컨트』를
이어 쓰듯이, 자본주의 가치
체계를 교란시키는 역방향 운동의
탈출을 엑스폼이라는 개념을 통해
구체화하고 있다. Bourriaud, *The
Radicant*, trans. James Gussen and
Lili Porten (New York: Lukas &
Sternberg, 2009), 188.

12. Bourriaud, *The Exform*, 7; 본서,
31~2.

13. 앞의 책, viii; 본서, 8.

14. 앞의 책, xii; 본서 14.

15. Louis Althusser, "On the
Materialist Dialectic," *For
Marx*, trans. Ben Brewster
(New York: Random House,
1970), 206, no. 46. 지크문트
프로이트가 『꿈의 해석(Die

Traumdeutung)』(1899)에서
사용한 Überdeterminierung
(overdetermination;
surdétermination)은 일반적으로
'중층결정'이라 번역된다. 하지만
알튀세르의 경우 이에 대응하는
'underdetermination'이라는
개념을 함께 사용한다는 점을
고려하여 국내 연구자들이 이를
'과잉결정'으로 번역하고 있어
여기에서는 '중층결정' 대신
'과잉결정'으로 옮겼다.

16. 지크문트 프로이트, 『꿈의 해석』,
김인순 역(열린 책들, 2020),
349~383; Roman Jakobson, "Two
Aspects of Language and Two
Types of Aphasic Disturbances,"
in *Language in Literature*, eds.
Krystyna Pomorska and Stephen
Rudy (Cambridge, MA: Harvard
University Press, 1987), 95~114;
Jacques Lacan, "The Instance of
the Letter in the Unconscious,"
Écrits, trans. Bruce Fink (New
York: W. W. Norton & Co., 2007),
412~41.

17. 이에 대해서는 파스칼 질로,
『알튀세르와 정신분석』, 정지은
역 (그린비, 2019); 최원, 『라캉 또는

알튀세르』(도서출판 난장, 2016)를
참조하라.

18. Lacan, "The Mirror Stage as
Formative of the I Function,"
Écrits, 75-81; Althusser, "Ideology
and Ideological State Apparatus,"
*Lenin and Philosophy and Other
Essays*, trans. Ben Brewster
(New York: Monthly Review Press,
1971), 127-86. 파스칼 질로는
알튀세르의 '주체로의 호명'을
라캉의 '주체-되기'가 확장된
것이라 언급한다. 즉 라캉에게서
생물학적인 아이가 상상계적
거울 단계의 오인과 상징적
질서로의 예속을 통해 주체가
되듯이, 알튀세르에게서 개인은
실재 세계와의 상상적인 관계와
상징적인 질서에 예속됨으로써
이데올로기적 주체로 탄생한다는
것이다. 파스칼 질로, 『알튀세르와
정신분석』, 97~155. 한편 진태원은
알튀세르의 자서전 『미래는
오래 지속된다』의 한국어판
해설에서 알튀세르의 이데올로기
이론에 등장하는 상상계는
라캉의 상상계보다는 스피노자
철학에서 유래한 것임을 지적하고,
이는 알튀세르가 주장하는

이데올로기의 물질성에 있어서
매우 중요한 부분임을 강조한다.
루이 알튀세르, 『미래는 오래
지속된다』, 권은미 옮김(이매진:
2008), 25.

19. Althusser, "Ideology and
Ideological State Apparatus", 182.

20. 앞의 책, 168.

21. Bourriaud, *The Exform*, 44-5;
본서, 83~4.

22. 알튀세르, 『미래는 오래 지속된다』,
159~96.

23. Bourriaud, *The Exform*, 4; 본서,
27. 알튀세르의 원전 출처는
다음과 같다. Althusser, *Writings
on Psychoanalysis: Freud and
Lacan*, trans. Jeffrey Mehlem (New
York: Columbia University Press,
1999), 142.

24. Bourriaud, *The Exform*, 26; 본서,
55.

25. 알튀세르, 『미래는 오래 지속된다』,
24, 636~7.

26. Bourriaud, *The Exform*, 15, 20;
본서, 41~2, 47.

27. 알튀세르, 『미래는 오래 지속된다』,
29.

28. 『미래는 오래 지속된다』에 대한
해설에서 진태원은 이 책을 한

개인의 파란만장한 생애에 관한
'자서전'(만)으로 읽지 말 것을
권고하고 있으며, 번역자 권은미는
알튀세르의 유물론적 사유를
'자기 육체로 생각하기'에서 나온
전복적인 사유라고 언급하고 있다.
앞의 책, 7~33, 515.

29. 이 글은 알튀세르의 1994년
유고집 『철학-정치 논집(Écrits
philosophiques et politiques)』에
수록되었으며, 국내에서는 『철학-
정치 논집』의 일부를 편역한
『철학과 맑스주의』에 실려 있다.
루이 알튀세르, 『철학과 맑스주의』,
서관모·백승욱 편역(중원문화,
2017), 25~132.

30. 루이 알튀세르, 『철학에 대하여』,
서관모·백승욱 역(동문선, 2002),
28~9.

31. 알튀세르, 『철학과 맑스주의』,
36~7. 알튀세르는 우발성의
유물론이 에피쿠로스, 마키아벨리,
스피노자, 홉즈, 루소, 마르크스,
하이데거, 비트겐슈타인, 데리다의
사상에 내재해 있다고 분석한다.

32. 앞의 책, 63.

33. 앞의 책, 38~9, 76.

34. 앞의 책, 78.

35. 알튀세르, 『철학에 대하여』, 48.

36. Althusser, "Letters to D"(1966),
Writings on Psychoanalysis, 57.
특히 그는 라캉의 이론적 기여 중
하나가 경험심리학의 발생론에
대한 거부임을 지적하며, 무의식의
'무시간성(atemporality)'과
동일성이 결여된 무의식적 주체를
이데올로기적 주체의 돌발적
출현과 연결짓고자 시도했다. 같은
책, 52~3.

37. Bourriaud, *The Exform*, 12; 본서,
37.

38. 앞의 책, 35; 본서, 71.

39. 앞의 책, 36; 본서, 73.

40. 앞의 책, 43; 본서, 82.

41. 발터 벤야민, 『역사의 개념에
대하여』, 최성만 역(도서출판 길,
2012), 332.

42. 앞의 책, 366.

43. 앞의 책, 365.

44. 앞의 책, 47.

45. 알튀세르는 1984~87년에 걸쳐
이루어진 나바로와의 대담에서
우발적 유물론에 따른 역사
개념을 '완료된 역사'가 아닌 '현재
속의 역사(l'histoire au présent)'임을
언급한 바 있다. 특히 그는 물리
법칙의 결정론과는 무관한
'우발적 경향들과 무의식에서

발생하고 솟아나는 살아있는 역사', 우연적인 마주침과 교차에 의해 형성되는 '개별적, 우발적 정세의 역사' 개념을 강조한다. 알튀세르, 『철학에 대하여』, 46~51.

46. 질로, 『알튀세르와 정신분석』, 121~31.

47. Bourriaud, *The Exform*, 39; 본서, 76.

48. 앞의 책, 75-6; 본서, 130.

49. 앞의 책, 28; 본서, 57.

50. 앞의 책, 40; 본서, 78. 예술작품은 당대의 상황을 역사적으로 해석할 수 있는 해석적, 역사적 맥락을 제공할 뿐 아니라 과거를 다시 읽을 수 있는 새로운 관점을 형성함으로써, '현재에서 출발하여 과거로 이어지는' 역사적 계보를 생산한다. 특히 부리오는 보르헤스가 '카프카의 선구자들'을 불러냈음을 언급하며, "모든 위대한 작품은 자신의 계보를 만들어내고 동시에 역으로 새로운 문학사를 창조한다"고 강조한다. 이처럼 과거와 미래 모두에 영향을 미치는 현재의 예술작품은 시간의 양방향으로 작동하는 독특한 시간의

분기점이다.

51. 앞의 책, 78; 본서, 133.

52. 벤야민은 대도시의 쓰레기를 줍는 19세기 파리의 넝마주이의 모습에서 모더니티의 파편들을 수집하고 분류하는 근대 시인의 모습을 발견했던 보들레르를 직접 인용하며 넝마주이를 시인, 예술가, 역사가의 알레고리적 인물로 묘사한다. Walter Benjamin, *The Arcades Project*, trans. Howard Eiland and Kevin McLaughlin (Cambridge, MA: Harvard University Press, 2002), 349. 부리오는 벤야민의 보들레르 인용을 다시 들여와 언급하고 있다. Bourriaud, *The Exform*, 55; 본서, 98.

53. Bourriaud, *The Exform*, 57-62; 본서, 100~7. 부리오는 시프리앙 가이아르, 요제핀 멕세퍼, 캐럴 보브, 요하심 쾨스터, 마이-투 페레, 왈리드 라드 등 동시대의 많은 작가들의 작업이 여기에 속한다고 기술한다.

54. 앞의 책, 87-94; 본서, 145~56. 부리오는 이러한 전략을 실천하는 예술로 개념미술이나 과정미술을 비롯하여 1960년대로 거슬러

올라가는 자크 샤를리에,
1990년대 이후의 마우리치오
카텔란, 존 밀러, 피에르 위그, 필립
파레노, 가브리엘 오로스코의
작업을 언급하고 있다.

55. Bourriaud, *Relational Aesthetics*, 7.
56. Althusser, "Ideology and
 Ideological State Apparatus," 168.
57. Bourriaud, *The Exform*, 67; 본서,
 113.

참고문헌

Althusser, Louis. *For Marx*. trans. Ben Brewster. New York: Random House, 1970.

_____. *Lenin and Philosophy and Other Essays*. trans. Ben Brewster. New York: Monthly Review Press, 1971.

_____. *Writings on Psychoanalysis: Freud and Lacan*. trans. Jeffrey Mehlem. New York: Columbia University Press, 1999.

Benjamin, Walter. *The Arcades Project*. trans. Howard Eiland and Kevin McLaughlin. Cambridge, MA: Harvard University Press, 2002.

Bishop, Claire. "Antagonism and Relational Aesthetics." *October* 110 (Autumn 2004): 51-79.

Bourriaud, Nicolas. *Relational Aesthetics*. trans. Simon Pleasance and Fronza Woods. Paris: Les presses du réel, 2002.

_____. *Postproduction*. trans. Jeanine Herman. New York: Lukas & Sternberg, 2002.

_____. *The Radicant*. trans. James Gussen and Lili Porten. New York: Lukas & Sternberg, 2009.

_____. *The Exform*. trans. Erik Butler. Brooklyn: Verso, 2016.

_____. "What is the exform? Culture, history and rejection in the Google era." Royal Academy Schools Autumn Lecture, 8 November 2012. Audio record of the lecture. https://www.mixcloud.com/thesuperuserlink/nicolas-bourriaud-what-is-the-exform-culture-history-and-rejection-in-the-google-era/. (2021년 4월 26일 검색).

_____. "Leeum 10th Anniversary Lecture - Nicolas Bourriaud: The Exform." https://www.youtube.com/watch?v=vWt-lr1g730. (2021년 4월 26일 검색).

Jakobson, Roman. "Two Aspects of Language and Two Types of Aphasic Disturbances." In *Language in Literature*. eds. Krystyna Pomorska and Stephen Rudy. Cambridge, MA: Harvard University Press, 1987, 95-114.

Lacan, Jacques. *Écrits*. trans. Bruce Fink. New York: W. W. Norton & Co., 2007.

김기수. 「부리오의 '관계미학'의 의의와 문제」. 『미학 예술학 연구』. 34 (2011): 281~316.

김종기. 「21세기 서양미학의 동향과 전망을 위한 시론 3 - 니콜라 부리오의 얼터모더니즘(altermodernism)에 대한 비판적 독해: 얼터모더니즘은 포스트모더니즘 '이후'의 대안인가?」. 『현대미술학 논문집』. 21:1 (2017): 151~84.

루이 알튀세르. 『미래는 오래 지속된다』. 권은미 역. 서울: 이매진, 1992.

_____. 『철학에 대하여』. 서관모·백승욱 역. 서울: 동문선, 2002.

_____. 『철학과 맑스주의』. 서관모·백승욱 편역. 서울: 중원문화, 2017.

발터 벤야민. 『역사의 개념에 대하여』. 최성만 역. 서울: 도서출판 길, 2012.

정연심. 「포스트-미디엄과 포스트프로덕션: 현대미술의 '동시대성'」. 『미술이론과 현장』. 14 (2012): 187~215.

지크문트 프로이트. 『꿈의 해석』. 김인순 역. 서울: 열린 책들, 2020.

최원. 『라캉 또는 알튀세르』. 서울: 도서출판 난장, 2016.

파스칼 질로. 『알튀세르와 정신분석』. 정지은 역. 서울: 그린비, 2019.

찾아보기(용어)

ㄱ

거대역사History 10, 12~3, 19, 21, 39, 41, 45, 53, 55, 63~6, 68~70,
 75~8, 80, 85, 98~9, 101, 104~7, 108, 121, 159, 164
 '기원', '스토리텔링', '시간' 또한 찾아볼 것
거대이상Ideal 11, 13, 21, 55, 57, 122, 133, 135
관념론idealism 14, 31, 38, 48~9, 70, 72, 74, 77~8, 134, 139~40, 142,
 158, 178, 182, 196
광기madness 37, 42~5, 55, 172~3, 179~81, 196
기억memory 33, 37~9, 47, 91, 100~2, 117, 154, 158, 166, 189, 196
기원origin 36~9, 46, 53, 55, 67, 69, 71, 79, 108, 136, 164, 183~5, 188,
 191
 '거대역사' 또한 찾아볼 것
기호항해semionautic 88, 125, 168

ㄴ

넝마주이ragpicker 13, 98, 100, 102, 106, 119, 121, 186, 189, 193, 196,
 208
노동labor 8, 27~8, 69, 117, 133, 140~1, 144~6, 149, 151~2, 155, 157,

164~5, 172~3, 176~8, 180~1, 187, 192, 194~5

누보레알리슴Nouveau Réalisme 96~7

ㄷ

다다이즘Dadaism 144

다양체multiplicity 86~8

대중노선mass line 50~5

대중의 천사Angel of Masses 63, 65, 122

동시대 미술/예술contemporary art 9, 13~4, 31, 54, 74, 80~2, 86~8,
 91~2, 97, 106, 114~5, 121, 124~5, 157, 163~8, 171~2, 182,
 185, 187, 190~1, 193~4, 196, 204

ㄹ

리얼리즘realism 11, 122, 130~6, 138, 145, 149, 161, 190

ㅁ

마주침encounter 59, 71, 73, 123, 181~5, 208
 '우연'과 '우연성' 또한 찾아볼 것

마주침의 유물론materialism of encounter 16, 70, 181~2

모더니즘modernism 19, 69, 85, 87, 115, 146, 157, 163~4, 168, 190~1,
 196

무의식unconscious 12~3, 23, 28~32, 37~8, 45~6, 55~6, 67, 95, 100,
 108~11, 117, 122, 164~5, 172~7, 181, 184, 189, 207~8

문화연구cultural studies 13, 18, 50~3, 56, 65, 84, 143, 158

ㅂ

발생genesis 36~9, 183~5, 188

　　　'기원'을 찾아볼 것

배제exclusion 9~13, 43, 56~7, 100, 140~1, 156, 158, 169~72, 190

ㅅ

사후성belatedness 80, 159

생톰sinthome 56, 61, 192

성좌constellation 54, 86~8, 90, 92~3, 103, 107, 114, 188, 192~3

소수/소수자minor/minority 18, 20, 55, 99, 116, 132

소외alienation 27~8, 44, 48, 97, 145, 164, 172~3, 181

스토리텔링storytelling 46, 49, 122, 137

시뮬라크르simulacre 71

실용주의pragmatism 113~5

실재the real 8, 47~9, 67, 71, 107, 130, 133~8, 161, 171, 190~2

쓰레기waste 7~11, 13, 31, 33, 45, 56, 96, 98, 100, 104, 138, 141, 143~5,

　　　150, 152~9, 162, 169~171, 189~94, 196~7, 208

ㅇ

억압repression 10~3, 27, 45, 83, 98~9, 112, 157, 172~3, 175, 177~8,

　　　180~2, 187, 190, 192

얼터모던altermodern 90, 125

얼터모더니즘altermodernism 125, 164

얼터모더니티altermodernity 168

에피쿠로스 이론Epicurean theory 70, 123, 182

엑스폼exform 11, 32, 56~7, 163, 166, 168~73, 176, 180, 182, 185~6, 189~93, 195~7

여가leisure 28, 151~2, 194~5

역사의 천사Angle of History 65, 76

역사적 관념론historical idealism 68, 77

우발성의 유물론aleatory materialism 36~7, 59, 70, 74, 164, 173, 179, 181~5, 187~9

우연accident; chance 31, 66, 70~1, 76~7, 101, 108, 118, 156, 182
 '마주침'과 '우연성' 또한 찾아볼 것

우연성contingency 59, 71, 182, 186
 '마주침'과 '우연' 또한 찾아볼 것

유령의 춤사위spectral dance 9~10, 118

유명론nominalism 74~5, 159

유물론materialism 13~4, 16, 36~7, 46, 48, 51, 59, 70, 72, 74, 76, 98~9, 119, 122, 136, 164, 168, 180~5, 187~9, 191, 207

유물론적 역사가materialist historian 98~101, 105, 117, 160, 164~5, 187~9, 192

이데올로기ideology 10~4, 17, 20, 29~31, 43, 45~6, 48~51, 54, 56, 65~7, 73, 82~4, 101, 104~5, 107~17, 119~22, 126, 130,

134~8, 143~5, 159, 164~5, 172~6, 178, 189~90, 195~6, 206~7

이데올로기적 국가장치ideological state apparatuses(ISA) 43, 49, 83~4, 111~3, 119, 159, 173

이시성heterochrony 31, 85, 105, 188

이종학heterology 13, 139~40, 192

이질적인 것the heterogeneous 88, 139

인본주의humanism 85

ㅈ

자본주의capitalism 7, 60, 75~6, 79, 82, 113~7, 130, 152, 165, 167, 169~71, 186, 190~2, 194~6, 204~5

잔해학rudology 143~4

저자성authorship 97

정신분석학psychoanalysis 10, 12~3, 29~30, 32~3, 36, 41~2, 56, 58, 67, 80, 94~6, 109, 159, 173~6, 184, 192

정치politics 9~10, 12~4, 17, 21, 30, 63, 65~6, 73, 81, 83, 86, 114~5, 121, 159

주체/주체성subject/subjectivity 12, 30, 45, 48, 56, 61, 72, 97, 108~12, 115~6, 118, 126, 130, 167, 172~6, 184, 189, 206~7

ㅊ

천체연대적 점성술asterochronic reading 94

초현실주의surrealism 102, 139~40, 144~5, 192

추방expulsion 8, 11, 13, 57, 108, 122, 166, 170, 172, 180, 182, 186, 190~1, 193~7

ㅍ

판타즈마고리아phantasmagoria 10, 56, 83, 108~9, 116~9, 121~2, 138, 157

편위clinamen 70, 123

포틀래치potlatch 141~2

프롤레타리아proletariat 8~10, 12, 26, 28, 30, 52~3, 55, 66, 73, 99, 116, 150~1, 158, 170, 172, 175~8, 180

ㅎ

현실reality 20, 39, 46~9, 56, 69, 72~3, 81~3, 88, 94, 113~5, 122, 129~31, 135, 137~8, 141, 148, 168, 172, 184~6, 191, 197

형이상학metaphysics 49, 139

효율성efficiency 114, 197

후기식민주의 이론postcolonial theory 18, 53~4, 125

훈습Durcharbeiten 27, 58, 177~80

찾아보기(인명)

ㄱ

가이야르, 시프리앙Gaillard, Cyprien 104, 208

가타리, 펠릭스Guattari, Felix 17~8, 28~30, 32

갠더, 라이언Gander, Ryan 102

고다르, 장-뤼크Godard, Jean-Luc 14, 21

곤잘레스-포에스터, 도미니크Gonzalez-Foerster, Dominique 102

구르스키, 안드레아스Gursky, Andreas 88

그린버그, 클레멘트Greenberg, Clement 69

긴츠부르그, 카를로Ginzburg, Carlo 94~5

ㄴ

노클린, 린다Nochlin, Linda 132

누난, 데이비드Noonan, David 105

니체, 프리드리히Nietzsche, Friedrich 21, 105, 127

ㄷ

다비드, 자크-루이David, Jacques-Louis 63, 66

데리다, 자크Derrida, Jacques 35, 41, 45, 182, 207

데모크리토스Democritus 70, 73, 123

도일, 아서 코난Doyle, Arthur Conan 94

뒤샹, 마르셀Duchamp, Marcel 63~4, 92, 139, 148

드니, 모리스Denis, Maurice 138

들라크루아, 외젠Delacroix, Eugène 91

들뢰즈, 질Deleuze, Gilles 17~8, 28~30, 32

디아트킨, 르네Diatkine, René 44, 184

딕, 필립 K.Dick, Philip K. 34, 38~9, 46~7, 49, 60

딘, 타시타Dean, Tacita 105

ㄹ

라드, 왈리드Raad, Walid 103, 208

라캉, 자크Lacan, Jacques 15, 18, 23~6, 28~9, 38, 41, 55~6, 58, 61, 67,
 110~1, 174~6, 192, 206~7

랑시에르, 자크Rancière, Jacques 14, 35

러셀, 버트런드Russell, Bertrand 75

레비-스트로스, 클로드Lévi-Strauss, Claude 100

레키, 마크Leckey, Mark 104

로데스, 제이슨Rhoades, Jason 88

로세, 클레망Rosset, Clément 35, 49

로텔라, 미모Rotella, Mimo 97

리트망, 엘렌느Rytman, Hélène 15, 178

린아르트, 로베르Linhart, Robert 35, 51

ㅁ

마네, 에두아르Manet, Edouard 12, 137, 192

마르크스, 칼Marx, Karl 9~10, 12, 18, 42, 44, 51~2, 70, 74, 76~7, 79, 116~8, 165, 173~4, 207

마오쩌둥Mao Zedong 14, 41, 52

마키아벨리, 니콜로Machiavelli, Niccolo 16, 71~2

마타-클라크, 고든Matta-Clark, Gordon 19

마티, 에릭Marty, Eric 44

말레비치, 카지미르Malevich, Kazimir 64, 134, 139

머레투, 줄리Mehretu, Julie 88

멕세퍼, 요제핀Meckseper, Josephine 98, 103, 106, 208

모레티, 나니Moretti, Nanni 54

모렐리, 조반니Morelli, Giovanni 94~6

무페, 샹탈Mouffe, Chantal 15, 35, 204

밀네, 장-클로드Milner, Jean-Claude 15, 53

밀러, 존Miller, John 97, 151, 153, 209

밀레, 자크-알랭Miller, Jacques-Alain 15, 24, 35

ㅂ

바디우, 알랭Badiou, Alain 14~5, 33, 48, 64, 73, 116

바르부르크, 아비Warburg, Aby 90~1, 95, 102

바타유, 조르주Bataille, Georges 12~4, 138~42, 144, 158, 161, 192

바티모, 잔니Vattimo, Gianni 19, 21

베르트랑, 앙드레Bertrand, André 147

베허, 베른트Becher, Bernd 97, 148

베허, 힐라Becher, Hilla 97, 148

벤야민, 발터Benjamin, Walter 13~4, 52, 55, 65, 69, 75~6, 79, 83, 86, 93, 96, 98~101, 106~7, 116~9, 121, 144~5, 156, 158, 165, 172, 186~9, 192~3, 195~6, 208

벨팅, 한스Belting, Hans 137

보, 자인Vô, Danh 103, 106

보나-미첼, 트리스Vonna-Mitchell, Tris 105

보드리야르, 장Baudrillard, Jean 17, 19

보들레르, 샤를Baudelaire, Charles 98, 156, 192, 208

보르헤스, 호르헤 루이스Borges, Jorge Luis 19, 78, 107, 208

보브, 캐럴Bove, Carol 98, 103, 208

보이스, 요제프Beuys, Joseph 134, 148~50

부리오, 니콜라Bourriaud, Nicolas 21, 60, 123~5, 161, 163~6, 168~9, 171~3, 176~7, 179~86, 188~91, 195~9, 203~4, 208

부흘로, 벤저민Buchloh, Benjamin 97

브로타에스, 마르셀Broodthaers, Marcel 97, 120

브르통, 앙드레Breton, André 139, 144

비릴리오, 폴Virilio, Paul 19

비에글레, 자크 드 라Villeglé, Jacques de la 97~8, 126

비트겐슈타인, 루트비히Wittgenstein, Ludwig 74, 207

ㅅ

샤를리에, 자크Charlier, Jacques 147~9, 151, 209

쇠라, 조르주Seurat, Georges 151

쇼, 짐Shaw, Jim 88

스미스슨, 로버트Smithson, Robert 93

시어스, 린제이Seers, Lindsay 105

싱어, 브라이언Singer, Bryan 40

ㅇ

아감벤, 조르조Agamben, Giorgio 91

아나추이, 엘Anatsui, El 150

아데아그보, 조르주Adéagbo, Georges 150

아커만, 프란츠Ackermann, Franz 88

알튀세르, 루이Althusser, Louis 13~8, 24~39, 41~6, 48~52, 55, 58~9,
 69~70, 72~7, 79, 83~4, 98, 106, 108~12, 114, 116~7, 119,
 121~2, 136, 158, 164~5, 172~89, 191, 195~7, 205~8

앙드레, 살로몬Andrée, Salomon 103, 126

앵스, 레이몽Hains, Raymond 97~8

에이나르손, 가르다르 에이에Einarsson, Gardar Eide 104

에파미논다, 하리스Epaminonda, Haris 106

오로스코, 가브리엘Orozco, Gabriel 154~5, 159, 209

올레센, 헨리크Olesen, Henrik 103

워홀, 앤디Warhol, Andy 146

웰즈, 오손Welles, Orson 68

위그, 피에르Huyghe, Pierre 30, 152, 209

윌리엄스, 레이먼드Williams, Raymond 51

이샤푸르, 요세프Ishaghpour, Youssef 132

ㅈ

자르카, 라파엘Zarka, Raphaël 104

제, 사라Sze, Sarah 88

조이스, 제임스Joyce, James 56, 61

지젝, 슬라보예Žižek, Slavoj 14~5, 48, 77, 114

ㅋ

카텔란, 마우리치오Cattelan, Maurizio 149~50, 209

켈리, 마이크Kelley, Mike 30, 88, 97

쾨스터, 요아심Koester, Joachim 103, 105, 208

쿠르베, 귀스타브Courbet, Gustave 12, 130~6, 145, 191

쿠블러, 조지Kubler, George 93

쿤스, 제프Koons, Jeff 153~4

크라우스, 로절린드Krauss, Rosalind 85

크라카우어, 지그프리트Kracauer, Siegfried 69, 96

크롤리, 알레이스터Crowley, Aleister 103, 127

클레, 파울Klee, Paul 76

ㅌ

테보즈, 미셸Thévoz, Michel 66

테일러, 프레드릭 윈즐로Taylor, Frederick Winslow 28

토레스, 마리오 가르시아Torrés, Mario Garcia 105

티라바니자, 리크리트Tiravanija, Rirkrit 152

틸만스, 볼프강Tillmans, Wolfgang 102

ㅍ

파레노, 필립Parreno, Philippe 152, 209

파스칼, 블레즈Pascal, Blaise 112~3, 197

페레, 마이-투Perret, Mai-Thu 103, 105, 208

펠트만, 한스 페터Feldmann, Hans Peter 101~2

포터, 앤드류Potter, Andrew 48

푸코, 미셸Foucault, Michel 17, 34~5, 42~5, 55

프랭클린, 벤자민Franklin, Benjamin 28

프로망, 오렐리앙Froment, Aurélien 102

프로이트, 지그문트Freud, Sigmund 10, 23, 27, 29, 32, 41, 58, 80, 95~6,
 110~1, 174, 176~8

프루동, 피에르-조제프Proudhon, Pierre-Joseph 133, 135

플렌더, 올리비아Plender, David 105

피에로트, 키르스텐Pieroth, Kirsten 103

피카소, 파블로Picasso, Pablo 63, 139

필리우, 로베르Filliou, Robert 147

ㅎ

허쉬호른, 토마스Hirschhorn, Thomas 102

홀, 스튜어트Hall, Stuart 50, 76

후지와라, 사이먼Fujiwara, Simon 106

히스, 조지프Heath, Joseph 48

엑스폼
–미술, 이데올로기, 쓰레기

1판 1쇄 2022년 2월 7일
1판 2쇄 2022년 9월 7일

지은이 니콜라 부리오
옮긴이 정은영 김일지

펴낸이 김수기
펴낸곳 현실문화연구
등록 1999년 4월 23일 / 제2015-000091호
주소 서울시 은평구 불광로 128, 302호
전화 02-393-1125 / 팩스 02-393-1128 / 전자우편 hyunsilbook@daum.net
ⓗ hyunsilbook.blog.me ⓕ hyunsilbook ⓣ hyunsilbook

ISBN 978-89-6564-273-2 (02600)